U0116554

香港動畫新人類

HONG KONG ANIMATION NEWCOMERS

盧子英 編

BY NEC0 LO

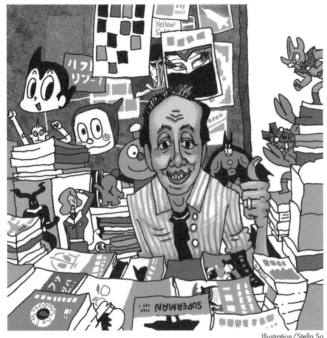

Illustration/Stella So

編者簡介

盧子英，資深創作人，早於 1970 年代末開始獨立動畫及短片創作，作品超過 20 部，獲獎無數，並已被收藏於香港電影資料館及 M+ 博物館。1978 至 1993 年間於香港電台電視部擔任動畫設計師，為香港最早一批專業動畫人員。1980 年代至今，身兼動畫評論及香港普及文化研究身份，發表大量動漫畫及相關文字，亦先後擔任香港藝術中心、香港大學通識教育及香港理工大學的動畫教授，積極推動香港動畫教育。

主要著作包括《香港電影海報選錄》、《香港動畫有段古》及《動漫摘星錄》。

近年主力推動香港動畫文化創意產業及策劃動漫展覽。現任「香港動畫業及文化協會」秘書長、ifva 動畫組評審以及「香港動畫支援計劃」策劃兼評委。

我喜歡講故事，更喜歡聽別人講故事。

我算得上是香港第二代的動畫人吧，從 1970 年代開始，透過自學的動畫技術製作了好多部動畫短片，其實就是用動畫去講故事，而且難得有人聆聽。之後我遊走於獨立與商業動畫之間，轉眼已經數十年了，一直想做的事，就是將我所認知的本地動畫發展，記錄下來成為香港動畫史，供有興趣的人傳閱。可這工程實在太龐大，整理了好幾年仍未掌握全部資料，反而在過程中，發覺近十多年間本地的動畫圈子其實有了巨變，那些人和事不但創意十足，而且與時代變化十分吻合，內容足以獨立成書，於是萌生了這本訪談集的出版意圖。

本書的訪談對象有 18 個動畫製作單位，除了一兩個基於某些原因未能包括在內，相信已經囊括了近十多年來香港最活躍及最具代表性的動畫人物，而我統稱他們為「香港動畫新人類」。

這批「動畫新人類」不單掌握了最優秀的動畫技術，更各自有一套獨特的講故事方法，美術表現亦各具特色。最難得的是，他們都在說香港的故事，而且將這些故事訴說到全世界，並獲得回響。

一直以來，比較大陸和台灣的動畫發展，香港礙於種種原因，是條件最差而且起步較慢的地方；但自從 1970 年代開始，經過一班有心人的努力，香港動畫不但作出多元化發展，而且成績斐然，作品充分發揮港式無限創意，尤其近十年間，在國際極受注目，這都是一班「動畫新人類」的功勞。

為製作這本訪談集，在短短數月間，我翻看了好多部香港的動畫片，有些已是 20 年前的作品，但重看仍是感受良多。在此，我再次感謝你們和你們的作品，讓我度過了好多百感交集的時刻。

盧子英

目錄
CONTENTS

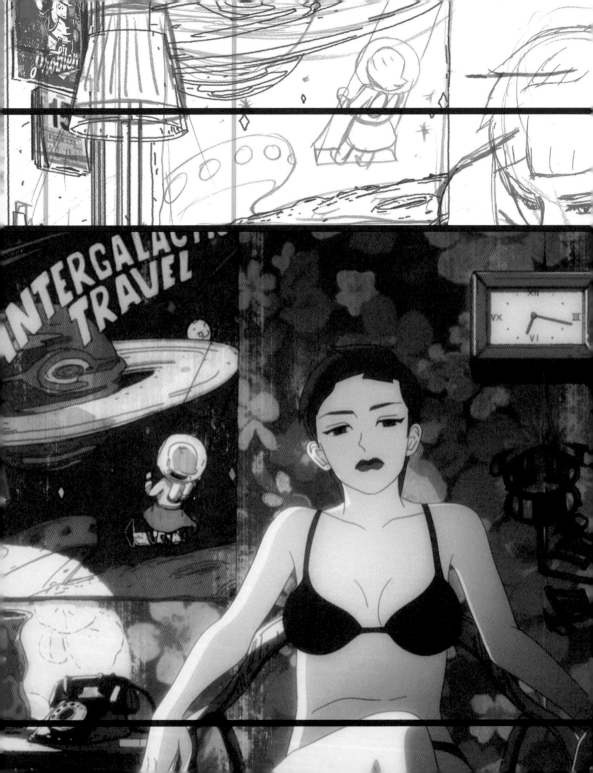

江記

締造嶄新動畫視覺

相關資訊 INFORMATION	代表作品 SELECTED WORKS
Penguin Lab	《哈爾流動肥佬》（2012）
江康泉（Kongkee） 羅文樂（Lawman）	《瘋狂的熊貓人》（2013） 《松節油之味》（2014） 《亡命 Van 與雪糕車》（2015）
Ⓦ www.penguinlab.net	《離騷幻覺－汨羅篇》（2017） 《離騷幻覺－刺秦篇》（2018） 《離騷幻覺－序》（2020）

江記的視覺藝術創作從漫畫開始，繼而向動畫發展。

在香港做漫畫創作可以很一人宇宙，這方面，江記可謂完全掌握得到。他的漫畫作品線條雖然簡單，但題材豐富，早已建立起一套個人風格，到了在《號外》連載時，又邁進了一大步。

相比之下，江記的動畫創作由小小的團隊開始，從幾部不同題材的動畫短片中汲取經驗，一方面發掘動畫的可能性，同時也考驗團隊的合作性，這方面跟他的漫畫創作明顯有不同之處。《離騷幻覺》是江記目前為止最大型亦最具野心的作品大系，從漫畫出發，開展成動畫、出版、多媒體表演甚至音樂會，整個計劃仍在進行中。雖然離最終目標可能還有一大段距離，但足以讓人期盼。

在以下長長的訪談中，可以理解江記對自我創作的執著，同時感受到他對香港整個動畫產業發展的期望，雖然面對困難重重，難得的是還可以見到一點曙光！

盧 ＝ 盧子英　江 ＝ 江記 →

盧　這個訪問或者由香港的動畫配音開始，你們一向都是找人配音？

江　找人配音的，不過要看階段。前期可能自己配，但是只會用來做 demo，或者資源貧乏時也會自己配。

盧　也要視乎是什麼作品，有些作品很多對白，可能要配男的、女的、老的、幼的聲音，如果找不專業的人，會很影響效果。香港是近五年才比較著重配音和配樂。還要視乎作品的演繹方式，這些都是導演決定的，包括用什麼腔調。當然導演不是配音的專才，但他知道作品該表現出怎樣的效果，然後去找合適的配音員。有時獨立作品找了無綫的配音員，可能就會變成無綫的劇集了，所以有很多考慮。當然，還有資源問題。找人配音也要錢，專業的人收費較高。今次《離騷》就找了很多專業的配音，所以效果就會不同。

江　領班也很關鍵。他會控制 studio，而且熟悉配音的話，會有效很多。特別是短片，我沒那麼多時間跟演員相處，可能跟他們不太熟，有時真的會有落差。所以有一個熟悉的朋友幫忙溝通，是真的比較好，如果沒有這些條件，就很難做到完美。我覺得配音對一套作品觀感的影響可能佔三四成。例如《櫻桃小丸子》、《蠟筆小新》、《我們這一家》等，它們的畫面都很簡單，角色塑造成功與否，起碼有五六成是看配音。這些地方很難做得好，但其實很重要。配音往往是最後一個部分才處理的，但那時通常已經沒什麼資源了。如果不盡早處理，很多時候就會忽略。

盧　像外國的動畫，都是定好了誰負責配音，然後可能還在畫畫的階段已經開始配了。他們會錄下配音員的表情、過程，這些表情甚至可以供動畫師參考，來創作跟配音感覺搭配的東西。

江　我覺得讓動畫師去學配音也是必要的，學一些有關表演、演

戲的東西。

1　法國的 Gobelins School of Images，以創意影像專業聞名全球的學校，該校學生的作品獲獎無數。

盧　幾年前我在香港藝術中心舉辦活動，法國的 Gobelins 動畫學校請了兩位導師 [1]，一個教畫畫，一個教默劇表演，教人用動作、表情去學習如何處理動畫的人物。動畫跟電影很相似，但有些地方超越了電影，因為動畫不需要演員，不受限於人的框架。

江　對，有些表演是人做不了的。

盧　真人電影如果有厲害的演員，會帶來很大幫助，但動畫沒有。所以要如何在動畫中構建想要的世界，是複雜很多的。你的漫畫生涯，在《路漫漫》（2006）一書就可以看到；至於動畫，香港動畫行業有一批學院派。我到香港電台工作時，有同事是理工大學的 School of Design 畢業，那時他們有一個在英國做動畫的導師 Tony Lee，在課程中摻雜了一些動畫的知識。

江　我讀書時也覺得，理工大學是比較願意做 new media 的東西。

盧　是的，然後在我入職港台後沒多久，就開始有中文大學美術系的畢業生入職。我問他們學校有沒有相關的課程，他們說沒有。所以，我想他們願意做這行業的誘因，是動畫這媒體是有趣的，值得探討，但他們除了港台就找不到其他渠道了。

江　那時除了電視台的廣告，似乎沒有其他跟動畫範疇相關的行業。

盧　1981 年，我舉辦了動畫會和動畫班。第一屆的時候，好像已經有三分之二的同學來自中文大學。大約有七八個同學，包括陳育強、黃志輝等。後來有幾個同學去了港台工作，跟我做了同事，例如黃志輝。他們成績都很好。我想最主要的原因是，那時的動畫需要很多技術，尤其在沒有電腦的年代，有很多技術問題要解決。他們有 art sense，還有很多興趣，例如看電影、漫畫等等，也幫了他們很多。以學院派來說，香港理工大學仍是核心，但也有城市大學和近年

的公開大學。中大藝術系我就不太確定，在你之後⋯⋯？

江　漫畫的話比較多，例如 Justin Wong（黃照達），動畫我就不太確定⋯⋯尤其這幾年，我覺得是比較少的。我猜原因有可能是技術上，還有現在始終跟我們那年代不同。譬如，我當年對 creative media 感興趣，可能就會去那幾間相關的大學、學院。但現在，如果人們特別對 moving image 感興趣，他們可能一早就分流，選擇城市大學或者浸會大學了。

盧　其實學院派的勢力挺大，就近年香港的動畫發展而言，這是必然的，因為香港之前一直沒有與動畫相關的教育和訓練。

江　學院的風格影響挺大，像理工大學、城市大學和公開大學的相關課程，其實也才開辦不久，但已經有他們自己的傳統。

盧　這在香港是挺獨特的。台灣也有類似的大學，但跟香港不一樣的是，他們有自己的動畫工業。香港一直沒有自己的動畫工業，除了學院裡有點機會。當然坊間也有一些動畫班、工作坊，THEi（香港高等教育科技學院）也有相關培訓。但我覺得那些都不是專業的動畫班。

江　我想這跟拍電影是同一個道理。做畫家很簡單，可以全面控制自己的作品；做動畫卻不同，沒有人才和資金是無法完成製作的。學生畢業後可能面臨的瓶頸，就是如何「實戰」，能不能繼續參與動畫製作。很多時候是畢了業幾年，做不到相關的工作，之後就完全轉行了。我有時也會遇到，例如有來《離騷幻覺》幫忙的朋友，他本來是讀動畫的，後來沒有做動畫的工作。《離騷》給了他們機會，但完結後又各散東西。我想拍電影的情況也類似這樣。

盧　你接觸多少這樣的人？

江　數我熟悉的人，起碼兩三個。《離騷》的團隊有很多人曾在外國讀書，他們是阿龜（李國威）聘請的。我說的「多」，是指這情

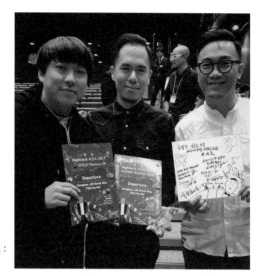

→ 2017 年 DigiCon6，左起：
江記、崔嘉曦、李國威。

2　傳統以手繪製作的動畫，大多使用賽璐珞板拍攝，故稱為賽璐珞動畫。

況不難遇到。因為香港人流行出國讀書，畢業後回到香港工作的不少，但真能有所發揮的卻很少。以阿龜曾經請的一個同事為例，他學的是很傳統的 cel animation（賽璐珞動畫）[2]，但香港卻多應用 AE（After Effects），他學習的知識和實際應用的需要不同。人們在外國浸淫後，要在香港發揮所學是很難的。如果心態上沒有從零開始的準備，會很容易感到挫敗。

　　盧　這需要各方面去組合和協調。以香港電影工業為例，當年也沒有學院提供相關課程，但香港電影照樣發展得很好，可見那時很多專才都是從工作中累積經驗。但動畫完全沒有。

　　江　我覺得兩邊要平衡，有時工業出身的人對學院派有點⋯⋯兩邊對事情的看法都是很頑固的。如果兩邊平衡，多點碰撞，則有利

於創新，傾向任何一方都是不好的。

盧　在香港動畫發展中，你佔了一個頗重要的位置。《離騷》是近年來最具野心和創意的項目，但也是最艱難的項目，因為真的有很多問題要解決。我覺得這是必然會發生的，而且也是香港需要闖過的難關。當然，香港也推出過不少長片，例如《大偵探福爾摩斯》。但《離騷》不是追求這個，而且以前沒人做過。

江　其實，我常常問自己：是我不追求這個，還是我追求不了？因為從《小倩》、《老夫子》這類動畫可以看到，如果香港要發展動畫工業，我們的位置在哪裡。香港的位置是具原創性，和可以連結周邊城市的製作能力，例如《小倩》是一個「聯合國」，《老夫子》則主要是香港和台灣。這些故事你一定比我熟悉。

但這些優勢現在是很難發揮的。譬如，在語言文化與香港較接近的台灣，雙方會互相關注對方的創作，卻很少合作機會，我想這不單純是政治上的因素；至於香港和內地的合作，照理說應該是很多的，但這類合作卻很單向。反觀《小倩》[3] 和《老夫子》，當中的合作是有交流的，且利用了雙方長處。然而，這種模式如今越來越少了。我想原因是挺明顯的，香港的電影工業活躍程度低，連帶其他相關的產業也變得不活躍了。我覺得這個情況是值得留意的，不要失去香港的好傳統。

盧　我覺得時機有點不同，例如《小倩》是 1995 年開始製作的。1995 年時，韓國動畫有人才，但本地發展還沒有。

江　其實我們可以逆向思考《小倩》的個案，香港沒有一個 strong base 去做 core production，太依賴其他城市，所以平衡兩者很重要。要保持香港的活躍程度，同時提升 core 製作能力。要同步才能有效，當一個位置作為中心，就總要有一個地方用來著力。這幾

3　《小倩》，1997 年上映，是香港動畫首部結合平面與立體動畫的長片。

年，我想推動此事時，總覺得好像五臟六腑各有所缺。不過，幸運的是，很多東西是歷史的關口。早十年二十年，人們對本土或者香港文化的思考和關注不多；這次《離騷》的出現，及得到人們的支持，很大程度是因為大家很希望香港擁有自己的文化創作，可能是動畫和音樂，而我是動畫那邊的。很榮幸得到大家的關注和支持，要不然我很難用眾籌和 ASP 去做動畫。很多時候，作品的出現是歷史的考核。不過，我會思考人力能改變多少歷史的限制。我想這是每個香港人都關心的。

盧　《離騷》能找到投資者是好的。那人手呢？如何組成團隊？

江　如果真的要計算，很難得出合理的結論。例如《千與千尋》，成本約 2 億港幣；而我們的目標是 1,400 萬的話，可能在香港找得到，但現在還沒有。1,400 萬，連人家十分之一都沒有，這樣的情況下，要做一套 90 分鐘的動畫，如何用人家不夠十分之一的力氣，做出起碼有人家一半的成果？其中的成本效益，槓桿在哪裡發力會最好？香港沒有代工的歷史，製作能力沒有這樣的水平。所以，以《老夫子》和《小倩》為例，我們唯一能立足於動畫工業的位置，就是創意這一點了。要創作一些有吸引力的主題，我不介意它奇怪；相反，我認為奇怪是香港能讓人留意的特點。當然，太奇怪和標奇立異是需要控制的。我覺得正常的套路無法應用於我身上，延伸至香港的製作也是如此。但是，我們要面對的困難是，做奇怪的東西是很難說服別人的，我也總在思考該如何說服別人。

盧　《離騷》對一些傳統的動畫投資者而言，可能他們想像不到成品是怎樣的。

江　對，我聽到最多的反饋是：我喜歡這個，但我想不到它如何運作。

盧　但我相信總有伯樂存在。

江　是的，我也相信如此。其實我是比較正面的，但最近把心態調整得較慢。我會想：世界已變成這樣了，你急不來！所以我會「固本培元」，做一些核心的東西，思考的時間也會比較多。

　盧　當然，作品有些地方還是要再思考一下的。你現在完成劇本了嗎？

　江　還沒，因為一有時間，我就會一直想改構思。我做《離騷幻覺：序》得來的經驗很重要，其實它跟我想做的東西還是有點距離的，但我藉此做了一些我一直很想嘗試的東西，十分幸運。雖然現在還有很多構思上的問題未能解決，但自《序》之後，我比較有信心。這經驗可以作為一把「尺」，將來跟別人合作時，會有個想像的 guideline，這樣會順利很多。

　盧　你是從漫畫開始，之後才製作動畫？

　江　其實開始的時間是差不多的。但早期的動畫很個人、不完整，是我的畢業作品。它是黑白的，用紙板假扮動畫。這是受我師兄影響，正如你方才所說，有些讀美術系的人會去製作動畫，我的師兄就是去外國參加了一年的文化交流，回到香港後開始拍短片，這位師兄就是黃修平。我那時就想，原來拍短片也可以畢業，那我不如也做一些自己喜歡的東西。我那年代對流行文化是比較寬容的，不像 Justin 那麼緊張，Justin 讀書時會擔心畫漫畫被人取笑，他身處於那樣的年代。所以我比較好，可以放手做自己喜歡做的事情。當然，實驗的感覺是很強的。正式做動畫則是參加香港電台的「8 花齊放」，推出的時候好像是 2012 年，那時開始跟阿龜合作做動畫，叫《哈爾流動肥佬》。如果不算自己做的小短片，這是正式的第一套。

　盧　能看出你的野心，那個篇幅取向⋯⋯當然港台外判的動畫片是比較長的，十多分鐘。

江　對，還會給預算，如果沒有製作動畫的經驗，想試也是挺難的。那時我剛認識阿龜，他做了一段片，好像叫《機甲記事錄》，我記得參加過 ifva 的。

盧　我印象中有在 ifva 看過他的作品。那時你成立 Penguin Lab 了嗎？

江　已經有了。那時開辦 Penguin Lab，一開始除了接 freelance 之外，主要是想做動畫。Penguin Lab 是我和我的師弟羅文樂一起成立的，他曾在外國讀書，之前做一些 art admin 的工作。

盧　《哈爾流動肥佬》的經驗如何？我看作品做得挺輕鬆的，沒有束縛。

江　是的，因為阿龜幫了大忙。我負責前期，他負責後期。阿龜是很難得的人才，因為他讀演藝，所以剪輯 directing 很好。他幫了我很多，將漫畫的習慣轉化成動畫，所以《哈爾流動肥佬》講故事是很流暢的。

這也是我做動畫時會想的一件事，就是當我缺乏資源時，會有一個習慣、傾向。你有看過我港台的作品，會發現我的作品以對白為主，動作較少，會用情節的節奏帶你去看，避開我不擅長的日本動畫那種動態。這有好處，也有壞處。壞處是後期當資源好一點，我們要製作一個豐富的動畫時，我的相關經驗會比較少。我 Storytelling 的能力是不錯的，但是動畫的動態表現力，是不太擅長的地方。

所以像《哈爾流動肥佬》，也是動作不多的動畫。如果動作要做得好一點，就會牽涉到資源問題。在港台的製作經驗讓我意識到，如果沒有錢，真的做不了動畫。起初可能會覺得很容易解決，可是做著做著，就會發現沒錢是解決不了問題的。

我記得我曾拿一個作品參加 ASP，但沒過關，然後就投到「8 花

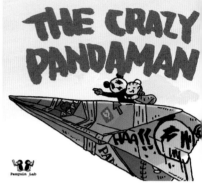

齊放」。是《Pandaman》之後的，好像叫《亡命 van 與雪糕車》，因為那時我一心想做賽車主題。然後我要面對製作問題，我沒有資源可以做十多分鐘的賽車動畫，這是很現實的問題，當時我完全沒可能做到，但還是勉強做了。結果作品出來的效果讓我有很大的挫折感。自此之後，我終於意識到動畫的成功與製作是分不開的。如果宮崎駿沒有鈴木敏夫，那也沒用。

　　所以我一直思考，如何讓「鈴木敏夫」出現。怎樣幫助動畫？為何人們要支援動畫行業，這是比較根本的問題，因為我們永遠沒有足夠的資源做自己想做的東西。那有沒有其他可能性呢？之後，我就慢慢催生出有關眾籌的想法，其實就是因為沒錢。

　　盧　《離騷》是第一套用眾籌來取得資助的香港動畫，你覺得結果如何？

江　超出我預料之外，籌得的金額高了，還有人們的支持。一開始我的盤算是，假設我要結婚了，人們會給我多少「人情」呢？人們給我多少「人情」，我就有多少預算。結果收到的金額居然比我預想的高出三四倍，令我信心挺大的；還有，從那時開始，我會明白到，《離騷幻覺》其實不是我一個人的作品，因為它有這麼多人支持。而且如我剛才所說，《離騷》的出現，是因為香港人對香港動畫有所期待，這正是因為我有眾籌的經驗，才會有這個結論。

製作《離騷》時，我會很小心，也不會容易放棄。不能「走數」，這也很重要。譬如我想像，做電影集資很不容易，除非我是荷里活的大製作公司，可以先想好將來十多年的製作計劃。但其實絕大部分的製作都是起碼要做十年的，例如歐洲的導演拿著 storyboard 找投資，也可能要花三到五年，然後團隊製作動畫，可能又要兩到三年，這樣算下來可能都要十年。所以自此之後，我會有一個心態，就是我在做的事情是要長期做的。由於有了人們的支持，製作上你的要求會高很多，不能因為作品沒什麼曝光就放棄。

眾籌的難處，就在於我需要顧及觀眾。假設我做的東西是具有強烈實驗性的，沒什麼人看得明白，那就很難通過這個渠道拿資源，所以其實還是要看作品類型。假設我沒參與過 ASP 的製作，或「8 花齊放」的製作，沒有什麼經驗，直接做《離騷幻覺》，然後你直接將那一筆錢給我，我相信製作出問題的機率是很大的。

所以 ASP 有個好處，按部就班，對於如何管理 work flow，新手可以學習到很多。因為大家的經驗都不足夠，而動畫是很講究製作能力的創作，你需要一個很擅長做 excel 的朋友。還是那句話，你需要一個「鈴木敏夫」，他喜歡畫表的話，你的製作便可以順利進行，否則你的創意還是會大打折扣。

盧 《離騷》的漫畫連載是何時開始的？

江 一開始是 2013 年在《明周》連載，那時題目叫做《汨羅虛擬》。接著是 2016 年在《號外》時才改為《離騷幻覺》。2016 和 2017 年，我們三個單位搬到同一個 studio，用這部漫畫作為我們第一次合作的作品，然後就開始了我們的動畫旅程。

盧 回顧 2016 和 2017 年，你的漫畫還在連載，《離騷》在當時還未發展成現在這樣。

江 是的，那時我只想過製作一段短片，但後來就變成了長片。

盧 我至今仍記得 2017 年的 ASP，那時的《離騷》已經見到現在的一些雛形，例如視覺方面的。當時大家都在想，你到底想通過那幾分鐘的動畫表達什麼？因為我們的要求是，作者在幾分鐘的動畫內所表達的東西，必須要讓人明白。所以那時我們有頗多爭議，如何能更好地表達動畫的意義？你的議題是什麼？其實是很抽象的。我總會比較《瘋狂》和《離騷》，因為我覺得兩者在議題上有點像。當然《瘋狂》是很成功的，但我還是覺得它某些地方可以做得更好。因為有太多隱晦的東西，當然有人會喜歡隱晦的東西，可是《離騷》卻更為觀眾所接受。我覺得這很重要，因為始終只有 90 分鐘，你提倡一些想法，然後觀眾可以全盤接受是很好的。

江 是的，所以有人會覺得之前的《序》太淺白。但我又覺得，我需要試著淺白一次，我才會知道那條線在哪裡。那樣我就會知道，介乎淺白和抽象之間要如何平衡。

盧 作為動畫短片，它起碼要有些元素展現給觀眾看，讓觀眾知道你的議題是什麼，譬如當中可能牽涉到歷史的空間。其次是人物，要吸引到觀眾，就需要動畫人物，一個好，兩個好，越多越好，起碼能吸引到觀眾聽故事。現在《離騷》就出現了人物：阿祖、嘉芙蓮、

骰仔，在幾場戲都能看到角色的魅力，其次是美術風格、動作設計、音樂等。在十幾分鐘的動畫內，這些已經很到位了，沒有違和感，很獨特。你能抒發自己感受，一般觀眾和投資者也能理解，算得上是一個成功的作品了。這是一件值得開心的事情，你之前的經驗也沒有白費。

江　如果說經驗，在金馬影展籌集資金的經驗也很珍貴。那時我們還沒出《序》，但有個大綱去展示故事，其實也學了很多知識。我可以用不同角度去看自己的創作，當中有好，也有不好的地方。這些過程，就像我之前做漫畫，其實也能學到很多。現在的情況是有點相似的，因為這是一個從無到有的項目，所以要做很多跟創作無關的事情時，就更能明白創作是怎樣一回事。有很多工作是很沉悶的，但它可以讓我學到很多。雖然這是一個痛苦的學習方法，但它還是有益處的。如果我只躲在房裡畫畫，我當然會很開心，但如果我有機會出去跟人聊天，就可以知道別人對某種風格的看法，或是大家對動畫的期望。

盧　你們現在的分工是怎樣的？阿曦是監製，阿威是製作的，然後你是創作的，導演。《離騷》基本需要多少人？

江　人不多，其實我們做《序》時，聘請的都是兼職。現在 Penguin Lab 有兩個全職，做《離騷幻覺》的時候只有一個，所以他也有負責《離騷幻覺》的 color design，然後其他都是兼職的。完成後，很難維持了。這是很可惜的。我常常想，我用了一段時間，才讓大家可以畫到人物的模樣，現在又停了，之後想要再請人幫忙畫人物時，他們可能就幫不上忙了。不過這也是沒辦法的。

盧　因為你的選擇是 2D 動畫。

江　其實製作流程是一樣的，我想每個 studio 都會有自己獨特的東西。當跟人合作，相互熟悉後，再重新找人幫忙就意味著要重新適應，換句話說，這會提高成本。很理想地假設，如果我做完《序》，

然後恰巧有資金做長片，那我跟夥伴們的合作便可以延續下去，前期的經驗會讓他們可以勝任相關工作，否則就浪費了那些經驗。但即便如此，我們還是要繼續工作下去。這也反映了香港的狀況，不同人有不同的做法，在於主創單位能否設計一個容易上手的 work flow。要是 work flow 明確，容易上手的話，就會比較容易 line-up。

其實這是全世界都需要的。不過在別的地區，例如日本，它的風格比較固定。雖然也有很多差異性，但基本內在有一個很成熟的風格體系，從學院學習了某個風格，要銜接其實不難。但以香港的情況來看，如果沒有在學院學習，或文化上沒有一個特定的風格，任何製作對他來說都是新製作，任何製作都有新的 work flow 要他重新適應。當然這有好處，也有壞處。如果你要創作一些突破固有風格的東西，自然沒問題，但如果要做某一個風格的東西，那就一定是生硬、不熟悉的。所以我在想《離騷幻覺》時，也要處理一個問題：如何讓那些生硬的事情，在整個敘事結構中可以合理地存在。當然你不能放任。你要保留製作不純熟的位置，要保留一些瑕疵感，但瑕疵感需要合理，這樣大家就不用勉強自己做一些不擅長的東西。

我覺得有時候太勉強會容易露出破綻，人們便不會專注看你的作品。但這種方式並不能無限度地幫助我們解決所有問題，不能說所有技術的缺陷都是空白位。所以如何平衡，我在做項目時也會非常留意。

盧　我覺得這是一個階段性的問題，現在這個製作環境有一些客觀因素影響了你，使你產生了這個想法。說到底，其實動畫，特別是長片，是需要有一套很完善的 guideline 和團隊合作。因為作品總是需要以一個團隊的形式去做，例如宮崎駿，他的團隊也有幾百人。這是先決條件，傳統的製作模式可能牽涉幾十人的團隊。你需要一個完善的 storyboard，而且不能時常更改它，例如 200 頁的 storyboard 有

多少場戲，定下來後就不能再改，因為你已經安排了何人負責哪一場戲、實際的構圖是如何⋯⋯等等，大家都是按著 storyboard 去做的。其次是風格上的問題、人物的設計。

江　是，所以動畫的前期其實是很關鍵的。

盧　還有作畫監督也很重要，例如日本的 2D 動畫，這個崗位是很重要的，因為這麼多工作，總有疏忽的地方，然後他們就會負責把關。

江　所以 software 也很重要，但日本就算沒有 software 也不會撐不下去，因為他們還有很多手繪。Software 對香港動畫製作很有用處，例如一個動畫鏡頭可能需要很多步驟，不同人做都可以沿用同一個檔案，這就是 software 的好處，但當然 management 也很重要。

盧　那有沒有想過利用 3D 技術製作 2D？

江　背景是比較容易的，因為是一些偏向 graphic 的東西。你若沒有試過，可以嘗試一下。例如《大偵探福爾摩斯》為何能這麼快完成呢？因為它將 3D 轉化成了 2D，而且技術也不斷進步。許多日本動畫也是這樣，因為它們想要維持 2D 的傳統，但又沒有那麼多人手。

不過我覺得還是一碼歸一碼。日本將 3D 轉成 2D 的技術若用於香港，成本會很高。

盧　當然這是最理想的，但城市大學也在聘請具備相關專業知識的教授，招聘了幾個月仍未成功，可見許多人都意識到了這個問題的迫切性，想要培訓相關人才，可惜連一個培訓者都找不到。

江　我覺得學院要留意一點：在授課系統上，學院將課程分得太零散，例如我之前讀書時學人體素描，只要修畢學分就不用再學，但其實這類知識、技巧，若不經常溫故知新便會忘記。我覺得這類素描的技巧，對 2D 動畫製作也很重要，有時它能讓你的作品看起來專業一點。如果我看到你的畢業作品連一個人物都畫不好，那我會有一個

想法：你們不是說自己很喜歡畫畫嗎？這是我無法接受的，為什麼連一個人物都畫不好？其實以香港環境來說，任何手藝的發展都是如此。

盧　所以要視乎人如何在沉悶的繪畫過程中，享受畫畫的樂趣。有些人天生喜歡畫畫，例如麥少峰就是這樣，他可以不斷投入於畫畫這件事。

江　我身邊那些有成就的朋友，想法也是很單純的，他們就只是想畫畫。宮崎駿也是這樣，你給他一疊紙，他就可以畫一整天了。

盧　當然要保持這個心態是不容易的，畢竟環境有太多誘惑。這需要一定的耐心。

江　對，其實我對執筆畫畫的熱忱也減少了，因為我現在有許多雜務要處理，根本沒有時機可以讓自己單純地畫畫，但這是很重要的。

盧　所以有些人從漫畫開始，然後轉型到製作動畫時，他們對漫畫的經驗和熱忱會有很大幫助。但有些學生，平時連畫畫的機會也少，更別提他們有投入和享受畫畫的機會。

江　即便是美國的 Pixar 招聘人才，也很著重他們的畫功。當然，從 fine art 的角度看，我能接受人們不懂畫畫，純粹玩 3D 軟件。但這是從創意的角度看，如果從工業的角度看，有些製作動畫所需的技巧和經驗是不能沒有的。

盧　其實有很多技能是動畫工業基本要具備的，例如基礎的畫功、對色彩的認知，這些對動畫製作都有很大幫助。正如你剛才所說，有些人或許只是純粹抱著玩玩的心態去嘗試，他們沒有相關的技巧，就未必能做到一套有趣的動畫。

江　是的，例如黃炳，他的作品很好，但不能作為動畫工業的 example。他的作品視覺呈現很好，創作意念和動畫的視覺呈現都融和在一起了。

Layout

00 -
~~00~~ - 06

2048 x 1024

Screen Area

Artwork-Area

* under water
↙ light source from
over water

hair

盧　黃炳是類似剛才所說的那種情況。他不擅長畫畫，只用 3D 的東西便砌成了一部作品。我覺得他做得不錯的地方是，他同時融入有趣的意念，通過簡單的造型做出具備獨特風格的東西。

江　這個問題我們以前也聊過，香港太小了，很難形成一個體系。以黃炳為例，有些人喜歡他的作品，然後也做出差不多風格的東西，其實是沒問題的。因為這件事如果放大一點看的話，就會形成香港本地的獨特風格。例如超現實主義，有不少創作者可能都是朝著同一個方向發揮、創作、表達自己的意見，這是沒問題的。但問題是，正因為香港太小了，作者之間很容易產生相似的風格。例如井上雄彥的風格一開始也很像北條司。由於這個原因，有很多創作者會擔心自己的作品跟別人太相似，便會避開某種做法，於是便不能開創較具規模的領域與發展方向。

盧　黃炳有很多支持者，在大陸和台灣都有。其實有些作者的創作風格也是近似於黃炳的，但他們可能不像黃炳般貫徹自己的風格，又或者題材跟黃炳不同。但我覺得香港還是可以再次出現一個「黃炳系列」或類似風格的作品。

江　其實這始終要視乎不同地區的人的性格。

盧　是的，我覺得反而是人們自己不願意創作跟黃炳風格相似的作品。

江　有時候我們會尋求獨特性，但對於新手來說，我覺得不能要求太多。因為有時他們做著做著，投入足夠的時間，就會創造出屬於自己的獨特性了。

幻覺計爆

Delusion

盧　談回創作，《離騷》的成功之處是它的視覺呈現做得很好，色彩很吸引人，坊間動畫很少有這樣的表現，這是很難得的。你想想，現在有多少動畫像你們那樣，擁有多樣的顏色變化，以及線條與色彩的組合，且能給予觀眾獨特觀感的？這題材在香港並不普及，其中又帶有思考性和香港元素，把這些組合在一起是有優勢的。

江　說起這事，我總會思考香港動畫工業的發展，其實香港動畫是階段性的。因為我們曾經有一個很強大的電影工業，所以我們在思考未來發展時，總會以工業發展的模式來想像未來。但老實說，香港的動漫工業，譬如漫畫，其實是趨向非商業化，越來越像藝術創作；受眾減少，作品趨向精品化。而這情況是不利於集體的。以打籃球為例，球隊中可能會有一個實力不錯的隊員，但作為整個團隊卻不及其他先進地區。所以這變相鼓勵了個人化，用獨特的作品與外地競手。比起建構自己的創作團隊，這樣他們在外地競爭的機會還相對多一些，因為建構一個團隊的效率很低。

學院的設計，無法適應香港的發展。但弔詭的是，如果不用工業去想像，就無法爭取到發展項目所需的資源。這是我作為一個創作者的 art awareness（藝術意識）和現實的衝突，我覺得兩者之間仍未有接軌之處。但我無意去評判現在的人做得如何，因為我覺得他們已經盡了最大的能力，去做最多的事。這純粹是我做創作的有感而發。

盧　以《離騷》的格局，其實是有市場的。當然你不要期望 Pixar 的觀眾，但也並非他們所有人都會抗拒。如果《離騷》有機會出現在大銀幕上，一定會有人欣賞的，市場並不小。當然你也不要跟那些用 2 億成本換來幾十億收益的動畫去比較，現在你的格局應該是要用 1,400 萬，然後換來 1 億的收入。其實現在機會不少，因為影像作品的需求越來越大。

　　《離騷》最好玩的，應該是音樂部分，而且這是挺好的嘗試。《離騷》的音樂團隊本來多是幫電影配樂，較少機會參與動畫，我覺得這樣挺好的，因為你們開了先例，或許將來能有更多合作機會。音樂對動畫來說也是很重要的組成部分，這也反映了《離騷》成為很多元化的項目，而不單單是一套動畫作品。整個眾籌項目又可以衍生出很多展覽、音樂項目、影片，很多好玩的東西，其中的創作人也是來自不同崗位。這樣既有趣，又可以幫助項目將來的發展，還可以認識不同的人，構建人際關係。從 2017 年到現在，你們已經做出了一點成績，在香港社會這麼混亂的時候，是很難得的。所以我希望你們今年能有具體一點的發展、定案。

江　也談談觀眾對作品題材的要求和選擇。就好像香港早年總會製作「賭片」，那時候我們總嫌這類題材太多，但沒辦法呀，這類電影當時確實能賺不少錢，如果不拍，就沒錢賺了。有時候我們評價一個地方作品的好壞，當中有一半其實是源於觀眾的口味和取向。因為一般作品都需要考量商業因素，換句話說，觀眾決定了一個地方的作品種類與風格。

盧　是的，當你發現觀眾對某一齣戲的反應很好，他們拍手、哈哈大笑，那你說，要不要接著製作一個類似的作品？

江　是的，但我們也不能批評觀眾，說他們水平不夠，以至於無法推動動畫發展，這說法是有點問題的。因為觀眾其實既主動又被動，他們不知道自己想要什麼，直到我們創作者給他們一個答案，而他們只能從答案中選擇，所以責任其實還是在創作者身上。始終只有創作者可以提出新的方向，觀眾只能在已有的方向中選擇。他們雖然可以控制方向，但他們也被困在一個固定的框架中。

但同時我又覺得，一旦相信觀眾就是發展的先決因素，我們就無法好好發揮了。所以，作為創作者，我們其實是不可以這麼想的，這麼想會局限了自己。

盧　你能看得這麼透徹是一件好事，但有時還是很現實的，投資者會限制了創作的方向，令你們創作時有很多掣肘。

江　我們有時會抱怨，說投資者總是保守頑固。但投資者是一個普通人，一個普通人對藝術、文化的追求如何，取決於該地方的歷史。香港的歷史很短，從戰後計算也只是五、六十年，其影像藝術作為文化「入血」的東西，是無法與外國比較的。外國將影像，或說將藝術，作為文化的重要構成元素，平民百姓對藝術也抱有一份尊重。因此香港與外國在基礎上是有區別的，那些不講理的老闆，也不過是

呈現了這個區別，以及本地的歷史面貌。這是我們無法改變的。我們作為創作者，頂多只能抱怨一二，無法改變現況。要改變這狀況，始終還是要靠作品去影響觀眾的視野。

　　盧　中國不同地方各有不同的發展。如果單看動畫產業，香港的局勢比較不利，因為香港的長片作品較少。但是若論創作的特色，或是近幾年的作品……大陸仍在創作哪吒、姜子牙這類來自傳統文化的題材；而台灣的動畫發展則好像停歇了。

　　江　其實台灣就好像大型的香港，他們的動畫作品總是「特例」。與香港情況相同，這些「特例」都不會構成本土的動畫風格。

　　盧　如果單論創意，我覺得香港還是相對優勝一點，所以香港的獨立動畫其實做得不錯。相比之下，有的地方例如韓國和日本，他們的獨立動畫作品並不多。

　　江　如果以獨立短片，或偏向藝術範疇來說，歐洲會有較多這一類作品，且比較傳統。歐洲這方面的發展會比較成熟。

　　盧　因為歐洲的動畫基礎比較好，始終動畫這門藝術本來就源自歐洲，是他們的傳統。他們在職業技術上的培訓，或者學院裡的培訓，我們無法比較。

　　江　他們的文化對藝術本身的支援已經很不一樣。

　　盧　其次是工業上，歐洲地方大，人口多，因此有不少短片長片的製作。歐洲的動畫工業也一直有所進展，以適應不同市場。不同於美國，歐洲的動畫產業不會走大的市場路線，而是會維持一個基本市場。舉例來說，法國電影就只會在歐洲範圍內製作。如此，他們可以嘗試不同的題材。歐洲地方有其獨特的歷史，以及所面對的問題，故題材上有很多發揮空間。

　　江　說到這裡，我想補充一點。香港的動畫製作者一般都是做後

期的，motion graphic。這個範疇在歐洲有很多發展機會，動畫師有很多機會練習。雖然我剛才說，動畫發展如果套用工業化想像是「死路一條」，但其實香港的動畫製作仍然會參考外國的動畫工業，例如荷里活。但荷里活和日本這些地方是很難參考的，而歐洲則比較適合香港借鏡，動畫師的流動性比較大，工作也多元一點，所以歐洲動畫值得擁有更多的討論和交流空間。其實像劉健[4]的作品也可以開發一個很大的市場，這類非主流的、偏向科幻的題材挺適合歐洲。所以我們一直很想找一個合作夥伴，例如外國人也喜歡《離騷》，但他們不知道該如何製作。要解決這個問題，我們必須「走出去」，多接觸外地的動畫。

4　劉健，中國動畫導演，成立了「樂無邊」動畫工作室，2010 年第一部作品《刺痛我》獲得第四屆亞太電影獎最佳動畫長片獎，第二部作品《好極了》入選 2017 年柏林電影節主競賽單元。

　　盧　這個方向是對的。歐洲近年頗熱衷於東方文化，例如日本動漫。

　　江　《世外》正是受到日本作品的啟發，體現了不同城市的連結，並透過連結將製作帶到遠方，其中《世外》擔當了很重要的角色。又例如香港藝術中心，可見香港對藝術的支援是不錯的，當然我不會用歐洲最好的來比較，但從資金金額來看，其實香港還算不錯。所以畢業的同學，或已經投身業界的創作者們，可以好好利用這些渠道去其他地方學習。而且動畫界也有類似 artist investor 的項目，參加者可以有數個月，嘗試寫寫劇本、畫畫，很值得我們嘗試。

　　盧　是的，現在我們要思考的是，如何運用現有的人力、物力和財力資源，做出最好的成果。其次，本地動畫如何拓展，我們應該先連繫亞洲各地，包括大陸、台灣、日本，然後擴張至歐洲。不過在全球化下，地區之間的距離其實問題不大。問題是要先建立信任關係，以及理解其他地區的優點，如何取長補短。我們將來也會爭取做好，第一步是希望先做好香港本地的溝通，例如開一些定期的會議，探討一些有意思的話題，以及如何組織、付諸實行。

↑ M+《海市鏡花》動畫裝置

江　我比較感興趣的話題是「日系風格如何影響香港的創作人」。因為很多香港創作人最先接觸的動畫都是日本動畫，所以很多港式的東西都是模仿日本的。而他們到了某個階段，便會陷入兩難境地，掙扎「我是繼續用日本的風格畫畫，還是開拓其他風格？」即便是我，也會有掙扎的時候。我對這主題很有興趣，但會想先做多一點資料搜查，做得專業一點，以免給人「吹水」的感覺。

盧　我們從小就看著日本的東西成長，受到影響也是無可厚非

的。但這是好事還是壞事呢？我們要如何消化這種風格？我覺得這不是一件壞事。總之，要如何避免成為日本的 copy cat 或「日本的二手表現」，我覺得這是最重要的。

江　香港地方不大，未至於能將日本的風格轉化成地道的港式日本風格。如果能達到那個程度，就不成問題了。但現在動畫作品的數量不夠，可能只有幾個人能畫到日本風格，且未能加上本地元素，使其轉化成另一個風格。

盧　日本的漫畫文化很早就開始了，他們也經歷了幾次革命，在漫畫的表現上投放了很多功夫，分出了不同流派，例如漫畫派、劇畫派。如何將電影元素……

江　我覺得你可以探討一下這話題，我常聽人說，從學運的階段至之後的十年，作品風格的變化與社運雖無直接影響，但社運的精神使人們產生了要改革創新的念頭，因此音樂、電影都是在那時有所創新。

盧　這個話題很多人研究，確實很有趣。但回望香港……

江　這讓我想起了最近正在看的坂本龍一自傳，當中講述了學生運動令學校被迫停止運作，我覺得這是很瘋狂的。有時我會覺得……這可能是很「學院派」的思維。我看他們的作品時，若眼光不放遠一點，是無法解釋那些作品背後的意念的，例如他們為何要這麼畫？他們的人生為何要這麼走？有時候，我會有很武斷的直覺：年輕一代在創作動畫時，會過於集中於日本動漫，以至於無法解釋某些事物。因為他們沒有相關的歷史背景，所以無法理解。他們只能單靠作品畫得好不好看來理解作品，如此一來，會錯過很多有意思的東西。

盧　因為很多作品都是源於作者的生活經驗。作者經歷了歷史、社會的變化，生活總會受到這些變化的影響，而這些影響會投射在他們創作的想法中。

江　像我們小時候看的東西很有時代感，能區分出以前十年，以及現在十年，它們的發展是怎樣的。但現在上網看東西都不再有時代感了。明明是跨越整整十年的事物，感覺卻像是同步發生一樣，發展的感覺並不強烈。這十年中，有什麼是比較突出的呢？無論如何，現在的時代感還是不明顯。

盧　當然，這要看人們的注意力集中在哪方面。有些人會只留意現在發生的事，不回望過去。

江　但其實這是沒所謂的。

盧　是的，因為這也是他們的創作自由。

大家很希望香港擁有自己的文化創作，很多時候，作品的出現是歷史的考核。

C-MAJOR STUDIO

言之有物的夫婦檔

相關資訊 INFORMATION	代表作品 SELECTED WORKS
Ⓒ C-major studio	《link》（2007）
Ⓜ 徐振宇（Chui Chun Yu Wilson）	《淹》（2008）
陳瑋怡（Chan Wai Yee Valerie）	《Treble》（2011）
Ⓦ www.c-majorstudio.com	《華麗寢室》（2012）
	《怪手》（2014）
	《嘢食英雄傳》（2019）

我總覺得 C-major studio 是香港動畫創作單位之中的異數，這是從他們眾多作品主題以及所採用的動畫表現手法中得到的觀感。

雖然他們的作品並非百分之百完美，但在相對有限的資源下，所有創作都能發揮出一種獨特的吸引力，例如第一部作品《link》的緊張感，《淹》扭曲了的香港城市回憶，還有我最愛的怪異作品《華麗寢室》，已經翻看了無數次，這種觀影感受極少在其他香港動畫中出現。事實上這對二人組合有很多獨特的題材可以在動畫中表現，但面對市場壓力，如何取得生活和創作上的平衡、他們所花的努力等等，從以下的訪談中大家應該可以體會得到。

這本書面世的時候，C-major studio 已經舉家移居到澳洲發展，希望他們身處另一個環境，仍然可以發揮獨特的動畫創意和想像。

<u>盧</u> ＝ 盧子英　<u>徐</u> ＝ 徐振宇　<u>陳</u> ＝ 陳瑋怡 →

盧　你們兩位是如何開始合作做動畫的？

徐　我是理工大學視覺傳意畢業的，畢業後，先是做一份典型的 website 工作，做了幾個月後，找到另一份做 flash 動畫的工作，然後就認識到她。

陳　我比他晚加入公司。那家公司叫 Jidou，主要做一套以狗為主角的動畫，不過不知道在哪裡播出。我不是理工大學畢業的。

盧　你們是在公司認識的？

陳　是的。那家公司在香港設立，但主要將作品賣至美國。當時香港很少人專注做動畫，因此我得知他們在請人，便很想加入。面試時我準備得很好，還帶上大學時期的作品，最終獲聘，真的很開心。但不知道為何，在公司裡，我怎麼做也做不好，不知道是否因為我不懂得推銷。作品後來在「有線」播出，是一個 TV Series。一個系列有 26 集，內容主要和運動有關。那時我沒有什麼經驗，Wilson 是我的 senior，我是跟著他工作的。

盧　Valerie 負責做什麼工序？

陳　我那時負責動畫和剪輯，還有做 flash。

我自小喜歡室內設計，看到裝修公司門口的圖片很漂亮，便產生了做室內設計師的念頭。我在澳洲的雪梨科技大學讀設計，那時有四個課程，包括室內設計、時裝設計、工業設計和視覺傳意。視覺傳意要求的分數比較高，我為人好勝，覺得一定要讀最高分，所以就選了那一科。後來我發現有很多東西要學，有 photography、video 等，但沒有動畫。我跟教授反映情況，教授說只有碩士課程有 3D 動畫。我喜歡畫 2D 的，但沒有相關課程。我在大學三年級時去了一間公司做實習。那個老闆的 Cel animation 畫得很仔細，很漂亮，是幫廣告公司畫的。另外，他有個員工以前是幫迪士尼畫的，我在那公司製作了

第一條由自己創作的完整動畫。這並不是功課，而是學校想讓我們累積經驗，知道動畫行業是如何運作的。那個老闆很好人，分配了一個由零開始的 project 給我，讓我有一個完成屬於自己作品的機會，這樣的機會連學校也沒有。後來我在香港面試，也是拿著這份作品去的。

其實以前我也沒有特別想做動畫，當初我只想畫畫、做設計。但讀大學時看到不同 interactive 的 project，很小、很簡單的練習，就是試試移動 position。當我看到它會動，就覺得很有趣。當時我選了一個叫「電影與動畫」的學科，好像也是做 moving 和 walk cycle。之後 final project 可以自己選擇主題，我也製作了一些動畫。

我們在香港都是看日本動畫長大的，一定有影響。我覺得動畫很吸引，為什麼人物會動呢？以前我以為是有人穿了人物服裝，裝扮成動畫角色，所以才會動。小時候大家都喜歡看卡通，我也是長大後才開始想：不如做動畫吧！那時韓國有一套動畫叫《Pucca》，另一套叫《賤兔》，我覺得這些沒有對白的動畫很可愛，故事簡短，一段約兩分鐘。我喜歡這種沒有對白的動畫風格，所以一開始我自己構思的故事，也是沒有對白的。譬如我的畢業功課是做「薯仔」，角色全都是「薯仔」，但絕不會出現兩個一模一樣的。在現實生活中，「薯仔」是很廉價的東西，但它們也是獨一無二的。我就是想做這種講述生活瑣事的動畫，大家不會想到接下來發生什麼事，卻又帶有一點哲學。我的另外一套動畫是有關節瓜，它很羨慕青瓜滑溜溜的，便想剃毛。而我在那間動畫公司做的動畫則關於一卷廁紙，它覺得自己很胖，想減肥。我最初想做的動畫都偏向這種可愛風格，但不知道為什麼後來做出了一些很沉重、很暗黑的東西。

盧　因為始終你們是兩個人嘛，而且從一個個體變成一間公司，總是需要磨合的。Wilson 在那家公司做得長嗎？

徐　差不多一年。當時有個同事說另外有間公司叫 FATface production，想請人做後期製作，如電影、廣告等，所以我就過去了，那時它剛成立。

盧　你在那裡負責做什麼？

徐　我負責數碼合成，2D compose。那時我學了很多東西，大開眼界，因為經常要找參考，所以看了很多外國影片。我在那家公司做了三年，又再轉了幾份工後，便去了 TVB。

盧　去了 TVB 哪個部門？

陳　CID（Creative Imaging Department，品牌傳播科）。那裡有兩個主要的分組，如果動畫的話，一個是做推廣的，另一個則負責節目的開場，而我們主要是做節目的開場，挺好玩的。因為桂濱是我的同學，他開設了 MANYMANY，我問他如果想做 motion graphics，應該在哪裡工作好。他說電視台是最多機會的，所以我就進入電視台工作。我和 Wilson 那時已經在一起了，是我叫他一起來 TVB 的。

徐　我在 FATface 工作了三年多，開始覺得辛苦，因為經常要加班。家變得像酒店，只是睡一晚，洗完澡、睡完覺就要上班。我在公司也是經常忙到凌晨才離開，要搭的士回家，做了幾年就很累。我也想將來自己創立公司，於是開始想儲存一些自己做 motion graphic 的履歷。當我知道 TVB 部門在請人，就打算過去做一段短時間，再考慮是否要開公司。

盧　雖然 FATface 很忙，但相信能學到很多東西，不過收入怎樣？還好嗎？

徐　（搖頭）

陳　TVB 更好。

徐　根本無法相比，不過我覺得也算合理。

盧　Wilson 經常加班，有加班費嗎？

徐　沒有的，因為基本上大家都加班。其實老闆人不錯，有次我和同事為了完成 McCafé 的廣告，連續熬了幾晚，項目完結後，他就放我們一天假。

盧　在 TVB 你們做了幾年？

陳　我做了兩年。

徐　我差不多一年。

盧　Valerie 在 TVB 工作比較久，然後等到 Wilson 進來，兩人再一起辭職？

陳　不是，我先辭職離開，接著就自己工作了。

盧　接著妳做什麼工作？一開始就是 C-major？

陳　當年是同時做 C-major 和 TVB 的工作，還有一些兼職，但我主要是想做自己的動畫。

盧　這樣起碼多一點自主權，可以選擇做自己的作品。C-major 正式成立是哪一年？

陳　2012 年正式商業登記，但在之前就已經做了兩條短片。

盧　那時的影片 credit 已經用 C-major 了嗎？

Valerie: 好像是，不過那時還沒登記，沒有 BR（商業登記）。第一段片是在 2007 年製作，那時的 credit 已經是 C-major。

盧　你們那時結婚了嗎？

陳　還沒有，不過有一起合作。

盧　2007 年那段影片我有印象，是《link》。那時你們參加 ifva，拿了銀獎。老實說，《link》有些部分是不成熟的，但整個作品很獨特，因為這類題材已經很少，我覺得很有趣。整個故事的氛圍好像故意做得很緊張，與外星相關。那個處理是很 commercial 的，但香港

很少見。你們能營造緊張的感覺，題材又是外星和一些不知名的事物，很特別。動畫整體是可愛的，造型古怪有趣，不過動作處理上，相對來說是稚嫩了些。《link》是你們工餘時間完成的第一套作品，當時為什麼會創作《link》？最初的原動力是什麼？是誰先想做的？肯定是 Wilson 吧！

陳　所有東西都是他想的。我們兩個都想有自己的作品，也想做一套能反映自己對社會看法的作品。加上我們都喜歡陰謀論、神秘學的東西，所以就想不如做一套這樣的故事。我有一本本子，把所有想法都記了下來，可是全都有頭沒尾的。

盧　妳會畫公仔？

陳　我有畫。有時我有很多想法，會拿本子記下來，但很多都沒有拓展。

盧　這其實是一個挺好的練習，因為有時候妳有一些刺激，想到了一些 idea，沒記下來可能就會忘了。

陳　是啊，有時候我有想法，也會跟 Wilson 說，他就會叫我快點做，否則類似的題材可能會被人搶先了。

盧　有這樣的可能性。有好的想法要搶先做。現在全世界都在鬧「Idea 荒」，因為很多有趣的想法都已經被人做過的，所以現在有趣的點子是很搶手的。那麼《link》你們做了多久？

陳　當時我們每晚熬夜，好像才做了兩個月。因為我們想參加 ifva，便以這個目標定下了截止日期。作品的「死線」就是我們的「死線」，這樣我們才有動力完成。我覺得結尾可以再做得好一點，不過總算完成了我們的第一條動畫。

盧　當時的分工怎麼樣，storyboard 是誰想的？

徐　Storyboard 是我畫的。

↑ 《link》

盧　那劇本是一起想的嗎？

陳　是的，我們改過幾遍。動畫我們會分鏡頭，每個人負責不同部分，背景則是我畫的。

徐　Compose（後期合成）有分工，不過主要是我。

陳　對，我們有一個做主導的。

盧　那聲音、音樂呢？

陳　都是 Wilson 創作的，音效則另外再找。

盧　《link》是一個好開始，雖然不是金獎，但至少有獎金，這也是一種鼓勵。另外一套片《淹》，2008 年的，我覺得進步了很多，我很喜歡這個作品。有時候我會想，一段只有 8 至 10 分鐘的動畫，可以給觀眾看什麼呢？但你們在那麼短的時間內可以營造出一個獨特的世界、獨特的氣氛，已經是一件很厲害的事了。我覺得不需要讓觀眾去理解很多事情，或者講述很多東西，就營造了一個讓人想像的氣氛，是挺好的。

陳　因為我之前在 Jidou 的工作是負責剪輯，學到如何將多個畫面拼在一起，就如你剛才所說，營造類似節奏、氣氛這類東西。加上我以前喜歡可愛的東西，而 Wilson 則喜歡具有電影感的事物。後來我覺得電影感也挺酷的，不同的鏡頭、音樂、節奏的配合，能夠營造不同的氛圍，所以我也喜歡一些像電影的東西。

盧　為何會突然想到這類「很香港」的故事？

陳　因為我們看到香港很多建築都在拆遷。

徐　我們想做保育題材，所以會想一些超現實的東西，Pixel 的浸淫能讓我們概括很多東西。香港的地鐵已經發展到不是一個個站，而是由一個點到另一個點。我們想做些不太現實的環境，同時又能帶出保育意識。

陳　而且當時很流行童年回憶，所以我們的影片裡也有「雪糕車」、「珍寶珠」這類元素。

盧　這類元素雖然已不新奇，但一定有效。當有很多屬於社會共同回憶的東西沉溺於水底，若觀眾曾有相似的經歷，或者認識那樣東西，就能引起共鳴。那種場景在視覺上造成強烈的對比，十分震撼。所以《淹》也拿了銀獎。當時的競爭不算大，雖然參展作品很多，但好的作品不多，約十來個，每年都是那些人在爭奪獎項。不過現時不同了，有四五個評審，當大家意見不同的時候就要商量，所以要拿獎也挺難的。以《淹》為例，從開始製作到最後完成，你們會否一致覺得它是最完美的？

陳　我覺得很難達到完美。任何影片都不會是最完美的，還是要「睇餸食飯」，視乎有多少製作時間。因為每次重看，都會發現某些部分可以做得更好。

徐　我也是在遞交比賽作品的一個月前，辭去了 FATface 的工作。一來想多點時間專注於比賽，二來知道 TVB 正在招聘，想換個新環境。

盧　大家都這樣想，覺得自己的影片可以做得更好，但這樣是無止境的。你們會不會有個百分比標準，用以衡量作品的完成度？而不是指其他因素，如時間、概念建構等。有些人傾向一邊建立概念一邊製作，在製作過程中也會修改概念，你們會否出現這樣的情況？還是制定好了方向和內容後，會忽然發現不夠時間完成？這會否是因為你們發現一些細節可以做得更精細，動作可以更好看？或有其他要求？你們說「可以做得更好」的意思是什麼？是指想要修改故事的結局之類？

徐　《淹》的話，我自己看，覺得算是圓滿了，也沒什麼不完整的。而《link》在視覺上我很滿意了，但故事的結構還是不夠通透。

製作《link》的時候較趕，只能照做，所以最後還是不太理想，倒是《淹》挺完整的。

盧　那時 C-major 是怎樣接工作的？

陳　都是客戶主動找我們的。

徐　那時我們有個網站，將自己的東西放上去，然後客戶自己找我們接洽。

陳　我記得當年在網站上放過一段將我們自己做成動畫的結婚影片。雖然做得很趕，但仍在結婚典禮上播放了，大約長兩分鐘。作曲家張佳添當時也在做與結婚有關的題材，幫新人作曲，也想做一些動畫。可能他看了我們的影片後，感到風格合適，便找我們合作，我們做一些 template，客戶選擇好了，再將他們的模樣套入去。不過我覺得這樣做不太合適，應該要為每個客戶訂製屬於他們的版本，我相信他們也不希望自己的影片跟別人一樣吧，所以就沒繼續這樣合作了。不過後來他們還是找我們做了幾段結婚影片，也給我們介紹了不少商業製作。

盧　我看你們接商業的工作也挺多，不時還有一些音樂錄影帶的製作，譬如王菀之。

陳　是的，王菀之、桂濱都是我的同學。不過我跟王菀之不熟，她跟桂濱比較熟。

盧　公司設立後還順利嗎？不知不覺已經過了十年，覺得還可以嗎？

陳　還沒餓死。

盧　工作是居家辦公的？沒有聘請人？

陳　是的，有時也會外判出去。

盧　外判什麼呢？是做不完，還是不適合你們的工作？

陳　其實不適合我們做的工作，我們是很少接的。有時候是工作

太多了，做不完，只好分一些給別人做。我們還曾經跟一個專職拍攝的人來往，有的公司會找他拍東西，同時希望做一些後期製作，那我們就會合作，所以那時比較多實拍跟動畫結合的作品。不過這樣的合作沒維持太久，因為他最終到大公司工作了。

盧　那《Treble》主要想表達什麼？是香港電台的嗎？

陳　是港台的外判作品。我先說一下背景吧，其實這一套動畫也是有些陰謀論的。

徐　製作這套動畫的那段時間，是我們聽得最多陰謀論的時候，之前都沒有這麼多，所以我們的題材也開始離不開陰謀論了。

陳　那時剛開始有智能手機。《Treble》就是講述有個男生在玩具工廠工作。

徐　他以為工廠裡的零件都是玩具零件，但其實不是。

陳　他每天的工作就是放一件零件進去機器中。

徐　但那些零件其實是用來製作電話的。

陳　他以為自己在做玩具。

徐　工廠的地牢像個控制中心，有很多人在上班，那些人控制著每個電話使用者，將某些思想透過電話植入到人們的腦中。

盧　港台外判的手續必定很繁複，你們還順利嗎？這應該是你們第一次參加的外判項目吧？

陳　是第一次，不過很順利。當時 Wilson 交了一個構想，我也交了一個，兩者是不同的故事，不過只有其中一個順利通過，那就是《Treble》。

盧　還記得當時的製作費是多少嗎？

陳　12 分鐘，15 萬。

盧　這 15 萬是否剛好可以用來做自己想做的故事？據我所知，港台應該不算嚴謹，只要構想通過就可以開始製作了。

陳　其實港台也有給些意見，但不會很多，甚少有大改動。例如他們不太明白某些部分，就會想我們稍微改一下。這套動畫後來拿了 ICT Awards（香港資訊及通訊科技獎）動畫組的三個特別獎：短片、導演、音樂與聲音。

盧　你們另一套作品《華麗寢室》也是港台外判的？我個人很喜歡，那時香港生產力促進局推出了 DVD，很方便我播給學生看。

陳　其實《華麗寢室》也是關於香港的，講溫水煮蛙。

盧　雖然我沒有看過《Treble》，但從你們的介紹中，確切感受到那是你們的風格。從《link》開始，我發現你們在主題、興趣上的選擇逐漸成形，都是你們喜歡的東西。我很喜歡《華麗寢室》的視覺效果，雖然某些部分不是原創的，可是你們構建的世界很有趣。不過這個不是那麼「香港」。你們如何制定《華麗寢室》的視覺效果？例如那些蔬菜瓜果。

徐　最初我在網上看到一段影片，是它啟發了我，不過我忘記是哪一套了。那是一條拍攝真人的影片，不過全是剪影。至於風景，有點像我這條影片般，全是側面景象。當時它只有一段預告，我的影片就是受它啟發。我挺滿意這段片的視覺效果，因為我運用了許多在 FATface 獲得的工作和學習經驗，所以我挺滿意的。

盧　我喜歡整個作品的視覺設計，包括造型、拼貼等。用什麼素材是很關鍵的，如蔬果瓜菜，是古怪而有趣的角色。在動作設計上，雖然角色的動作是平面移動，但又符合人物性格。故事的整體節奏及情節推進也捕捉得很準確，真相隨著情節的推進逐步出現，猶如電視劇播出的東西，更能不時看到外面的世界，直至最終揭發真相，所有安排都很準確。這個故事由一堆素材拼湊起來，發展出一個結局，我覺得這個過程有點像《link》，但《link》還沒做到這樣的效果。做到

了這個格局，是挺成功的！

徐　我覺得這套影片的故事節奏是最好的，其他都很趕。雖然你沒看過《Treble》，但如果你看了，就會發現整個故事很趕。

陳　鏡頭很短。

徐　對，但這次確實多花了工夫在安排故事節奏上。

盧　這進步如何得來的呢？透過以往的經驗？還是這次多了時間製作？

徐　時間是差不多的，可能是累積了之前三條影片的經驗，於是迫著自己去改善、處理這個問題。

陳　我也總說：「太快了！不要剪太碎！」我覺得要慢點。因為未必每位觀眾都……如果我是普通觀眾，無意間看到這段影片，那我也要看得明白才行，所以是要慢慢發展的。我總覺得我們過往的作品節奏太快了。

盧　是的，有時也要考慮到觀眾可能只有一次機會看影片，他們以前可能沒有看過相關題材，不知道你們的影片想表達什麼。所以，如何吸引他們投入其中，並理解每個鏡頭的意義，這就是你們要做的。你們身為作者，當然明白自己想表達什麼，但總有一個問題：為什麼故事說得不通順？或者是故事明明講得很清晰，觀眾卻看不明白。作為一名創作者，必定有其說故事的方法，但接收信息的人未必有同樣的想法，當中是存有差異的。所以作者如何去協調，是很重要的。當然，我們未必能做到讓所有人都明白影片所表達的意思，但起碼不能有大部分人不明白，否則就浪費了好作品。我個人很喜歡你們那套作品，整個音效、氣氛都做得很好。人物說話時，你們特意調快聲音，對白在清楚與不清楚之間徘徊，既古怪又趣緻，很符合整個故事的風格。

↑ 上 |《淹》、下 |《Treble》

陳　那是我們自己配音的。

盧　這其實很重要。香港以前的動畫最弱的一環就是調聲，不是配音不好、不專業，就是音樂、聲音設定做得不好，當然近年進步了一點。Wilson 熱衷於研究音樂，這對你們有頗大的幫助吧？

陳　是的。

盧　但你們只參加了兩次港台外判，《華麗寢室》之後為何沒有再參加任何動畫外判計劃了？它已經是 2012 年的作品了。

徐　因為參加港台的計劃，作品版權不在我們手上，這是其中一個原因。

陳　我們其實挺喜歡的，所以想取回一些故事的版權，可是又要寫信、又要申請、又要付錢……

盧　這確實是外判動畫最大的缺點。計劃的本意是好的，讓創作者有資金創作。但版權問題……不是說創作者一定要擁有，但一個好作品是可以發展成 IP 的。現在取回版權的收費雖然很便宜，只需按每個角色付錢，但仍有一些手續需要處理。最不好的是，獎狀是他們保管在倉庫裡，這很浪費。有沒有一些時期是你們公司比較忙的？

陳　一般是年尾。年中沒有事情做，但一般 9 月就會開始忙，可能因為年尾多節日吧，所以客戶就會想做一些宣傳影片。我們當時做《華麗寢室》，也沒留意有什麼資金，只想做自己的動畫。ASP 是 Matthew（周榮肇）叫我們參加的，說很適合我們，所以我們才會去找資料了解。相比港台的十多分鐘十多萬，ASP 的資助才三分鐘就有八萬。

盧　你們參加 ASP 的作品《怪手》我也有跟進。至於另一個作品《嘢食英雄傳》，你們那時有沒有想過將它系列化？我覺得其實可以發展下去的，因為還有很多故事可以發揮。

陳　那時，其實它不是一個故事，而是資料性的。

盧　我記得一開始是有關食物安全的。

陳　是的。Wilson 很看重資料搜查，例如什麼食物不能吃、基因改造食物不好等等。我就覺得，既然他在這方面有這麼重的意識，那不如做一段有關食物的影片，有趣地展示給人看。每段片可能介紹一款食物，或者一種營養。那時我也不太知道是怎麼開始的，但接著它就變成了一個這樣的故事。

徐　我一直想做一個食物版本的《魔神英雄傳》。

盧　我記得，你很強調這種遊戲的感覺，不過溝通時有些意見擔心太側重於教育，娛樂性不夠，所以最終就改成現在的版本了。我覺得純粹以娛樂性論的話，是挺有趣的，雖然教育性會相應降低，不過也不完全偏離你們的原意。我覺得也有你們可發展的空間，某些角色是有趣的，性格很鮮明立體，例如「士多啤梨」。問題是有沒有機會去發展，如果你們有一個更好的計劃，或許是可行的。

徐　我有想過之後可能會開一個 YouTube 頻道，繼續發展這個故事。雖然過了幾年，但我一直在思考這件事。不過在故事的形式上，我還有一些困惑的地方，未想清楚該怎麼說。由做完這段影片，直到這一刻，我還在思考這個問題。或許我需要再做一些資料搜查。不過我相信未來很有可能會在 YouTube 頻道做這件事。

盧　YouTube 頻道有很多可能性，也很容易接觸到不同的觀眾。

陳　我們現在的方向是想做一些嚴肅點的題材。

盧　我覺得這值得一試。我們的產業，雖然要製作長片是比較麻煩，但有趣的短片則有很多機會。發佈的平台、觀眾的接受程度、製作成本、時間應變上也會簡單一點。我覺得這種製作模式相對來說更適合香港。最近，Intoxic 的影片反應也不錯，他們也很積極，希望可

以做香港的系列片，這也是一個可能性。你們現時的作品有六套，還有沒有一些很想做的題材，但還未開始？

陳　有啊，我想做一些動畫教導小朋友靜心、專注。因為我有兩個孩子，其中一個很不專注，所以我就買了一些書來看，從中得到了啟發。那本書很有趣的，它教導小朋友想像自己正拿著一杯很熱的巧克力牛奶，讓小朋友「吹一吹」，以此讓他們慢慢冷靜下來。所以我就想，不如設計一個角色，可以教小朋友做這件事情。我也認識一些家長，他們的小孩需要特殊教育的，像是過度活躍症這類。可是，當家長們想找一段廣東話的影片來教孩子的時候，卻找不到。

盧　那類影片都是外語？

陳　有普通話，這些是最容易找到的；英文應該也有。所以，家長就叫我快點做，於是我就想將這些想法放進動畫。

盧　會不會想跟出版社或組織合作呢？因為能拿到較好的資源。當然大家都要有心創作，都想做自己想做的東西或值得做的事。還有一件事要考量，製作動畫最麻煩的，是一定要有充足的時間和精神，製作成本其實很高。

陳　是，所以我遲遲未開始。

盧　所以有時要主動爭取資源，因為可能要等很久才有機會。有時候可能有空，又不計較成本，那當然可以。不過也可以去想想其他可能性，例如投資或者支援，當然在香港是困難的。雖然這五年香港成績不錯，政府亦願意支持，促使某些作品推出，ASP 可以繼續，有一些展覽也繼續開放。但我覺得這其實不夠。我們最需要的是其他支援，例如財團或某些機構的基金。我覺得創作是不可以停的，一旦停止，很多東西就沒有了。有些創作你晚了開始，就不值得做了。有些可能是想法有改變，那就浪費了。創作需要持續，不管多少，總之不

⬆ 上 |《華麗寢室》、下 |《怪手》

能停止。大家都希望能做到，但當然不容易。疫情對你們有何影響？你們還有工作嗎？

陳　有影響啊。接不到工作，不過在我們快山窮水盡時，收到了 ASP 的尾數，真的很幸運。每次在我們沒錢時，就會剛好有一份工作出現，雖然錢不多，畢竟整個經濟環境真的差。

盧　現在不能外出的情況下，你們的作品會否更為人所需要？

陳　因為在上半年的時候，整個經濟環境都靜止了。我們本來接了政府的宣傳片項目，但連政府的宣傳片也停了，很多項目也停止了。譬如有人說要拍攝，但也不能出外面拍。當然有些工作，例如公司內部的宣傳片還是有的，不過在現時的環境下還是少了很多。再說又不是只有我們做動畫，所以影響其實挺大的。所以，我們就看看有什麼工作是可以轉成網上做的。

盧　除了讓小朋友靜心的項目，你們還有沒有其他想做的？

陳　有的，Wilson 也有很多想法，像食物那個計劃。同期，除了《嘢食英雄傳》，另外還有一個有關貓的想法，打算用來參加 ASP。我想將家裡兩隻貓變成動畫角色，然後講述牠們的故事，有點像外星人那類的故事。不過如果做的話，應該是短片，或會在網上連載。

盧　通過這本書，我想讓大家知道，香港有哪些人在做動畫？那些公司、個人，或者像你們這樣的「夫婦檔」是如何營運的呢？我就想寫這些事情，反映現實。你們目前有六套獨立的短片，成績也挺好，可以推介。聽你們說有發展的機會，我覺得挺難得的。除此之外，創作上，你們還有什麼展望嗎？完全沒有想過找人幫忙？

徐　回顧過去，我經營了十年，發覺自己不太會營運、市場學的東西，所以一直沒有想好好營運公司。但最近幾年，就學了很多市場學的東西。

陳　要團隊。

徐　但是不是繼續用 C-major 的名義還不一定，因為我們正在同時管理幾個 YouTube 頻道。我自己的目的是，嘗試將幾個頻道同步，那將來接的工作可能就不是我們的主要收入來源。

盧　當然，一份很穩定的收入是很重要的，不過還是要視乎自己的想法。說到底，除非作品有贊助，否則收入很少。如何維持一間公司的基本收入是很重要的。

徐　還有，我想是目標受眾不一樣。如果將作品放在 YouTube 頻道上，是在跟全世界說話，影響力差很遠。

盧　我看現在很多新的動畫公司，他們的網絡做得很好。大家互相認識，有需要幫忙時可以隨時找到人，而且可以互補不足。你們的情況可能有點限制，不過沒關係，可以等一下機會。我也希望業界可以舉辦多一點活動。有些工作坊和放映會也值得參與，一方面可以學

習，一方面可以跟其他人交流。

　　徐　還有網上教學，我現在有幫馬 Sir（馬國樑）教畫 storyboard。我教了三年，學生的能力挺參差的，有些表現很好，不會逃課，也會做好功課；不過當然也有一兩個是不上課，也不交功課的。我教了幾年後，也開始想嘗試在網上教學，教授動畫的知識。

　　盧　其實是有這個必要的，不過要想一下如何維持，譬如找一些政府機構資助。最可惜的是去年環境不好，但你們也可以先準備好，以免失掉機會。

任何影片都不會是最完美的，因為每次重看，都會發現某些部分可以做得更好。

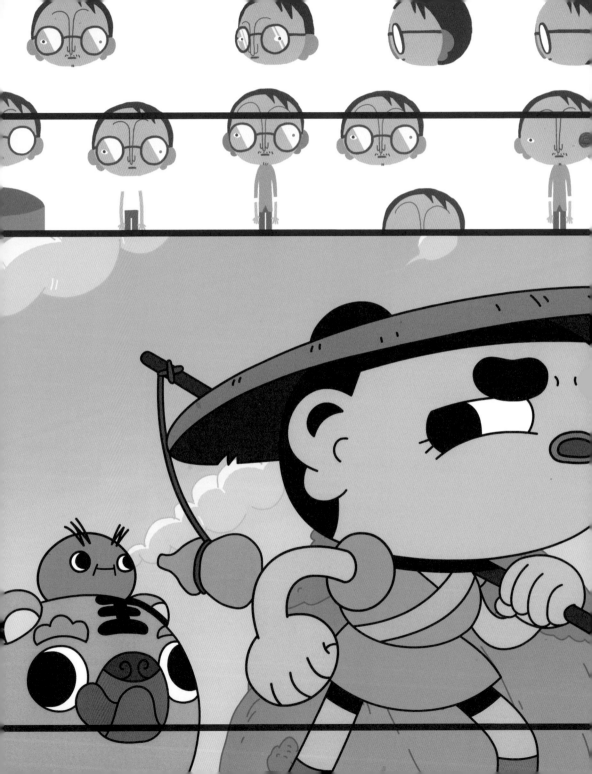

INTOXIC STUDIO

齊向動畫系列片進發

相關資訊 INFORMATION

Ⓒ 影陶士媒體創作有限公司
（Intoxic Studio Limited）

Ⓜ 何歷（Nic Ho）
賴欣妍（Ivana Lai）

Ⓦ www.intoxic.com.hk

代表作品 SELECTED WORKS

《搭棚工人》（2013）
《觀照》（2015）
《山海歷險：泥人村》（2020）

能夠看到一間動畫公司慢慢成長，作品越做越好，是最開心不過的事。

理工大學是香港最早提供動畫課程的院校之一，多年以來，有不少畢業生已在香港動畫界中佔一重要席位，Intoxic studio 正是其中之一。由於種種合作上的原因，這所動畫公司的組合曾經改變，直到現時由 Nic 和 Ivana 主理，終於迎來了一個相對穩定的發展，與此同時，一些重要的作品亦相繼完成。充滿個人感受的《觀照》表現令人印象難忘；《山海歷險》更是跨進了一大步，開展了港式動畫系列片的新面貌。

雖然目前《山海歷險》仍在發展階段，但從以下的訪談中，他們與大公司商討合作的經驗，大家可以理解到目前國際對動畫系列片的發展趨勢以及市場要求，這對於一些有意在香港發展動畫產業的朋友而言，都是十分有用的資訊。

盧 = 盧子英　何 = 何歷　賴 = 賴欣妍 →

盧　先談一談歷史，你們是什麼時候開始想做動畫的呢？

何　我想是從我讀 Poly 的 multimedia design 時開始，但當時不是專注讀動畫，而是什麼都做。FYP 時我是選擇做動畫的，原因是好像什麼都可以接觸一下，可以畫畫、剪片、設計等等，就做了第一個像是 MV 的東西。當時我也沒有想太多要如何講一個動畫故事，只是畫畫，到了讀 digital media 真的要研究怎樣做一條好的動畫片，就覺得自己其實挺適合向這個方面走的。

盧　你當時是不是已經很喜歡看動畫了呢？

何　我想也算不上很熱衷，就和時下的年輕人一樣，也是看流行的幾部。但上到 digital media，大家都是讀這一科的，就會看一些電視上沒有播的作品。

盧　看資料，你畢業那一年的同學們很多都活躍在動畫界中，而且差不多一畢業就一起開公司，有很多公司是同期的。所以你也是一畢業就成立了 Intoxic？

何　對的，共六位同學，包括我、Ivana、Andy、刀仔、鍾詠宜和 Grady。

盧　大家都喜歡動畫，但有沒有想過發展空間的問題？當時的市道如何呢？

何　當時 Imagi [1] 已經倒閉了，也沒有太多動畫公司可以選擇，只有一些電影後期公司，但做電影後期和做動畫，其實差距很大。組了公司之後，就想一起做一個作品，於是參加了港台的「8 花齊放」外判計劃，因為當時還沒有 ASP。所以其實我們沒有想太多，就只是想先一起做一個作品出來。

盧　公司第一個作品就是港台外判的《搭棚工人》，當時的經驗如何？

何　我們嘗試了一組人一起做要如何分工。之前上學的時候沒有

[1]　意馬動畫工作室（Imagi Production Limited），1998 年成立，主要業務為 3D 廣告動畫。

想過這個問題，只是有事情就去做，但出來工作後就需要想如何分工。誰是導演呢？其他工序又由誰負責呢？當時我們的方法是每人提出一些想法，一起交給港台，誰成功了誰就做導演，試試這樣能不能決定。因為也擔心大家會不會互相不認同，畢竟也不是讀書時期了，什麼都需要認真以待。試完以後，就覺得我們六人是可以合作的，沒有什麼大問題。

當時我們去了火炭工廠大廈，在共享工作空間（Co-working Space）租桌子，旁邊有其他 IT 初創公司，就是做 APP 的。我們認識了很多做手機程式的公司，他們做完後也需要有一些宣傳片、教學片等等，我們就幫他們做，這就是我們公司一開始的生意。

盧 《搭棚工人》這個作品出街後有什麼感受呢？大家有什麼檢討嗎？之後又有什麼作品？

何 我現在重看，覺得很幼嫩。因為當時我想做一些可以搬上大銀幕、有電影感的作品，但現在就不會想這些了，而是想做好一個動畫、一個故事。做完《搭棚工人》，然後就開始了 ASP 的《La La Woodland》（啦啦森林），之後就是 Andy 的《說不出的話》。

盧 對，我認識 Intoxic 這間公司就是在《La La Woodland》的時候。那一屆 ASP 我記得 Minimind Studio 也有申請，你們從學院出來的，都有一些奇怪的想法。現在回看《La La Woodland》，作為 IP，它有潛質去做其他產品，角色有自己的吸引力，非常可愛，但片子本身不算是一部很成功的動畫，畢竟只有幾分鐘，沒有什麼內容可說，就是一部很可愛的短片。我覺得 ASP 的好處，是你可以做一些真的想發表的事，或者想說的故事、用的藝術表現，是你在工作中做不到的。但這始終有限制，畢竟你不可以一輩子都參加 ASP，或者香港電台。你們公司也是要發展的，公司的路向很重要。我們以一些參加過

ASP 的公司為例，看到他們之後也是做回以前做的事，可能是接工作之類。回看 Intoxic，做了 ASP 和港台的作品後，大家有沒有一起討論未來的發展路向？

　　何　其實當時我們也為自己設定了一些 Deadline，做夠一兩年就回看過往的成績，再看看未來的路要如何走下去。Intoxic 要如何發展？我們自己又有什麼想法想實現？當時就開始各自考慮自己的路，就好像鍾詠她做了《La La Woodland》，其實我們也覺得如果有

一個 IP 的話⋯⋯但因為那是她的，就好像她的小孩，什麼都是她創造出來的，就算 Intoxic 再拿著這個不放也沒什麼意思，就交給她主理了。阿刀就想去外國，因為他想見識多一點；Andy 的目標也是很清晰的，想做一些關於遊戲的東西；Grady 就說她想看一下自己可以怎樣發展，因為她同時有拍片和其他製造的東西，於是就有其他的發展，然後由我和 Ivana 主要負責 Intoxic 這樣。

　　盧　相對來說，當時的工作是否沒有給你們太多發揮的空間呢？

↑ 《觀照》

何　其實商業作品是很難有機會發揮，從以前到現在也是，很難有一個可以放手給你做的，不然就是做一些沒有機會見光的東西。但是大品牌一向都沒有什麼空間，因為廣告公司會有很多想法給你。

盧　很矛盾，大公司有預算，但沒有什麼機會給你發揮；小公司預算不多，但卻可以放手給你發揮，對吧？

何　是，因為大公司一開始都不會直接找我們，他們會先找廣告公司。

盧　這又是一層，他們可能又有一些想法。

何　對，其實他們基本上都會由廣告公司決定好一切。反之，一些小的、獨立點的品牌就有機會直接找我們，這種公司的預算雖然會少一點，但發揮的機會就多一點。

盧　《觀照》這部作品也已經很久了，印象中雖然也是 Intoxic 的，但主要班底不同了，我記得鍾詠沒有來，就是你們上來聊，聊了一段時間，故事最後出來很好看、有意思而且很受歡迎，證明了這個作品有一定的代表性。我很期待在《觀照》之後還有什麼可以做的，我印象中你們的申請是落選了，然後隔了一段時間就出了《山海歷險》。這個作品構思了多久？

何　其實就是由我落選 ASP 之後，我就覺得我要有十足的把握，就從那時候開始想。

盧　Ivana 擔任什麼角色？Ivana 做製作人，那麼構思上的東西她多不多參與？

何　其實我每想到任何東西都會先問 Ivana，雖然她不是創作人的身份，但有時候會想到一些我想不到的東西，又或是比我更了解其他人，所以當我想到什麼都會問一下她的意見。

盧　這就是所謂的分工。其實製作人的角色也很重要，有時候從

局外人的身份去看一件事，也是很有作用的。而且你們合作了這麼久，一定有一些默契。《山海歷險》的反應如何？

何　反應也算是多的，特別是文化創作界那邊，會比較多人留意。我自己覺得動畫圈本身是比較「圈內」的，但做完這個作品之後，就多了一些這個圈子以外的人去認識和留意這個東西。

盧　這也是很重要的，我們真的很想更多人可以看到香港的動畫，而且可以有回應，起碼可以知道他們想看什麼，還有和其他地區的動畫有什麼差別。這也是很值得去知道的。人們的反應通常都是正面為主的吧？

何　對，都是正面為主，很多人都問什麼時候會有第二集。但短時間內也真的沒有太大可能可以製作出第二集來。我們做資源搜集，再看外國的例子，再做一集大概需要至少 100 萬。

盧　可否談談《山海歷險》這個項目的發展情況？在找投資方面。

賴　華納方面我們約見了四次。以我們所知，首先是採購員，然後進入了 original content and development（原創內容與開發）的小組，因為本身華納有分不同地區，例如有亞洲、歐洲、總部等等。但亞洲始終不是美國，其實這個部門也是新開的，在亞洲原產的片也不多。我們經過一關一關的採購，然後還有一些製作人、再去主管、最後去到 Vice President 就停了，他覺得未可以。部門主管說其實他很喜歡，如果未能通過，他們願意和我們一起改善這個故事，直到可以通過為止。

但因為這是需要錢的，他說要看哪一個財政年度再申請。剛好上年華納成立了一個卡通互聯網的部門，撤出香港去了新加坡，我們一向跟的主管也是新加坡總部，即是亞洲總部的，而旗下的製作人有些人不願意跟到新加坡，就沒有做了。所以我們是在等那個主管，看他會不會找我們。有些離開了的製作人其實也很喜歡《山海》，他們

私下聯繫我們，說其實現在情況很不穩定，他們本身也在和泰國談一個項目，甚至已經開始做了，但做到一半發現沒有錢，就想不做，胎死腹中。我們也知道要是我們和華納簽了約，無論他們用不用，三年內我們也不可以用那個 IP，所以內心很矛盾，有點慶幸不像泰國那邊，已經簽了又不可以繼續做下去⋯⋯我聽他們的語氣，也知道這不是一件簡單的事。

那製作人進一步說，因為我們的題目比較中式，而中式的題目現在在市場上比較敏感，很有風險，他們不是很想接觸。如果要打向國際，亞洲比較簡單，偏向東南亞、韓國、日本，但日本自己就已經很強大了，你不會成功進入到這個市場，主要是東南亞，這我們也知道。而且他說，《山海經》只能是我們創作構思背後的題材，不可以是一種主力推廣的東西。那個製作人其實是很有經驗的，他自己也是華納卡通的製作人，他告訴了我們一些意見，和要打向國際的話要怎樣做。他也說，如果我們很喜歡中式題材，我們就要想想把目標改為中國內地的投資者，也介紹了給我們接觸，但這方面我們沒有很在意。我們也有傳過給一些人看，但沒有很大的迴響。我們的程序是打算配上英語，再去參加 MIFA（安錫國際動畫影展），看看外國人有沒有興趣。現在的情況就是這樣。

盧　你說的我都認同，他們其實有很多基本要求，考慮也清晰。現在動畫系列的發展很不容易，多了發展機會，但也多了競爭，要突圍而出很難。本身的故事動聽、人物有趣當然很重要，但例如是你說的中式題材，可能現在不是一個主流，這些就要避開，要迎合全球市場，就算在亞洲市場其實也有一些限制。你看現在 Netflix 一打開有多少作品？你也不知道要怎樣選，所以不能等觀眾仔細品嚐，你往往要用一張照片、一個標題和幾句文字就吸引人來看，否則連被試看的

↑ 《山海亞險：泥人村》

機會也沒有，實在是很困難。但我覺得很好，《山海》起碼走出了第一步，是一個很難得的機會。

再回頭看香港，這麼多年來，我們始終沒有形成一個產業，長片是做過，但也不能做到一個很規律的製作，沒有大公司，沒有一些很出名的 IP。其次是系列片，一直都說香港其實很適合做一些電視的系列片，我們這些小型團隊，有很多想法，尤其現在有那麼多平台——以前香港只有兩個電視台，就沒什麼可能。所以《山海》是一個很好的嘗試。當然，現在仍然是言之過早，但香港可以做出一個這樣的作品來，無論如何是一件很難得的事，起碼是這一段時期的代

表作。我覺得《山海》是一個很有發展潛力的作品，真的希望可以繼續下去。

　　賴　我們也是這樣想。我們其實只是一群在香港做動畫短片的人，卻有一個這樣的機會和他們交涉，我們從中也學到了很多東西，已經是很大的得著。為什麼我們剛剛說至少要 100 萬呢？因為外國那邊也有和我們談實際的執行，一年半內他們需要製作 22 集，我要如何找這麼多人去畫這麼多故事？你也知道現時香港的人手⋯⋯一下子出 22 集，是一件需要很多人手的事。他也說到製作，畫到 in between（中間動畫）、background design（背景設計）的時候可以去其

他地方找外援，但故事和 pre-production（前期製作）的東西始終要自己親手做，這就令我在想，之後有機會的時候要怎樣去做呢？所以我們也在找機會培育和尋找人才。我們有和出版社簽約出漫畫，大概構思好了，很希望可以定期出，算是有作品給投資者看，或者幸運的話，可以像以前的港漫一樣累積一群粉絲。我們就是希望這樣同時發展。

盧　我覺得漫畫化後的《山海》也有它的獨特吸引力，無論在造型設計或是色彩運用方面。漫畫的形式也是很有用的，就是先構思故事，以後有機會，也可以立即改成動畫。

何　因為你說服投資者時，最難的地方是他也想像不到成品的效果，但如果有了漫畫，就可以展示到風格和故事，加上如果有基礎的人氣，說服力會大增。

盧　我覺得你們在幾方面都要努力，《山海》那麼成功，真的要看看可以怎樣做下去，漫畫正是其中一個路向。

賴　發展路向……說實在的有一點瓶頸。我計算過，接商業類的廣告方面，前兩三年我覺得是高峰。瓶頸的意思是所有廣告我們都已到了最高價，但是當廣告公司有大筆預算之際，他們的目標就不會只找香港。這也不要緊，其實也是合理的，這種機會真的很少。至於平常的工作，即使他們一年要做很多宣傳，但預算的錢也不會變多，只視乎你是否願意在這個限制之下做好。他們不會多給一些錢，然後要求做好一點的作品，反而是要求在預算內完成就好。而且香港的廣告始終是靠快、噱頭和內容為主，技術很多時只是排第二。也是有的，例如 Nescafé 要求好看，但好看對廣告來說也是一個噱頭，因為那廣告是一種日本風。他們不介意你動畫的動作如何，只要成品正常就好。不會特別要求什麼風格，基本上我們以往做得好的項目，都是我們自願投入更多資源和心血，而不是客戶要求或付錢的。甚至有客

2　Cartoon Network，美國一個專門播放動畫的頻道，在香港設有辦公室。

戶說自己沒有預算，「沒空間讓你發揮的，你做不做？」令我覺得在這方面我們迎來了瓶頸。

之後也想過和 Simage 一樣轉做製作，看可不可以接一些大的計劃，之前 Cartoon Network [2] 也提過要不要給我們一些工作，當然沒有下文。你看以前的 Imagi，他們的老闆比較富裕，公司有什麼事也有資金支持，但對我們而言就比較難。我們現在目標一致，就是想推 Nic 的個人品牌，或者《山海》，這方面會是我們比較可以負擔，而且容易發展的方向。你說轉成大型公司，也不是不可能，但我們個人的財力負擔不了如此大的壓力。

盧　不單是香港，其實全球市場對未來的方向都不太清楚，保守一點也是對的。難得有《山海》這個好的作品在，就看看如何用有限而保守的資源把它推出去。當然最重要是保住一間公司，我相信香港大部分動畫公司也是這種小模式。因為大的公司成本太高，做得辛苦，而且要面對的危機也多很多。

賴　對，就如你所言，如果市道好，一直擴張是沒有問題的，如我們以前這樣。但現在我們連疫情什麼時候完結也不知道，現在拚命會很傻。

動畫圈本身是比較「圈內」的，但做完《山海歷險》之後，就多了一些這個圈子以外的人去認識和留意這個東西。

崔氏兄弟

將通俗文化帶到動畫

相關資訊 INFORMATION	代表作品 SELECTED WORKS
Ⓒ 通俗學文化及人文藝術研究所 有限公司（Pop Culture Studies & Artistry Discovery Lab Limited）	《Taste the Life》（2010） 《細味大自然》（2019） 《下午茶之奏鳴曲》（2020） 《下午茶之狂想曲》（2020）
Ⓜ 崔嘉曦（Haze）（兄） 崔嘉朗（Long）（弟） Angel Tsui	《離騷幻覺》（2017-2020） 《機動常餐》（2021）
Ⓦ IG｜tsuibrothers	

我跟這對孖生兄弟可謂甚有緣分，某年為 ifva 動畫組擔任評審時，首次接觸他倆合作的動畫作品，技巧粗糙但內容充滿控訴力，當時他們仍然是中學生，但足以令我留下深刻印象。然後隔了數年，又在同一場合看到他們的新作，那時已經是大學生了。之後他們又走去研究奶茶和茶餐廳，將一些不起眼的本土文化以漫畫或動畫等方式趣味性地呈現出來，大獲好評。

近年，這對動畫兄弟於本地動畫圈十分活躍，既是 ASP 的常客，亦是江記《離騷幻覺》計劃的一份子。他們將多年來自主創作動畫的經驗，投放到商業動畫製作之中，與本地不同動畫創作人合作，互取所長，絕對是他們的強項。

訪談中亦提到監製與策劃在商業動畫製作中的重要性，他們在這方面的想法，我覺得甚有參考價值。

盧 = 盧子英　曦 = 崔嘉曦 →

盧 請問你們一開始便是兩兄弟合作做動畫的嗎？

曦 是的。從小到大，我們都是一張畫紙兩個人畫。因為我是左撇子，而他是右撇子，所以我們畫畫不會「打交」，通常一張畫紙就可以讓我們閉嘴，乖乖地畫了。

盧 這麼有趣？你們有沒有一些不同的地方？

曦 這其實分階段。從幼兒到小學時期，我們的思想沒有太大衝突。我們喜歡追求相似的地方，因為我們覺得雙生子很特別、很有趣，當時「兩兄弟拍住上」的感覺是很強烈的。後來中學分班，我們的交友圈子逐漸不同，便容易有分歧，關係疏遠了。因為我們讀的中學不支持學生往藝術範疇發展，而且玩藝術的男生很少見，更別提畫畫的人。在中學時期，我覺得我是沒什麼機會做創作的。反而在大學時……原本我們都想讀理工大學，但由於成績稍欠，我考不進理工，而是去了城市大學的創意媒體系，弟弟則是理工的副學士課程。我們從小學到中學都是同一間學校，但從那時起便不同了。

我們的首個作品，如果你還記得的話，就是《Kill AL》，講述李小龍打電話去考試局投訴 AL 制度。現在回想起來，那時我們確實很無聊。作品的靈感源自我們 2004 年考完 A-Level 後，覺得這個考試制度很不公平，有些問題需要解決，但我們無能為力。我們除了透過畫畫洩憤，就沒有其他可以做的了。以前我們會畫連環圖，有一次我們去聽一個 seminar，不知為何弟弟在 notes 上面畫了一個會動的李小龍，我覺得動得挺好看、挺有趣的，後來我們便構思了一個故事，將 A-Level 與李小龍結合起來。2004 至 2005 年間，我們創作了很多作品。自那時起，我們兩兄弟便與 ifva 和動畫結下了不解之緣。

盧 《Kill AL》是你們合作的第一個動畫嗎？當時你們知道 ifva 的存在？參加了什麼組別？不是青少年組，而是動畫組嗎？

曦　是參加動畫組的。

盧　那一年好像阿齋（歐陽應霽）也有做評判。讓我印象深刻的是，阿齋很喜歡那種發自內心的作品，雖然你們還不是很熟練的動畫人，但也做出了特別的效果，藉動畫這個媒體來表達對制度的看法，所以阿齋強烈表示，一定要給你們一個「特別表揚」。他覺得你們有發展潛力，當時你們已經懂得運用媒體，假以時日，一定能創作出更好的作品。那是很好的第一步。之後你們讀大學，如果要做動畫的話，讀 creative media 當然是比較「正路」的選擇。

曦　其實我們一直沒有修讀動畫相關的課程。中學沒這樣的機會，到大學時也沒有選修。我修讀了電影課程，因為當時覺得電影語言是最重要的。我在創意媒體學院看師兄師姐們的作品時，不禁思考，他們在技術層面是否真的做得很好呢？這就有所保留了，而且他們的故事也表達得不好。我覺得，製作動畫的話，不管技術如何，都應該先將故事說好。這一點徐克也提過，不要追求技術的極致，應該要著眼於電影語言，電影語言是不會過時的。我很慶幸當時是譚家明教我的。弟弟反而讀了設計範疇的課，他也是用視覺去做交流，這也很關鍵。到了後來，動畫對於我們來說，是一個形式、一個傳理的工具。要運用好這個工具，軟件和思想是很重要的。這個觀念我一直維持到大學畢業。讀大學那幾年，我一直堅持創作，例如《識你老鼠》。我們獲獎的頻率是挺高的，從 2005 年起，差不多每年都會得獎。但當我們達到某個階段，就開始覺得獲獎不是我們的終極目標，我們真正的目標應該是透過作品傳達訊息。如果我們不是做幕前工作，那動畫作品其實就代表我們如何面對觀眾，這個定位我們是很清晰的。

後來我們大學畢業，輾轉工作了幾年，發現明明大學時可以每

年推出一個作品，畢業後卻沒有任何作品面世。實際上，是工作使空餘時間減少了。2013 年，動漫基地開幕、招租，我們觀望了很久，因為我們一直希望能有自己的工作室，集結不同創作人一起創作。我們和何家豪、Benny 一起組成了 Zcratch，但現在已經倒閉了，而我們也解散，各自發展。

在動漫基地的時期，我們以動畫人的身份進駐。起初我們以為會有很多動漫人，結果只有我們和江記。所以當時就覺得，製作動畫的成本太高，需時太長了。當時一年才出一套短片，根本不足以滿足我們的創作慾。我們無法預知花費幾個月至半年時間製作出來的動畫效果如何，直到播映時才能看到觀眾的反應。但無論如何，我們很熱切地期待那些反應。之前製作《Kill AL》時，我們沒有盤算那麼多，只想過過動畫癮，沒有考慮觀眾，結果發現大家都笑了。當時我感到疑惑：明明我很悲傷，為何你們要笑呢？後來我才發現作品裡的黑色幽默。我在尋找自己的動畫風格時，先摸索講故事的方式，然後再找 visual 的格調。Visual 的格調是要迎合客戶和導演口味的，我們自身的風格並不強烈，稱不上天才。創作時做得漂亮一點、畫得好看一點，是沒問題的，但若論有沒有發展出自己的風格，我覺得是沒有。我也是近幾年才開始意識到，當我用某個風格創作時會更順利些，而這種風格又恰好能代表我。不得不提的是 7-11 的作品，雖然它較為商業化，但卻是我風格剛成形時創作的作品。我越發覺得，當商業元素融入藝術時，是不需要有清晰的界線。我最近的作品亦如是。沒錯，它們都是廣告，但廣告又如何？它們也有藝術價值，我便是利用這些藝術價值來推銷產品。

崔氏兄弟

↑ ifva greenlab 《7-Eleven》

↑ 陳柏宇「Fight For ___ Live in Hong Kong Coliseum」演唱會動畫

崔氏兄弟

至於動漫基地，我們 2014 年開始創作漫畫《奶茶通俗學》，這正正是崔氏兄弟起步的作品。自此之後，有許多發展是同時進行的，漫畫僅是呈現它的基本形式。其實它是一個文化研究，我們做了很多文本分析、資料蒐集、訪問等。過程中這個 IP——我用 IP 來形容它吧，因為它確實已經發展成一個 IP 了——嘗試過不同的發展方向，因為這個題材很難說忽然完結，然後開啟下一個 IP。所以我們就決定轉變風格，發展這個 IP，從漫畫、產品到文創精品，做了很多專欄，終於可以結集成書了。那這些文字、相片和漫畫記錄，能不能發展成某一個作品呢？這便又回到我當初想做的，例如 ASP，我那時好像是第七、八屆。其實第七和第八屆的風格不一樣，或者說是兩個方向、兩種可能性。

盧　Zcratch 是在動漫基地成立的？

曦　不，那在我們求學時已經成立了，當時是 2006 年，Benny 和家豪是在動漫基地的時期才加入的。《離騷幻覺》就是在動漫基地開始萌芽的，那時我們誰都不認識，但知道江記有很多作品，就想認識他，後來我們還認識了阿龜（李國威）。這麼說吧，我們和動漫基地簽約的時間比他們早，所以走的時間也比他們早，離開後又要找地方。當時我們就覺得，動漫基地雖然有很多掣肘和麻煩事，但至少空間是適合我們發揮的，所以我們希望找一個不小於動漫基地的空間進行創作。當時我們決定與人合租，組織了一個「苦主大聯盟」，就是我們、江記和阿龜，最終決定搬去牛頭角，遲了幾個月入伙，但總算「埋單」。

我們在牛頭角發展了一陣子，開始產生困惑：我們都能合租了，為何不能合作創作呢？於是，我們就在牛頭角成立了「新動漫基地」。我們一起聊如何合作做作品，畢竟我們三個有不同的風格，或

者說，我們是三個各自有強烈風格的導演。那麼，要如何合作呢？於是我們開始瘋狂開會，發現 SF（science fiction）和機器人是大家共同想做的題材。我們回顧往昔的作品，想看看有沒有可以發展的方向，那時我其實已在內地工作。阿龜和江記發現了江記以前的漫畫《汨羅虛擬》，很有趣，說楚王製作了一個機器人，與屈原談笑風生，是 BL 向的。我經常從內地回來開會，跟他們研究這個作品能否有更多發展。我是個計算型的創作人，以前跟弟弟合作，不清楚分工，但現在一談到分工，我就可以很清晰地說明一切。這一刻，我很喜歡以監製的身份去評定作品應向哪方面發展。即使你很任性地創作，也不能不計算觀眾的反應，因為這與製作成本是掛鈎的。如果你的預算沒有限制，當然可以忽視這個問題，但在香港這個任何資源都有限的地方，如何去成全作品的出現？我因此以監製的身份切入創作，我覺得《汨羅虛擬》是可以繼續發展的，於是《離騷幻覺》誕生了。

視覺風格上，我處於一個「守尾門」的狀態，負責後期合成等工序。我覺得《汨羅虛擬》的風格還未適合發展成動畫，所以我又去翻查了一下江記的動畫。那時期，他喜歡把 CMYK[1] 的顏色放進畫中，雖仍與《汨羅虛擬》有一段距離，但兩者相加後的風格似乎不錯。最終，我們做了一系列的風格測試，調出了很棒的 tone，正正是《離騷幻覺》的 tone。

當內容集合了風格、故事和世界觀後，我們就開始製作短片。做了幾個短片後，我們的終極目標是⋯⋯那時很流行 Kickstarter 眾籌，所以我們就想能否用 Kickstarter 做一番偉大的事業。不過後來我們還是將它做成了長片，因為那個年頭，大眾對動畫是沒有任何概念的。Imagi 的倒閉，使香港失去了發展動畫的動力，僅偶爾有一兩個作品面世，如《麥兜》。我曾參與《麥兜》的製作，幫忙做了兩三

1　CMYK，印刷四分色模式（青 Cyan、洋紅 Magenta、黃 Yellow、黑 Key plate）。

條 production。我們將 7-11 作品的風格加入《麥兜》電影的開頭，也有類似王家衛那種風格。做了《飯寶奇兵》的 storyboard 後，我跟執行導演陳恩凱學習，雖然最後導演換了人，但我們從他身上學到了很多。那時他無法獨自畫完 storyboard，便特地來動漫基地找我們談論 storyboard 的製作，我們幫他畫了不少，起碼半場戲，但結果沒製作出來。我畫的時候自覺很不錯，但作品推出時感到很失望。不過算了吧。

我到內地工作的時期沒有什麼好說的，不過可以分享的是，我在那邊參與了很多大規模的製作，接觸了很多人和事，以及與管理相關的東西，發現長片製作真的不容易。所有影視製作，我們不能說有錢就能做，這是不可能的。所以我能起到一個作用：告訴他們，不是有錢就能成事，如何現實地完成創作是很重要的。我也不介意當「壞人」，即便是不好聽的話，我也要講。製作《離騷幻覺》時，我就是這個狀態。

盧　《離騷幻覺》涉及三個單位的合作，不同單位都有付出，整件事需要大家合作才能完成。當然我明白肯定會有不順利的地方，但我鼓勵合作，因為我一直抱持「齊心就事成」的信念。香港一直以來都是走小規模的路線，如稍有野心，或發起大型創作，就一定要集結不同單位與不同專長的人去成事。

曦　我很認同這觀點，所以我其實沒什麼個人創作。我很喜歡集體創作，記得有一次在 ifva 的分享會上，有人說一個人做動畫是一件很痛苦、很慘的事。我那時還年輕，不會婉轉地說話，當場便反駁了他：「我不覺得做動畫是一件很痛苦的事，相反，我覺得很好玩，可以跟一群人一起創作是很有趣的。」如果經常以團隊形式工作，你的個人作品就會比較少。偶爾可能也有特例，例如日本有人花了七年時

間獨自完成一部定格動畫《垃圾頭》，成功播映。可是，你有多少個
七年呢？

　　盧　真的不多，全世界都是如此。不是說不能這麼做，而是我們
時間有限。七年裡可以做很多事，因此哪怕你有強烈的個人風格，也
應該分一點給別人做。世界上有這麼多人才，如何組織、策劃、安排
時間表，是很重要的。當然，你要一個人花十年造一條船也行，但
為何要花這些時間呢？因此我會建議大家合作。我希望香港動畫界能
建立一個很好的網絡，必要時可以調動人手，發揮各自所長，完成作
品。那麼，7-11 的項目是香港藝術中心組織的嗎？

　　曦　確實是 Art Centre 組織的，是一個 commission work。

　　盧　一些 ifva 參加者去幫 7-11 做一些宣傳的動畫。

　　曦　是的，好像叫 ifva greenlab。

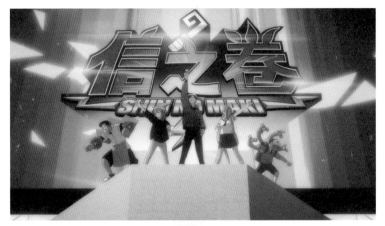

← Anson Kong 《信之卷》MV

崔氏兄弟

→ Darlie × 姜濤廣告動畫

盧　我記得你們那段很好看，氣氛很好。我沒想到 7-11 也可以有這樣的形象。

曦　其實現在所成就的，都是用了我的風格。

盧　是的，這從《下午茶之狂想曲》中茶餐廳的光影組合也能看得出來。其實這也是好事，雖然你說自己沒什麼個人作品，但長久以來，不同的項目合作，也能讓人產生印象，所以你的風格已經形成了。

曦　還有一部個人作品我想提一下，就是在德國公開的《離騷VR》。那個作品是我以監製身份，問江記可否讓我用它做一些 VR 表演。其實這個作品已是第三次做 VR 了，找一個舞者，套住頭，然後讓他進入《離騷》的世界。那用 3D 做《離騷》可行嗎？其實是可行的，只是要視乎何時有錢去建構 model。我也藉這個作品跟江記說，其實不一定要 2D 的，不要強行跳進一個陷阱。沒錯，你是形成了一個獨特的風格，但單靠這個風格是無法完成作品的。由於我沒試過將多媒體與表演結合，所以十分緊張。我在後台要弄程式，卻又不懂 programming，所以找來了 Gamestry（Gamestry Lab Limited）的 Arnold 幫忙，然後還找了阿正，即 StungaLab 的成員，拜託他來幫忙製作模型。這就是我喜歡合作的原因。我最初對 VR 一竅不通，若要說的話，我除了「打機」就不會別的了。但我覺得它可以是一個講故事的形式。

回到講故事這話題，其實我是將現場表演的舞台搬到虛擬空間的活動中，用投射銀幕的方式去表演，其中加了軟件與科技的應用，然後就有一個很特別的狀態去呈現《離騷》。這個作品是關於刺秦的故事，講述了刺客集團的頭號殺手要刺殺秦王。雖然這是 2019 年的作品，好似回到了《離騷幻覺》的世界觀中，還挺有趣的，感覺就像弄了一個宇宙。

盧　我看過這個 VR 製作的紀錄片，我覺得環境是挺有趣的。

曦　我更新一下《離騷》的狀態吧。我們找了卓亦謙來做我們的新編劇，他是位年輕的金像編劇，下一年的首部劇情就是由他負責的。現在有了新的故事編劇，我們很滿意各方面的製作。之前我們做過一次，還拿去註冊，但還是覺得做得不夠好。勉強做出來的故事都沒有好結果，所以我們就想著還不如重新編排。

盧　那我們再說說《下午茶之狂想曲》吧。你活用 ASP 的資助，製作了兩部作品，分別是《下午茶之狂想曲》和《機動常餐》。這樣挺好的，能很明顯看到兩部作品的不同之處，是進階的製作，有許多新花樣。我很喜歡《下午茶之狂想曲》，既是小品，亦是香港獨特的動畫，極富趣味。《機動常餐》的最終版本我沒有怎麼留意，有這樣的版本嗎？電影院會不會上映？片長多少？

曦　18 分鐘。如果你看的是沒有彩蛋的版本，那就不是最新的了。

盧　《機動常餐》找來了《香港重機》的角色，你們和 Felix Ip（葉偉青）是如何展開合作的？

曦　我的作品有一次在肥佬的格子工作室展覽，他還找了《香港重機》，我們就是在那時結識的。當時我覺得，他在做香港的元素，我也在做香港的元素，只不過他那些變形機械人其實是不同的交通工具，後來開始可以由其他東西變。那我當然趁他畫茶餐廳之前，跟他談合作。因為如果我畫這個題材，他也畫這個題材，是很難成功的。我當時就想，與其做競爭對手，不如做合作夥伴？我們覺得合作能吸引各自的支持者。《香港重機》一直未有一個很明確的故事去講述它們是怎麼產生的，或者發生了什麼，所以我希望能將這些地方補充完整，就決定嘗試一下。機械人不只可以出現在《離騷》，茶餐廳又為何不能有機器人呢？記得我們小時候收藏了三套麥當勞的開心兒童餐

↑ 《下午茶之狂想曲》

玩具，可見我們從小就很喜歡食物變成機器人的設定，這個其實是「有價有市」的。再說，如果我們想參加 ASP 的 Tier 3，卻沒有市場觸覺的話，就會浪費了 Tier 3 的預算，雖然它不是很足夠。我覺得，如果你有野心的話，就不應該抱著「ASP 的錢用剩可以袋入袋」的想法，還不如自己也補貼一點，把它發展成一個新的 IP。《機動常餐》就是我後來發展的新 IP。先不論動畫作品本身，它的發展潛力其實很大。雖然這個作品仍未完成，但已吸引了不少人的注意，我們正在談

法蘭西多士　FRENCH TOAST　フレンチトースト

熱奶茶　SILK-STOCKING MILK TEA　ストッキングミルクティー

其他的發展可能。

　　要直接用動畫賺錢，其實微乎其微，如果不是用長片，觀眾會自己上網看，不用付錢的，所以副產品是我們考慮創作的誘因。當然，故事不能說不通。而這次為何會想先做《下午茶之狂想曲》後再做《機動常餐》呢？這個順序一旦反過來就不奏效了，因為我在同一個世界觀中，發現了兩個故事。同一隻貓和外賣仔貫穿了整個故事，我們覺得這很有趣，可以一直保持作品之間的 cross-over。Felix 主要

做機械的設定，而我則負責豐富故事內容及製作。另外，我還想試做動畫劇集，我覺得動畫劇集的執行性與可能性比較高。我會跟投資者說，如果動畫只做半季或一季，即便蝕錢也不會蝕太多；但如果是長片的話，一旦完成不了就蝕大了。我也好奇動畫劇集可以有什麼發展。

為何下午茶的題材也要拿來做動畫呢？因為我們覺得動畫向外傳播的能力很高，可以將文化輸出至其他國家，譬如日本動畫，透過動畫將自己國家的文化傳播至歐美。《鬼滅之刃》就是一個極端的例子，在全世界都有不錯的收視率，很成功地把大正文化輸出至全世界。那麼，香港的文化又能不能做到呢？希望《奶茶通俗學》能做到，把香港文化由香港輸出外地。尤其在這次移民潮中，絕對能起到不小幫助。我們做的，正正是用動漫承載香港文化，再將文化輸出至外地，讓它傳得更遠、更久。

盧　現在公司的人手安排如何？有多少人？

曦　公司現在有五個人吧。兩兄弟和我的太太 Angel，她也是導演，然後再加兩個全職的動畫師。人數不多，但我們不想發展得太大，之前就是發展得太大了，所以陷入一個輪迴，你要接更多工作去養員工、交租等；當你要瘋狂工作時，就會沒時間做自己想做的事情。不過如果工作牽涉到《奶茶通俗學》這個 IP，我會優先去做，例如「出前一丁」要求跟我們 cross-over。

有一點我想說的是，從 2005 年開始我們做了十多年，發現有沒有自己的 IP，動畫製作的成本和收益會相差甚遠。如果有自己的 IP，會很容易發展，因為議價能力大很多，而且作品完成後是屬於自己的。但如果只是幫中介公司、導演或其他製作公司做動畫，那作品是別人的，而且你賺的錢也不多，其實不是一個健康的發展。所以，我認為做自己的作品就是很不一樣。

盧　可否談談出前一丁動畫廣告的因由？

曦　他們是我們少有的 direct client，其實是從粉絲轉變成客戶。我問過他們：「你們是如何找到我們的？」他們說，他們已經 follow 我們很多年了，就是從第七屆 ASP 開始。《下午茶之狂想曲》和《下午茶之奏鳴曲》其實是兩個系列。《下午茶之奏鳴曲》是一個九分鐘，有完整起承轉合的作品，但其中刻意加了許多小片段。我們透過剪輯創造了一些故事，而這些故事其實是想模仿日本「杯麵番」的模式，將其發展成一個系列。短片若沒有一個系列框架，生命力其實就很短暫。我們覺得如果要將它延長的話，就必須變成一個系列。人們常說香港動畫沒有 IP，那現在我就做一個 IP 給你們看。它雖然是不定期更新，但每次更新都有贊助，現在推出到第四集，正在商討第五、第六集的製作。

盧　公司人手方面是不是有點緊張？你們只有兩個全職。始終動畫製作是很需要人手的，你要分配工作其實還挺麻煩。

曦　所以我們才會瘋狂找人幫忙，例如麥少峰。而且我們有一個宗旨：如果我們找了某個動畫製作人幫忙，就必須在作品上加上他的名字。因為我以前做 production 時被人欺壓，覺得要把個人風格藏起來，否則你的風格被人使用了，credit 卻被放到最後，是很不划算的。現在我懂得尊重動畫製作人，畢竟這不是個人作品，而是團隊作品，我沒理由不幫他「煲」大名字。至於我特地找麥少峰的原因，是因為我看到他製作的一風堂廣告，覺得他還可以再做得好看點。我想找他一起做出前一丁的廣告，就跟他說：「喂，我要你的一風堂。」然後他就製作了「清仔」。

TRANSFORMEAL
機動常餐

CV 袁澧林
Angela Yuen

奶茶變形女
Milktea Transformer / Milky

CV 堂哥
馮錦堂

無敵腸蛋
Invincible Entrée / E99

CV 6號
RubberBand

財神爺
Money Pennyworth / Alfred

食物動漫是我們很喜歡做的題材，我以前都沒發現這點，但自從做了《奶茶通俗學》動畫後，發現原來要做得好看並非易事。香港有很多畫食物的插畫人，但看了這麼多的作品，都沒有讓我產生「肚餓」的感覺。所以，我想做一個標準給大眾看。

盧　這樣挺好的，你掌握了很獨特的一點。要做好食物題材也很考驗你的功夫。你認為近年的疫情有造成影響嗎？

曦　有，單是對《離騷》的影響就已經很大了。有些活動本來明明是線下的，現在都變成了線上舉行；很多電影節都去不了，導致我們總無法籌備足夠的資金。不過事到如今，我們也不管了，反正就享受吧，所以其實影響也可以說不算大，起碼我們的營運沒有停止。《奶茶通俗學》那邊，幸好能連續參加兩屆 ASP，否則我那兩個全職員工一定不會留下來。我剛從內地回到香港時，本來想等有項目時再找 freelance 幫忙，可是 ASP 讓我意識到需要聘請全職員工，而且要提拔新人。這是一定要的，否則他們沒有機會做動畫。香港有多少動畫公司是真的能接到工作的？我很幸運，因為個人的身份或 network，接到了工作，或將工作以動畫的形式去做。出前一丁也有拍攝廣告片，為何偏要選擇用動畫的形式呢？而我覺得單是 IP 與 IP 的 cross-over 已經很好玩了。所以我就想，既然我有個 IP，那不如聘請兩個人吧。

其實我一直不覺得市道有變差。因為我的公司是 2018 年才新開，我也是 2019 年才回來工作，那年我是一直向上發展的。我不太了解市道，可能是我運氣好吧，發展還算順利。

盧　現時你們有幾個項目正在發展，我很期待後續的作品。當然動畫製作是需要時間的，市道好或不好，或多或少都會造成影響，但你的公司本來就有自己的規劃，那情況就會好很多，因為有些公司會

被市道牽著走。最後，你有什麼想補充嗎？

曦　其實還挺多的。我 2019 年回來的時候曾經很迷茫，不知道自己在做什麼，也不知道香港在做什麼。以商業規模來說，其實我縮小了許多，不過這還可以接受，始終香港是自己的地方，這是我最強烈的感覺。為何要做香港的元素、文化呢？以前人們說：「這樣太陳腔濫調，怎麼總說茶餐廳這種懷舊的東西？」其實我很反對人們將茶餐廳文化與情懷、懷舊等同起來。明明它是我常去的地方，為何會變成「老土」的東西？你會覺得它「老土」，是不是因為你不識貨呢？為什麼你不說王家衛的電影「老土」？為什麼人家拍一些歷史題材，你又會以歷史和文化的角度去欣賞呢？那麼，對於一些人人都會接觸的事物，為何人們總要說它們「老土」呢？我們推出產品的其中一個 trigger point 是，年宵不是常有「吹氣摺凳」嗎？我心想：怎麼可以推出這麼醜的東西？人家買來扔去堆填區嗎？那不如由我來推出一些好看的產品！我的宗旨是：我想推出一個連我自己都想買的東西！

香港有很多畫食物的插畫人，但看了這麼多的作品，都沒有讓我產生「肚餓」的感覺。所以，我想做一個標準給大眾看。

STEP C.

用動畫說自己的故事

相關資訊 INFORMATION	代表作品 SELECTED WORKS
Ⓒ mindyourstepc	《有毒關係》（2018）
Ⓜ 張小踏（Step C.）	《好奇的小蟲》（2019）
Ⓦ vimeo.com／mindyourstepc	《極夜》（2021）
IG｜mindyourstepc	《Everywhere》（2022）

累積了多年豐富的動畫教學經驗，並且有深厚的繪畫根底，Step 一直在等待可以自由地創作動畫作品的機會。然後因為 ASP，她的作品一部接一部面世，無論在技術或內容表現上，每一次都向難度挑戰，令人敬佩。

《極夜》是小踏的野心之作，是近年極罕見的大型獨立動畫作品，大膽地將藝術元素與香港動畫產業結合，成功造就了一部可以從多角度欣賞的作品，於海外獲獎無數，成就絕對得以肯定。而《極夜》的成功，不單讓更多人關注香港獨立動畫製作，更掀起了一股張小踏式動畫熱潮，最近在多個本地樂手的演唱會中，不難見到 Step 的動畫於舞台上出現。

雖然直到目前為止，Step 的作品都是在說自己的故事，不過如果能夠將自己心中的感受，透過動畫這個媒體與全世界的觀眾分享，而且引起共鳴，那已經是一件賞心樂事。

盧 = 盧子英　張 = 張小踏 →

盧　你有兩個身份，既教動畫，自己也做動畫，這在香港來說是比較少見的，起碼在本書的受訪單位中不多見，而且你在動畫界的成績也挺好。先說說你是如何開始認識動畫的？是透過哪位學者啟發，還是有其他原因呢？

張　我第一次接觸動畫，是我還在加拿大讀大學的時候。當時有個科目叫「animation」，上了那節課後，我發現原來自己畫的東西是可以動的，自此就愛上了動畫。其實我從小到大都很喜歡畫畫，但不懂得做動畫，只會看。後來我回到香港，修讀了與動畫相關的課程，也開始製作動畫。在完成畢業作品後，「老細」叫我留在學校繼續創作。其實我從頭到尾也沒有想過未來要教書，而是打算做創作的，但當時他說會給我錢，讓我製作自己的 IP，我覺得待遇不錯，就留下來了。不過後來理大想我教書，教著教著，就真正變成了老師。期間也萌生過離開的念頭，因為我始終是想做創作的。那時我想加入 Imagi 或其他動畫公司，但我只是想，並沒有付諸行動。或許我是一個安於現狀的人吧。後來想歸想、做歸做，就一直持續到現在。

盧　教書和自己做是挺不一樣的東西，你不但要對教學的內容非常熟悉，還要知道如何將其轉化至學生能夠理解。我常常覺得教育者需要有很大的責任感，因為學生就是學習、模仿他們的老師，他們學好還是學壞，都和老師有直接的關係。所以老師真的要有很強的責任感。

張　我非常認同。剛開始教書時，我仍未感受到，但到後期感觸就很深。而且後來我越來越喜歡教書，甚至會期待上課。應該這樣說，我從未討厭過自己的工作，並且很羨慕我的學生可以全職畫畫和做設計。因此，我在教書的同時也堅持創作。我認為身教很重要，單是要求學生做創作，為師者卻毫無作品，是絕對不可以的。這是一定要做的，當然會辛苦些，始終下班後再工作是很難成事。所以我一直

堅持創作，雖然都沒有公開，因為很多作品可能做到一半又停了，沒有完成。幸好當年參加了 ASP，因為 ASP 有死線，迫使我在時限內完結。我是一個完美主義者，若然沒有死線的存在，我永遠也完結不了一份作品。ASP 還有另一個好處，就是每位參賽者都有一張進度表，那我就知道何時該開始創作，何時該完成作品。作為創作人，沒有死線是很難完成作品的。

盧　你任職教師大概多久了？

張　超過十年了。有一次你還幫我教藝術史，對吧？一談起這一科，馬上就想起盧老師，我想不到還有誰能比你熟習這個範疇的知識。時間過得很快，我也教了十幾年書，阿 Nic（Nic Ho）、Andy（Andy Ng）都是我學生。所以現在我可以和他們一起做動畫，真是很有趣的體驗。

盧　我的印象就是你一直在理工教動畫，已然教了很久。另外，我知道你也畫很多插圖的東西。大學容許教師做一些其他工作，是挺好的，你可以有不同選擇，還多一個發表作品的平台。

張　就像城大的 Max（Max Hattler）一樣。

盧　你可以一邊教書，一邊做自己的事，這樣挺好。我印象中你在 ASP 以外的動畫，好像都是你以前的作品或項目，我基本都沒有看過，因為你當時還未完成。

張　如果自己的作品就是，因為我沒有公開過自己的作品。但如果是商業作品就有，例如我曾幫麥當勞做了些簡單的短片。其實要維持授課和做自己事是很難的，除了像麥少峰那麼厲害的人，大多數創作者都需要一個團隊。動畫很難自己一個人完成，所以你每次可能只能做其中一個部分。香港人也不會給你很多時間，所以創作者必須與人組成團隊，除非你有大量的時間或過人的能力。

盧　明白。所以除了 ASP 和你真的想做的一些作品外，其他作品都是比較合作或商業性質。你認為你在創作上的發揮可能未去到盡頭，這是指的創作受到了一些限制？

張　相對來說，我插畫會多一點，我依然有在幫報章畫插畫，已經七年了。始終我有一份全職的工作，再加上插畫，已是忙得不可開交。

盧　我也能夠想像到，因為插畫也是不容易的創作。雖然插畫是不會動的，但創作者必須確保一張圖內包含多種含義，也要構思很多東西。不過我覺得這是一個很好的訓練，即使是商業工作。而在動畫方面，你仍然持續創作，如果你只是負責教導學生，當然也要做示範，但那和自己親手去創作一些作品是兩回事。

張　我覺得作為老師都會想有自己的創作時間，這才能明白學生當下所遇到的問題。當我自己創作的時候，就會發現原來某些地方之前沒有想過，易地而處，你想別人告訴你什麼等等，從而不停思考什麼是創作。所以我覺得又教書，又創作是一件不錯的事，但確實很辛苦。我常常感到害怕、很痛苦，因為我根本沒有任何休息時間。我是一個沒有午餐時間的人，我午餐就是一個麵包，坐下食完就好了，連與朋友一起吃頓午餐的時間也沒有。我聖誕節也是在工作，沒有一日是可以休息的，只有這樣才能兼顧教書及動畫製作。

盧　這是可以理解的，任何成就都取決於你投入程度的高低。香港的社會環境比較特殊，既要享受生活，又想堅持創作，很難同時滿足兩者。香港的創作人大部分都要面對挺困難的環境，不只是剛剛提及與朋友吃飯，還有工作的空間、時間的編排等問題。很多東西都輪不到我們控制，是生活的節奏逼迫我們要去改變很多東西。

張　其實 ASP 之後，我和一群動畫界的朋友熟悉了許多，知道大家有各自的問題和苦惱。可我覺得很開心的是，大家變得更團結，想

一起做好東西的心態也比以前強了。我覺得這是很難得的，以前的我不會有這種感覺，就是各自關上門創作。不過現時大家都會聊聊天，互相支持。

　　盧　對，這是真的需要透過一些計劃去促成，尤其是 ASP。我想問多一點關於動畫教育的問題。說實話，我中五畢業的時候也想過讀理工。大概是 1976 年吧，我參觀理工大學的畢業展時，看到一段時裝展的動畫。當時有個老師叫 Tony Lee，從英國來的，動畫就是由他負責教。當然，那是一門很簡單的選修課。那個年代，理工還未升格成大學，但我發現原來香港真的有學校在教動畫，感到很興奮，於是報名入讀，但由於會考成績較差，沒有被錄取，然後我就去做其他事了。我對那場畢業展的印象非常深刻，還留下了當時的場刊。1976年，黃色那一本，它對我的影響非常大。自此以後，我就一直留意理工學院，因為那是香港一個正正式式學動畫的地方。後來我進入港台，發現好幾個同事都是理工畢業的。他們讀的是商業設計，雖然不是專攻動畫，但經過那幾年在學校的經驗，也多多少少接觸了動畫，產生了興趣。

　　說回動畫教育的歷史，理工一定是香港最早且最重要的一間，有不少人才都是從那裡出來的。雖然近年來多了其他院校有教動畫，如最近的是公開大學，或之前城大的課程，但理工大學始終是「老字號」。後來我又有機會去接觸一些學生，發現想在大學學動畫，不是我們想像中那麼簡單。學生能否真的有效運用這四年時間，去學習他們想要學的東西呢？例如動畫，雖然每年都有不少畢業生做出了一些好成績，但一來這不是絕對的，而且過程十分艱辛。而作為一個導師，我最頭痛的是有很多文件工作，還要製作 PPT，和一些與動畫不相關的東西。我其實只是想教動畫，很想將所有時間都用來教，但實

際上不可以。因為要合乎學科的要求，有些事情是一定要做的，這就是教育制度的問題。其實某些外國學校都有這樣的情況，除非是很專科的學校，但不會是香港。因為香港本來就沒有這種工業、這種產業存在，學校的課程也不旨在專門培養一群這樣的人出來，因為他們可能將來找不到工作。

　　張　你說得對。我剛剛回香港時，大學也沒有主修動畫的課程，只有選修。當時就有 Eddie Leung 等人在這裡教，但也只是一科半科。我跟 Henry Ma 說香港很需要動畫，當時雖然有 digital media 的科目，即是動畫加拍攝，但沒有完全的動畫。我教的課程是兩年制的，即是 top up degree（銜接學位），時間那麼短，你可以教他什麼呢？因為不能教太多，那就每種教一點吧，當時 Anthony Lee 也在。我記得好像是兩三年以後，CM（Creative Meida）才開設了動畫，這樣似乎好一點，算是有一科三年制的動畫課程。

　　不過香港的大學有一個問題──或許不獨是香港──那就是學生不只要讀主科，還要修讀其他科目，例如中文、英文等。而一旦學生需要修讀這些雜科，就沒那麼多時間去做好自己的作品了。所以我一直覺得理工還未升為大學的時代有較多人才，是因為不用讀那些中英文科。

　　盧　專精一點，真的選什麼科目就讀什麼科目。

　　張　所以其實 IVE 和其他專業學校是很好的，因為真的考技能，不用分心修讀中英文科。但一到學士課程，政府便有了要求，學生必須完成指定科目。當學生要分心完成各種要求的時候，就會變得「唔鹹唔淡」，技術上很難專業。當我知道要設立公開大學時，是很期待的，因為學生可以四年只讀動畫。如果我在那裡教書，一定會訂好一份課程大綱，我一直幻想自己能夠做到這件事。但現在我們只有兩

→ 《好奇的小蟲》

年，而且只有一半是用來讀動畫，能教的東西少之又少。所以我對公大是有所盼望的，因為四年應該能夠訓練出一些高質的人才。

　　以前沒有人做，或者只有幾個人做，做著做著就變成了一群人，但學生的質素其實很參差。當然還是有很多學生的質素不錯，但也有不少人混混噩噩，只是因為喜歡畫畫而去報讀。我覺得做動畫的人一定要勤奮，懶惰的人很難做出什麼成績，所以如果只是喜歡看卡通，而不是畫動畫，那就比較困難。院校每年都收很多學生，持續開

辦動畫相關的課程，所以修讀動畫的學生應該會越來越多，但我不知道他們將來能否找到工作。我有時也會和朋友開玩笑說，Imagi 的時代又不開這些課程，如今沒有了大公司支援，卻出來那麼多人才，他們可以做什麼呢？其實我有朋友在請人，但說請不到，可見質素高的人才不多。

　　盧　這真是一個問題。常常說教育、教人、教動畫、教專科，但沒有人才，又怎麼可能成功開班？怎麼可能做出比較好的課程？我印象中，1990 年代中期突然出現了很多 digital media 的課程，因為當時電腦逐漸普及，所以學校就以教軟件為主，坊間也有一些授課班，教人用電腦、Photoshop 等技能，又或是教人如何用 Flash，就聲稱是動畫班了。但真正重要的是藝術的根底、電影的語言，不是說你能令物件移動就可稱之為動畫的，雖然那一個時期真是這樣，所以有很多人在教動畫，因為他只要懂得用那個軟件就可以，也有很多人做了「動畫」出來。當然，我們漸漸發現事情並非如此，也不是很多人能把動畫教好。有些組織會找一些外國講師或嘉賓，辦一個簡單的講座，或是一些工作坊，已經算比較實際了，但這種情況也不算多。

　　香港是一個很特別的地方，不知為何，有時候很難與其他地方相比。雖然香港比其他地方小，但總有一些不同的規則，不能用傳統的角度去思考，但香港最有趣就是這一點。

　　張　以前還有一個高級文憑的課程，你也教過的，但現在沒有了。那個課程已辦了十幾二十年，辦得很成功，只是因為政府要減少高級文憑，變成副學士，所以就取消了。我以前教高級文憑和兩年的學士，其實就是四年制，像 Ivana Lai、Nic Ho、Andy Ng 等，用四年時間浸淫會比較好。他們現在投身社會，也做出了不錯的成績。但兩年制的學生就很靠他們本來的底子，例如「玖貳肆工作室」那三個男

生，我只是教了他們兩年，變相建基於他們以前的學校教得好不好，但我看到了他們的熱忱，這是很難得的。我覺得每一屆都有不錯的學生，理工每年都有一些挺高質的學生入學，大家有一團火在燃燒。我也認同，不知道如何提升師資，厲害的人都去了外國，留下的人則不知道是否願意教書，真的很難找人。

盧　如果在教育上有一個好的基礎，真的可以栽培一班人才。

張　教育是極其重要的，你教學生的知識、一些基本功的東西他們都會記住，會對他們的未來產生影響。他們如何思考、怎麼實現，這都是靠老師有否為學生打好根基。說真的，在理工大學任教對我來說不是一份工作，而是一份責任，所以我很喜歡「教師」這個身份。其中一個原因是可以看著別人成長，目睹他們由不會到會，我從中也能獲得很多成功感，是繼續下去的動力。並非每一份工作都能帶給我這一種成功感，我很幸運可以得到這寶貴的體驗。

盧　這十幾年在香港活躍的動畫人主要是年輕一輩，大部分都是學院派，不是理大就是城大，還有公開大學。這證明了雖然香港的教育制度仍有很多改善空間，但起碼為動畫界的創作人建立了紮實的根基，起碼自此開始了動畫生涯，而不是讀完就荒廢了。

張　是的，我不太清楚其他學校的情況，但單就我的學生中，每年都有幾位是投身這個行業的，好像每一年都有 90% 的人做這行，當然有些不是動畫，而是電影之類。即使大家崗位不同，我也十分開心。大家有些做公司，有些做 freelance，總之都想做一些厲害的作品出來。

盧　香港動畫在找投資者方面也是比較難。

張　對呀，上次我才和「首部劇情電影計劃」的負責人聊過，他們問我今年有沒有學生參賽，需不需要增加名額，我就說不用，順便

↑ 《好奇的小蟲》

問他有沒有打算開放給動畫人參加。他拒絕了，我有一點不開心，因為我覺得動畫也是電影。如果我能在預算做到，為什麼不給我一個機會？如果我參加後你看了我的劇本不喜歡，那是一回事，但為什麼要將動畫與電影分開來呢？我這樣說，他們就說再考慮一下。我覺得如果劇本不錯，又以電影形式呈現，就不需要區分是動畫還是真人。工業是需要大家一起建立的，只要香港動畫發展得好，自然會吸引更多人看香港的東西。所以我覺得大家是一體，沒有什麼不一樣，不應該是「我搶你餅，你搶我餅」這種對立的身份。

　　盧　我覺得很多香港人對動畫不了解，有很多東西不需要這樣分開。常常說推廣動畫，將香港動畫融合在電影工業中，我覺得是可以

的。例如香港動畫缺乏一些好的監製或製片人，這些人才其實可以從電影業中尋找。再細節一點的，例如配音可以找演員，配樂也可以找本來做電影配樂的人，這種人才互用確實是可以做到的，應該給一個機會。當然兩者間會有點不一樣，但要磨合過才會知道，不應該一開始就分開。尤其是投資者不應該這樣劃分，不應該因為不熟悉動畫就不投資動畫。我們講回 ASP 吧，你是大會最支持的人，三部片都得到資助！

張　我也很喜歡 ASP，香港動畫的歷史中不能不提到它。開辦初期，我仍然很短視，認為就只是拿資助製作一條片而已。但之後我經歷了許多，明白 ASP 不像藝發局，不是給了你一筆錢就不管你，而是會提供指導，過程中我學到了很多，我覺得這是很重要的。第二，可能因為疫情，現在辦不了篩選，不然那是一個很好的交流機會，讓參加者可以見見其他人。完結後還有一些訪問，我覺得整件事是很好的。

盧　ASP 不經不覺已經舉辦了十年，當中與參加者的連繫十分重要。

張　例如我就因為 ASP 認識了不少人。我覺得自己說故事的技巧進步了，ASP 的資金也讓我可以找人幫忙製作。而且我的成長也可以令我的學生成長，因為我會和他們分享參加活動的過程，鼓勵他們參加。這種牽連是很廣的，他們也會和朋友分享，可以看到以後的路該怎麼走，或者至少有個機會去做自己的作品。我常跟他們說，你們參加後就算入了不圍，那就下次再做好一點。這樣也是一種前進的動力。

盧　ASP 也是一個學習時間管理的好機會，包括如何制定時間表和實際執行。我們每一屆都會面對這樣的問題，永遠有幾位是不夠時間完成的。只能說這是一個經驗，但至少八屆以來，還沒有出現真的交不了貨的情況。

張　除非真的有無法避免的意外、特殊情況，一般來說，每個人

需要計劃好自己的時間。我覺得最難做的是故事，要早點完成構思，不可以在參加後修改，否則可能就來不及了。因為製作是可以預計時間的，你知道自己一天能畫多少，畫不完就找人幫忙。但故事不同，你可以想一年、一個月、兩天。如果故事不好，就很難做下去，所以如果有人問我經驗，我會建議他早點構思好故事。

我最近的三部作品都是自己很喜歡的，因為投放了最多最長的時間，而且我從未試過說自己的故事說了十分鐘，那難度不是一倍，而是好幾倍。短的作品無論你做什麼，只要漂亮，別人就會覺得有趣。但到了十分鐘的長度，觀眾就會要求片段有內涵，如果沒有，就會覺得無聊。太正經、普通的道理我也不是很想說，而是訴說個人的感受。我常常說自己好像很自私，因為我把自己放在第一位去講故事，但又很貪心地希望觀眾明白，這是矛盾的地方。

所以真的很感謝你們每個月的指導，令我沒有迷失方向，因為我當時好像處於一個很抑鬱的狀態。我是一個貪心的人，很多新事物都想嘗試，我會不停強迫自己，如果沒有死線，我會在一個細節上反覆思考，反覆更改，總覺得作品可以做得更好一點。這個狀態一直糾纏著我，如果沒有 ASP，我真的覺得自己會做不出來。所以我覺得整個活動的配套很好，名額不用太多，因為「貴精不貴多」。我寧可自己今年入不了等下一年，也不想取錄一些很參差的人。

盧　ASP 還有一個好處，是自由。雖然計劃的目標是推動本土動畫產業，所以要走商業路線、作品要有娛樂性，但那些只是原則。放眼全世界動畫市場，最商業的當然是日本和荷里活；但看看歐洲，他們每年都有一些藝術成就很高的作品，一樣有其商業價值。所以香港不一定要偏向某一條路線，不是只能跟荷里活，香港也有自己的方向與題材。有些人的作品很實驗性，但有價值的，我們都會讓他嘗試，

你就是一個很好的例子。無可否認，你的《有毒關係》一開始是很個人的東西，但所探討的議題又不是只有你才會想，可能不同地方、不同觀眾都有相同體驗，這就適合和大家分享。

張　那一次我也覺得很意外。記得最初我是在理工的茶餐廳和你聊，當時我在紐約讀完一個插畫的暑假課程，畫了一套畫。我說想把它變成動畫，在猶豫要不要參加 ASP，你叫我試試看，我就畫了個 storyboard 去參賽了。其實無論結果如何，我都打算繼續做的，因為我真的很想做，幸好最後成功入圍，故事內容你們也幫我調整了許多。

沒想到後來引起這麼大迴響，我因為這個作品成功入圍了 50 多個影展，是我人生中最多的。我也問過為什麼，別人告訴我，因為這個作品很適合影展，短、快，沒有對話，全世界的人都看得懂，因為一有對話，語言就有隔閡了。而且我講的是愛情，很多人都經歷過，評審也更容易明白。畢竟他們要看過千條片，節奏比較慢的已經會被淘汰，那些作品也不差，但評審真的沒有時間看這麼多。經過解釋我明白了，原來入影展也是有原則的。還有，它令我見識到不同國家的創作人。我去了塞爾維亞、希臘、英國等，很開心的是他們都認識香港，大家一起討論香港動畫界發生了什麼事。那時候，剛好香港的情況比較混亂，大家知道我從香港來，都叫我好好保重，只是這麼一句話，就令你有一種窩心的感覺，原來動畫可以把人與人的距離拉得那麼近。當你做了一件以為很自我的作品，卻成功引起大家的共鳴，那成功感是最大的，也推動我繼續做下去。做創作我是被迫的，因為我實在有太多情感要抒發，所以不得不創作，以作品來抒發。

盧　作為一個創作人，真的會透過作品抒發心中的感受，從而令精神有所解脫。當然你第二部作品《好奇的小蟲》也很有趣，探討另一種東西，是很難得的作品。整套動畫在視覺上很豐富，看得出你又

《有毒關係》

嘗試了很多新的技巧，及製作過程中花的心機，例如定格動畫等。

　　張　我很開心，它雖然不像《有毒關係》得到這麼多入圍，但也有 30 多個，加上一些兒童影展比較容易入圍。我會形容這是做得很衝動的一條片。我曾說過，會在颱風來的時候撿樹葉，這是為了記錄當刻的我，也是我給兒子的一份禮物，因為那是我和他一齊撿的樹葉。這套動畫的內容是很私人的，例如兒子在吹泡泡，或觸碰那些含羞草。我會覺得這套動畫是做給他的，而不是給自己。這個世界有很多不開心的事，我不知道自己可以帶給他什麼，但如果可以帶給他一點開心，當時就決定做一條片出來。

　　其實製作過程是很辛苦的，如果用《有毒關係》的方法做，會比較快而且熟練一點，但我想嘗試新的東西，所以這是我做了最多嘗試的片。但我是很滿足的，我常常說，做動畫一定要忠於自己，而不是迎合別人，也迎合不了別人，因為你不會知道別人喜歡什麼、社會喜歡什麼，只要自己覺得正確就去做吧。做完之後你問我，我會說可以做得更好，不過我覺得很開心，是值得記錄下來的。朋友告訴我，這影片勾起以往開心的回憶，在不開心的時候看，就會有動力走下去。我聽到時很開心，覺得很有共鳴。

　　盧　談到你第三部作品《極夜》，這是目前為止你最大的製作，我們都很滿意，也開心你對自己的要求高了，除了片長，還有美術的取向、動畫的要求、音樂、配音等，各方面都升了級，成品達至另一個水準，而不是力不從心，我真的很開心你做到了！

　　張　真的很感謝你們，當初參賽的時候，我也有很多擔憂。我知道有很多大公司參加，也擔心自己一個人行不行、擔心作品夠不夠商業、夠不夠賣 IP。但我還是忠於自己，覺得不可以為了參賽而做一個自己不贊同的故事，還是要做自己喜歡的東西。這個作品我不知道可

↑ 《Everywhere》

以走多遠，它可能可以參展，令更多香港人認識我，也有可能有投資者很喜歡我的作品，就拍了長片，又或者令我有新的資源給它。但我不會一開始就想這些，因為我覺得要先寫好「根」，寫好後才考慮會不會有第二或第三個步驟。如果我一開始就要做長片而又未寫好，我會覺得不應該，這代表我還未準備好這樣做，所以我會先寫好自己的東西。所以我最開心是你們的接受度很高，很商業的，或是很典型的卡通可以接受；我這種完全不同的、很個人的也可以接受，才能百花齊放。因為有時候你不會只想看一種作品，創作人也會感到無聊的。

　　盧　因為我們是看整個故事的設計結構，而不是個人與否、藝術性與否。你看全世界那麼多不同的風格，可見觀眾的接受度很高。

張　我就是很開心你們可以接受，因為這也不是一件容易的事。

盧　就算從娛樂性的角度看，你的作品也有很多可以欣賞的地方，畫面很好，視覺效果也不錯，這都是有發展機會的，而不是純粹的個人作品。老實說，我們也不會接受純個人的作品，但你的作品內容很好、很豐富，非常符合我們的要求，比想像中好很多。你確實有挑戰新的東西，讓我們覺得你在 2D 動畫上作出了嘗試，目前香港動畫也不多這個取向，很值得支持。

張　是你們給了我這個機會，說老實話，沒有 ASP 是不成事的。首先如果不請人做，我一個人是做不到的，因為我是一個全職老師。我覺得任何作品都需要合作，例如我不懂聲效設計，就約聲音監製去幫忙，這樣可以擦出一些火花。其實很多動畫師也想做好的作品出來，你和他聊的時候如果他喜歡這作品，也會想一起做。整個過程我改了很多次，大家都願意和我一起瘋狂。剛開始的時候，動畫師也說這如何做得出來，每一格都在動，我很少定鏡，每一格都要畫，太辛苦。但大家只管做，如果只有我一個人，就真的做不了。很開心有他們幫我。

還有，我的結尾做了很久，感謝你們告訴我要怎麼做。我做到那時候其實已經迷失了，原來要自編自導是很累的。所以有時候我很羨慕江記有一群人幫忙，他也叫我去找一個編劇，於是我問了 Polly Yeung 的意見，她卻大力反對，說我的故事一定要我自己寫，假手於人是不會成功的，最後我就放棄了這個念頭。我是一個視覺系的人，很想把故事的影像推到我想推到的位置，可是又覺得故事和影像有衝突，因為故事可以很誇張，但影像不一定呈現得到，於是兩個自己在激烈手吵：這是做得到的，這是做不到的；這個地方可以怎麼做，或者這個故事太無聊……我的作品總是在兩個我的爭吵下完成。我覺

得自己精神分裂了，但我是一個要做到極累才會停下來的人，這真的是本性，你也是創作人，相信你能明白。

　　盧　我比較懶，是時代不同了。

　　張　你們真的很好，因為你們的意見都不一樣，每人有一套。我就是喜歡這樣，因為你們有不同的背景，才有不同的想法，我就可以分析要聽什麼，很好！

　　盧　對，我們 ASP 一班導師常說，我們有很多意見，但你們可以選擇聽不聽。

　　張　我也很誠實地說，確實有人覺得不好，或是不喜歡某個導師。有些人會覺得如果參考了導師的意見，他們的故事就不同了。但我告訴他，你們從未迫我們接受，他可以選擇改與不改，他做的決定，故事的好與壞就是他的責任。有些聲音他不想聽，但換作我就很想，早點知道不是好事嗎？那些不肯定你的聲音，不是也代表你瘋狂在做的事情更正確嗎？所以我真的不太理解為什麼有人會這樣想，那只是一小群人。我告訴他，他也可以不聽，但導師既然能坐在這裡，就是有一定實力，不同樓下師奶和你說話，愛聽就聽，不聽就罷。

　　盧　其實我們是知道的，畢竟我們也是創作人，知道大家性格不同，有些人願意聽，有些人則較有主見。我們有一個原則，就是我們不是針對你的性格去評論，而是針對作品，從專業角度去給意見，這就是我們的職責。我們會提出問題和讚賞的地方，同時我們也知道你們會不會聽，但無論如何我們都會繼續說。

　　張　我很喜歡聽意見，可能因為我也是老師，是給評語的人，所以我明白意見是很重要的。除非你是天才，不用理會別人的感受，但那些會是藝術品，如果你想觀眾有共鳴，還是應該聽別人的意見。我到現在也覺得，有導師給意見是很好的安排。

盧　回到正題，ASP 的三個 tier 你都參加過了，然後呢？會不會有新動向，做其他影片？

張　我現在只想休息。如果認真答，我其實有點想出書，是同一個題材，自己畫，文字則找人寫，我想用另一個角度去說一件事。如果有額外資源和時間的話，我想做一個展覽，用不同的東西去講同一個題材。動畫的話，暫時我只會做短篇，不想做長片，因為太辛苦了。但這些想法或許會變，因為我是靠情感去做創作，很難計劃太多。

當你做了一件以為很自我的作品，卻成功引起大家的共鳴，那成功感是最大的，也推動我繼續做下去。

06

余家豪

教學與創作同步進行

相關資訊 INFORMATION

Ⓝ	余家豪（Albert Yu）
Ⓦ	yukaho.com

代表作品 SELECTED WORKS

《Φ（Phi）》（1999）
《Into the Air's Memory》（2003）
《Interplay》（2016）
《Softer than Concrete》（2021）
《The Library》（製作中）

從香港去了美國，再從美國回到香港，余家豪的動畫之旅十分充實。當然這並非一般的休閒之旅，那是他對自己藝術創作上的學習和追求，而且透過實際的工作經驗，肯定了他在動畫創作上往後要走的路向。

最難得的是，最後他回到了香港，並且將他的寶貴經驗，透過教學傳授予這裡的年輕人，一方面啟發他們的動畫創意，同時將香港的動畫發展大路延續下去，意義重大。

余家豪的個人作品也是我所接觸過的香港動畫中較為獨特的，雖然數量不多，但從技術開發以至與視覺主題的結合，他都有非常個人的見解，從而衍生出富實驗性而又富藝術性的作品。訪談中有關在美國從事動畫製作的一些資料十分珍貴，極有參考價值。而他現在仍進行中的個人作品，不但運用了最新的 VR 技術，單從概念上理解已相當有趣，期待此作可以早日面世。

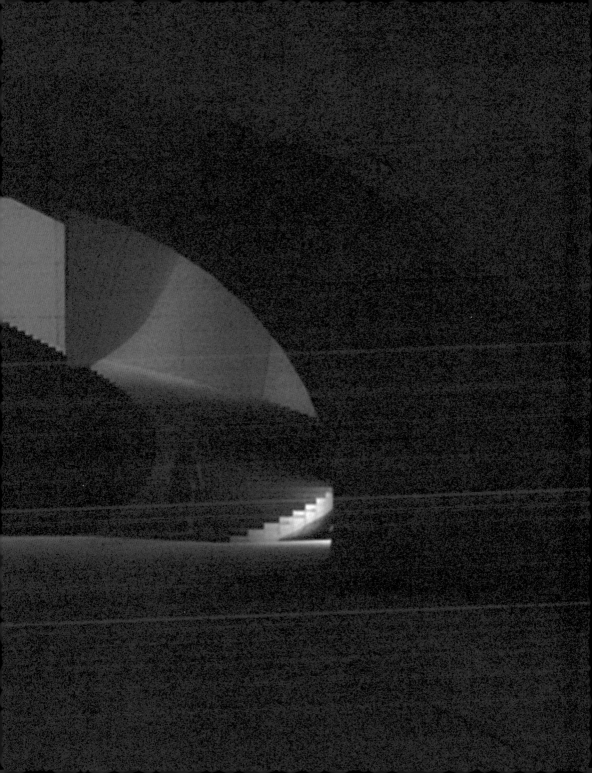

盧　你是何時開始喜歡動畫？

余　我和很多在香港成長的人一樣，都是自小看動畫長大的。但論真正開始做動畫、用動畫作為創作媒介，應該是 20 多歲的時候。那時大約 1996 至 1997 年，我的職業不是創作，而是電腦工程，負責編寫軟件。從大學時期，我便開始思考自己想做什麼，那時還沒想到做動畫，不過大概知道自己喜歡藝術多於工程，所以大學畢業後一直尋找機會創作。機緣巧合下，我得知香港藝術中心正舉辦電腦動畫的夜班課程，我就想，既然大學時學過電腦工程相關的知識，便決定一試，試了覺得很有趣，可以在虛擬的電腦世界做一些像真的東西，如拍攝等。於是，我發現我找到了尋覓多年的目標。

於我而言，動畫不只是描述故事，還涉及舞台劇、電影、舞蹈、攝影、空間和雕塑概念。我覺得這是一個很廣袤的世界，想深入探索，所以於 1999 年前往美國攻讀碩士。我渴望把工程知識應用到創作上。

盧　你所強調的創作與電腦工程的關係是什麼？

余　影像會在腦海裡出現，然後串連故事脈絡，這種感覺就像是人拿著攝影機在虛擬世界拍照。所以我是被虛擬世界的可塑性所吸引，想先做一些空間或影像出來，然後從中尋找故事的脈絡。

盧　你的第一套動畫片是什麼？

余　那是 1999 年在香港製作的《Phi》，參加了第 8 屆的 ifva，並獲得銀獎。

盧　你那時製作的電腦動畫片效果很好，所以我有印象。你在美國進修了多久？

余　我在美國讀了三年書，前後在那邊待了 12 年，直到 2011 年才返回香港。我畢業後拿了 fellowship，預留一年時間製作我的第二

個作品，當時是 2003 年。那時我可以分配一半時間工作，另一半時間用來創作，而且工作地方的器材可供我使用。

盧　來談談你的第二套動畫。

余　那個動畫是雙畫面的，因為我想製造平行時空的效果，即一個是「過去」，一個是「現在」。我想看看左右畫面會產生怎樣的互動效果。有時鏡頭的移動很難在現實世界中完成，所以我想試試能否在電腦動畫中做到。例如有時兩個鏡頭是分開的，便想試著將其合併成一個很長的畫面。

盧　通常製作電腦動畫要準備些什麼？

余　我會人手畫 storyboard，一般畫得很仔細。我認為用人手畫是必須的，因為有些東西只有人手畫出來才能 visualise。Mike Figgis 的 *Timecode* 給了我很大的影響，那套電影分了四條故事線，用不同的攝影機拍攝，最終匯流到同一個地方。

後來，第二套動畫也拿了 ifva 的銀獎。那時我心中有個故事，但來不及完成，因為架構太龐大了。現在回頭看，還是有一點不滿，因為它沒能完整地表達我的想法。後來我在美國參加了以攝影為主的展覽，再次回到香港後，才重新製作動畫。

盧　你那幾年在美國學到了什麼？

余　我在美國紐約接觸到不同的影像藝術。

盧　工作是什麼時候決定下來的？

余　畢業後，我剛好有一個就業機會。2002 年，我仍埋首製作我的作品，但那時 fellowship 快用完了。為了維持生計，便想盡快找到工作。當時 DreamWorks（夢工場動畫）在西岸加州招聘，我的某位女性朋友成功應聘，便叫我加入他們。他們正在做《史力加》動畫，但我興趣不大，因為我覺得史力加的外貌不怎麼好看。不過我還

↑ 《Φ（Phi）》

是抱著「試一試」的心態去應徵，沒想到獲得錄用。後來，一年合約完結後，我決定回到紐約。

我當年無心做大型創作，想專注於個人創作，喜歡做 TV commercial。創作行業在美國的分佈也很有趣：西岸一般以電影為主，東岸則是廣告為主。我對廣告創作比較有興趣——要做幾個星期或幾個月那種，因為創作空間很大，而且紐約的環境給了我很多靈感。但無奈小公司不會給 sponsor，所以我只好回到大公司工作。其實我去大公司不是以自己的意願，不過錯有錯著，回想起來，那時我在 Blue Sky Studio（藍天工作室）真的學到很多知識，做了大約七至八年。我的同事曾說，Blue Sky 是 CG 界的獨立電影公司，是一匹不隨波逐流的黑馬。

我在那裡的崗位換了幾次，一開始負責燈光工作。我之前在 DreamWorks 時是做 effect animation（效果動畫）的，因為公司知道

余家豪

我有工程和 fine art 的背景。可是我心裡還是很想做 lighting，所以在 Blue Sky 便爭取做燈光。Robots（《露寶治的世界》）是我在那裡參與製作的第一套電影，美術設計很獨特，沒有什麼公司做過這類風格的作品。

　　燈光之後，我就做 fur（毛髮）。我覺得在這裡很有趣，加上工程背景對我有幫助，能讓我發揮所長，所以待了蠻長一段時間。其實我的崗位除了做 character effect，還需要做 procedure modeling。我覺得那時的工作是要跨領域的，還要和 computer science 的人合作，感覺像是回到了最初做工程的時候。

　　盧　在 Blue Sky 工作的香港人多嗎？

　　余　不多，真要算的話，只有兩個人。反而 Dreamworks 的香港人比較多，可能是因為西岸多 studio，香港人有更多選擇。我覺得或許香港人不太喜歡紐約，比較喜歡西岸的生活，可能是因為氣候問

題。不過那裡還是多亞洲人的。

　　盧　那麼你為何回港？

　　余　家人要我回來，因為我的姐姐患有自閉症，需要人照顧。其實我不太想回來，因為我在那邊的生活已經穩定下來了。

　　盧　Blue Sky 喜歡嘗試新事物，雖然有時會成功，但有時效果一般。你怎麼看？

　　余　我很不滿意的地方是，它的故事結構缺少了獨特性。因為當時 Fox（二十一世紀霍士）收購了 Blue Sky，一切以市場為先，不放手讓導演參與故事創作，所以很多故事都欠缺了靈魂人物。那時我做 Robots 也是如此，一般動畫製作需時 18 個月，但我做了四年。為何要浪費這麼多時間和金錢呢？因為導演 Chris Wedge 與 Fox 有很多

→ 《Softer than Concrete》

摩擦，傳聞他受到不少掣肘。其實我很喜歡 Chris 的黑色幽默，可惜 Robots 沒有融入這些，以至於最終效果差了一些。

盧　你回來香港後有什麼打算嗎？

余　我在 2009 年回過一次香港，留了四個月，短暫地在香港城市大學當了一個學期老師，然後又回到美國。那時我自己寫信，看看能否找到教席。我覺得教書是一份挺適合自己的工作，除了傳授知識給學生，自己也能更透徹地了解每個步驟、原理及歷史，在教授的過

程中也豐富了自己。香港沒有類似的行業可讓我發揮，所以我想為香港做點什麼，起碼把以前的經驗帶回香港。

2011 年正式返回香港後，我 2012 年又開始兼職授課，2013 年轉全職，到 2020 年離開了城大，現在正在做自己的 project。我拿了藝發局的 funding 開始創作，手頭上有兩個 project，都與 VR 相關。

在城市大學工作的經歷讓我野心大了，有很多軟件都想自己研發。我不是做遊戲的 VR，而是類似於展覽場館內展示的 VR，所以希望影像能再細緻一點。遊戲 VR 要做到高質素是很難的，我不想對硬件的要求太高，所以就做了這種 VR。

這種 VR 互動性高，有多條故事線。我也請人寫了軟件，用眼睛引導故事發展，是一個手機的程式。可以有不同層次的 resolution quality，不同設備有不同質素。現在大部分 VR 的視點都是固定的，我也有採納這個技術。

盧　為何選擇 VR？

余　因為 2016 年是 VR 復興。那時我對多重影像很感興趣，想知道多重影像如何拼湊並講述故事，而 VR 則可以滿足這點。十多年前，我看過一本書，叫 The library of Babel，我很想將那本書的內容變成動畫。

盧　在香港搞這類技術難嗎？有何限制？

余　香港的 software 支援不夠，這也是一個障礙。例如 Autodesk Maya 在中國內地有 independent version，便宜許多，但香港沒有，所以我們只能買高價的版本，費用要萬多元。所以，香港除了硬件要在外國訂，也很少人做 VR，交流平台較少，甚少機會跟香港人討論。

盧　你有時候也會做 ifva 評審，此外還有其他嗎？有什麼感覺？

余　沒有了。我覺得做評審挺好玩的，可以看到香港人在想什

麼,以及不同國家民眾的創意思維,讓我大開眼界。

盧　你兩個 project 預計什麼時候會完成?

余　希望第一個 project 能於今年(2021)完成,另一個則在下年年尾前完成¹。

1　因為疫情,兩個項目於 2022 年中尚未完成。

盧　你接下來有何打算?

余　我應該會找教授工作,此外也希望可以做多點推廣,例如弄個 gallery、籌辦一下影展、放映會等。不過實行起來有一定難度。

為什麼我想這麼做呢?因為現在很多人做的創作,大多介乎動畫與其他媒體之間,不是純故事性的,其實我也是這樣。香港會不會有人用軟件做 simulated animation 呢?我覺得可以開拓一下這個範疇。

我一直都在思考用什麼平台推廣創作。我在構思成立一個 gallery,讓年輕人展示影像作品,就像石硤尾賽馬會藝術中心的展示空間那般,我認為那裡的經營模式有參考價值,年輕人自負盈虧。

被虛擬世界的可塑性所吸引,想先做一些空間或影像出來,然後從中尋找故事的脈絡。

07

SPICY BANANA

用動畫留住香港回憶

相關資訊 INFORMATION	代表作品 SELECTED WORKS
Ⓒ 辣蕉創作 （Spicy Banana Creations Limited）	《獅語》（2019） 《天下太平》（2021）
Ⓜ 莫震熙（Mok Chun Hei Hayden） 陳郗瑜（Chan Hei Yue Olivia） 方銘傑（Fong Ming Kit） 吳卓衡（Ng Cheuk Hang） 陳穎軒（Chan Wing Hin Brian）	
Ⓦ www.spicy-banana.com	

透過 ASP，我認識了很多新晉的動畫公司，「辣蕉創作」是其中一間。對我來說，能夠跟進《獅語》的整個製作過程，是一個十分難得的經驗。

無可否認，《獅語》是近年罕見的香港動畫精品，透過一個時光倒流的歷程，讓觀眾體驗香港這數十年來的發展，有成功也有失敗，有喜也有悲，既是回顧也是前瞻。更難得的是《獅語》在海外影展亦十分受歡迎，單單一部數分鐘的動畫，就能夠讓海外觀眾認識和感受香港，作品的意義就更深厚了。

與 Hayden 的訪談間，體會到在香港成立小型動畫公司的困難之處，在他的努力之下，眼見「辣蕉創作」近年的作品越做越多，也越做越好，再加上新作《天下太平》的嘗試，證明這條路是完全走對了。

盧 = 盧子英　莫 = 莫震熙 →

盧　你開始做動畫的前因是什麼？

莫　最影響我做動畫、電影特效的是《侏羅紀公園》和《反斗奇兵》。我以前看電視比較多，少數會進電影院看的，頂多是一些「大製作」電影。那時，我發現原來電影不只是人與人做戲，而是靠電腦動畫、特效也可以說故事，所以那時對 3D 動畫頗感興趣。後來，我順理成章入讀城市大學創意媒體學院，一年級時要接觸不同範疇的知識，例如 graphic design、拍攝影片等，在大學四年間，我發掘了對 graphic design 的興趣。二年級主修動畫，學了 2D 和 3D，可是我比較喜歡 3D。入行一開始是進了「也文也武」[1]，主要做一些ＭＶ和廣告，他們的 art direction 比較新、風格比較強烈。一年後，我想嘗試大型一點的製作，所以便去了 Menfond，學正式的電腦特技、打燈、render 等，直至 2017 年。曾經跟過一套電影，可是電影容易受不同因素影響，例如明星被封殺而整套抽走，一年功夫就白費了，十分灰心。所以後來，就想 freelance 做自己的創作。

盧　你說喜歡《侏羅紀公園》、《反斗奇兵》，那時你應該還很年幼。當你決定選大學時，為何會選擇城大？

莫　其實我當時首選是理工的 SD（School of Design），然後是城大 CM（Creative Media），第三是浸會大學的 Visual Art（有收到 conditional offer，但我沒選，因為我覺得它比較傳統）。我是讀副學士升上去的，讀到 year 2 再讀兩年，共四年。

盧　讀書的四年有幫你掌握到需要的知識嗎？

莫　是的，有幫助。那時學院很重視人才，不想人才流失，所以會盡力確保副學士能升上學士。我們學到很多東西，有時旁聽電影課程例如《色戒》的美術指導朴若木先生的課，他也會派筆記給我們這些旁聽的學生，很有啟發性。

1　也文也武（YAMANYAMO），2010 年成立的香港映像創作及設計公司。

盧　畢業後容易找工作嗎？

莫　我 2011 年畢業，那時市道還不錯。我在進入「也文也武」之前，還在一間由城大某教授開辦的公司做了三四個月，負責一個影像化作品。不過我覺得不太適合我，所以就離開了。

盧　你那時有想過開公司嗎？

莫　沒有，我那時想做 freelance。那時下班想盡快回家睡覺，反而找到技巧縮短生產時間，效率較高。2015 年開始接 freelance，後來就找到了契機製作《獅語》。我之前報過 ASP，但那時作品的運鏡太過簡單，所以就落選了。

盧　你如何得知有關 ASP 的消息？

莫　是師兄告訴我的。我第一年報 ASP 是 2017 年，但那時一個人創作，沒有入選。後來 2018 至 2019 年我再請人一起做。

盧　《獅語》你做了差不多一年，最大的感想是什麼？

莫　我沒有後悔，在很好的時間裡完成了這條片，觀眾可以從影片中尋找不同年代的定義。可能很多「97 後」、「00 後」的人沒有概念，但他們看完就會知道，不同年代有其獨特的想法。

盧　《獅語》是 ASP 的 Tier 1。它資助金額不高，約 10 萬元，片長三分鐘，所以不會要求一個強烈故事，整體上只要做得好看，有個主題，有值得欣賞的地方就已經很好。我記得自己那時的想法，雖然你沒有 storyline，但有個主題，總覺得你很想強調視覺上的特別效果，亦很拿手，例如運用很多迷你人仔、3D 效果，素材來自不同年代，具有香港象徵，明顯做了很多資料蒐集。東西越加越多，中期我還怕你來不及，但最終還是完成了，反應也很好。以 ASP 來說，這情況也不常見。始終整個項目，牽涉了不同背景的製作人和公司，大家的要求、技術和能力也不同，很難百分百達到一個很好的效果。大

多數視乎參加者投入了多少時間，部分參加者拿了 ASP 覺得不夠，自己再投放多點資源進去，效果就更好。極為難得，大家利用這計劃達成目的，製作一部好作品。另外想問，很多新軟件、新技術不斷發展，是否對製作有很大幫助，表現能力是不是會強一點？你怎麼看 3D CG？

莫　硬件方面發展得很快，且成熟。顯示卡越來越厲害，render 很快就能看到效果。幾年前我在 Menfond，可能按一個按鈕要等十多分鐘才能看到效果，如果不適合，調一下，又要等十多分鐘。相反，現在可能幾十秒已經知道效果如何。

但又有個難題，就是硬件進化得太快，有些人不是拿顯示卡去打機、做動畫，而是拿去炒賣，「掘礦」、炒 bitcon，連硬件都炒貴了，以前可能一部高端機的成本大約 2 萬，但現在有錢也未必買得到。所以，最大的問題是電腦越來越貴，技術進步也越來越快。前幾年 Stungalab 用 Unity 做實時的影片，我們也打算朝這方向出發。不一定是製作影片，這可能是拍廣告的整個大趨勢。現在很流行的 virtual production（虛擬製片），用一個很大的 LED 幕取代 greenscreen，節省了後期製作。但當中的內容也需要動畫，而且要運用各種軟件去完成，我覺得這是發展的大趨勢之一。

盧　你要不斷追求新技術、要投資、硬件很貴，這些都需要成本。如果追不到新技術，會很容易被淘汰嗎？有甚麼影響？

莫　的確是很容易被淘汰的，例如 motion-graphics，一開始可能香港、台灣跟大陸差不多，而且香港有優勢，但現在台灣跟大陸在技術上已經拋離了香港一段距離。

盧　創意方面呢？很多時候都強調香港的優勢在於創意，你怎麼看？

莫　我覺得台灣的創意成熟，大陸則相對來說有外國影子，沒有獨立創新。香港也有一定的創意，可能因為香港本身的文化背景很豐

富，可以啟發到不同的人。

盧　香港的影響來自多方面，底子也好，這是我們經常強調的。可是我們的限制可能就是市場比較小，人又不多。那你會不會經常跟外地的人有交流，或工作上有合作？你去內地跟進的影片是合拍片嗎？

莫　對。在橫店拍，是合拍片，由陳嘉上導演的《戚繼光》，香港有上映，是 2015 年的。

我在台灣的合作會比較多一點，因為我太太的親戚在台灣，我們一年會去兩三次。我陪她去台灣的時候沒事情做，便會在 Facebook、instagram 聯絡不同 studio，去探訪、參觀一下，當認識新朋友，參觀其他創作者的 studio 及工作環境如何。第一次見面和他們聊聊天，互相認識，第二次再去，之後便開始有些合作。他們進步得很快，我在關渡動畫展看了很多學生不同年份的作品，他們會為了動畫展，每人製作一段十秒的動畫片，內容圍繞那條臘腸狗──動畫展的吉祥物。動畫做得很厲害，可見他們人才濟濟。

盧　這是事實，台灣學校多，畢業生也多。他們的動畫技術很多元，畫 2D、3D、定格動畫都有，這是很明顯的。

莫　而且他們會經常跟內地交流。有樣東西很重要，就是他們都用國語、普通話溝通，所以會認為大家「同聲同氣」，不需要再翻譯。

盧　你如何在台灣接到工作呢？

莫　他們要做 effect、特技，例如模擬煙、水的效果，但較缺乏這方面的技術。譬如，有一家公司叫「夢想」，是專做電影的，接了很多外國電影的工作。這些電影人可能做 simulation 的技術很好，但很少做 animation 或 motion graphics 等動態設計。一旦牽涉到模擬煙、水那些效果，他們好像就沒這麼強，而我們團隊的強項正好是這範疇。

盧　這是頗難得的。以往除了台灣和大陸，連日本、東南亞地區

↑ 《獅語》

等很多電影都是外判來香港做，Menfond 也做了很多。但近年已經不同了，像是泰國，現在技術上都發展得很好，香港的也是給泰國製作。還有像韓國、日本、馬來西亞，馬來西亞接了很多外國工作，人才也多，非常厲害。Spicy Banana 在 2017 年成立，你何時開始聘請其他員工？

　　莫　2018 年，我記得那時剛好是 3 月。新年後，通常市場是很淡、很靜的，我有個同學問我，要不要試試去私校教書，我那時期沒工作，便答應了。那間學校很有趣，有一科叫「media」的課程，還有一科「animation」，但內容不是做動畫，而是寫文章、分析動畫運用了甚麼技巧，實踐課可能只會安排兩三堂，並不足夠。有數名學生

說想製作動畫，而不是寫文章，於是問我可不可以請他們實習。那時真的是上天安排了一條路，我剛好有 motion graphics 的工作，所以就逐步教導他們；然後又剛好有電影的褪地、勾 mask、抹走鋼絲線的工作可以做。當他們技能解鎖，對下一個新挑戰可能也有興趣，越做越投入，我就聘請了他們，現在公司算上我，共有六人。

盧　現在工作的內容有改變嗎？

莫　現在廣告會多一點。可能因為 FATface 等公司只做電影，不做廣告，留了很多廣告的工作機會給我們，我們小規模公司就主要做廣告。

盧　你們是經 agent 介紹，還是跟相熟的人一直有合作？工作是如何接回來的？

莫　我做 freelance 的時候，認識了一間公司叫 SeeSaw Post Production，在大坑，主要做廣告的。我先從簡單的 freelance 接起，做著做著，他們給了我一些演唱會的工作，那時預算不多，但我做得挺好看的，於是他們開始給我一些有點預算的電視廣告工作。我跟他們談好流程，合作得不錯，他們也介紹了導演朋友給我認識。跟廣告導演的朋友熟悉後，合作關係更密切，互相清楚大家取向，就這樣「人搭人」介紹下去。

盧　廣告圈子，譬如在香港，是小圈子，還是大圈子？你有甚麼感覺、看法？

莫　小圈子。其實挺難的。譬如最近有個化妝品廣告，中介可能找三個相熟的導演：A、B、C。三位導演都不約而同來問我做不做，好像無論如何我都會「中」。而這三位導演都互相認識，他們會自己競爭。

盧　聽你這樣說，好像人際網絡很重要，這是一個很現實的問題。說說你參加 ASP 的作品《天下太平》。

莫　我那時很沉迷日本動畫，2D 那種，打鬥類型的。用 3D 做出

↑ 《天下太平》

來的感覺不同。如果我做《天下太平》，需要一些打鬥場面，我會逐格看日本動畫，像《鬼滅之刃》、《JoJo》那類。我記得有一幕是兩個人物打鬥，打得背景都扭曲了。我會參考《JoJo》的製作，我想試試3D 能不能做到這個效果。

我覺得如果有參考價值，其實不用分得太清楚，2D 的處理也可以應用到 3D，而且作品也需要新元素。像現在，要如何讓作品帶出新穎而獨特的東西給觀眾，其實是很難的。最擔心的是作品中有很多元素已為人熟悉，沒新意又不刺激，就浪費了功夫。

盧　公司的發展如何？你有沒有期望，會不會想做其他類型的工作？

莫　其中一樣我想試的是虛擬背景，看看能不能跟導演合作一

下，有沒有廣告能這樣拍。我也跟他們談過，例如日本的廣告很喜歡用綠地，也很喜歡 magic hour，即是五六點黃昏那種光。但廣告外景很難在那短時間內拍完。因為一般由早上開始拍，要花八至十個小時，不可能整個拍攝期間都是黃昏。所以他們考慮設置一個黃昏景。

二來，我也想創作一些實驗性高的影片，可能不會做「有手有腳」的人物動畫。因為《獅語》給了我很多去外國參展的機會，有一次去外國影展，有一段片讓我印象很深刻，是關於文字進化、語言進化的。文字會拆成部首，變成怪獸，打來打去，最後所有字會變成 1 和 0 的電腦 code，十分有趣。

盧　只要願意花心機去想、去試，動畫其實還有很多可以發揮的地方。雖說百多年來，很多東西早已被人做過了，但一來技術會進步，二來我覺得人的腦袋沒有局限性。有些東西是只有你才想到的，去嘗試、去拓展，就一定會研究出新的東西。短時間內，你在技術及表現上都有努力，便會有很多機會。因為整體上說，你們還是比較新的公司。最後，除了看日本 2D 動畫外，平常你還會看甚麼？

莫　我平常會看 Netflix，也有看 Star Trek（《星空奇遇記》），還會一直重複看美劇 Friends（《老友記》），有時劇集在 20 分鐘內起承轉合的部分已做得很好。

我覺得如果有參考價值，其實不用分得太清楚，2D 的處理也可以應用到 3D，而且作品也需要新元素。

黃炳

將日記變成動畫藝術

相關資訊 INFORMATION

Ⓒ 黃炳動畫廊

Ⓜ 黃炳

Ⓦ facebook.com/mr.wongpinglab

代表作品 SELECTED WORKS

《獅子胯下》（2011）

《慢性節》（2013）

《太陽留住我》（2014）

《狗仔式的愛》（2015）

《憂鬱鼻》（2015）

《過奈何橋》（2015）

《慾望 Jungle》（2015）

《你要熱烈地親親爹哋》（2017）

《黃炳寓言一》（2018）

《親，需要服務嗎？》（2018）

《黃炳寓言二》（2019）

《摩登沐浴法》（2019）

《唔好意思遲咗覆》（2021）

《大挑逗家》（2021）

《耳屎落石》（2022）

在本書眾多訪談之中，黃炳應該是我提問得最少的一篇，長長的篇幅，大部分時候都在聽他說故事，十分有趣又動聽的故事。故事大部分都是他學習和工作的經驗，情節其實都平平無奇，但發生在黃炳身上，卻產生了意想不到的神奇效應，從中觀察到一個藝術家的誕生與成長。

儘管黃炳的作品意念都來自他的生活體驗和自我感受，就正如他說的，好像寫日記，但當配合了他的獨特視覺表現，整件事就變得與眾不同。起碼到目前為止，我未看過其他如黃炳般從意念到動畫視覺表現都如此統一的作品。

黃炳近年橫跨動畫圈和藝術圈，在國際間已有相當知名度，實在可喜可賀，這個圈子如果沒有黃炳的作品調劑一下，相信會沉悶很多。

盧＝盧子英　黃＝黃炳 →

盧　你曾經踏足商業動畫的製作，但很快就退出，走上了獨立創作的道路。那麼你是何時首次用動畫發表的？

黃　等一等，我想澄清一點，我其實沒有退出，只是沒有人找我製作動畫。

盧　可是你離開了 TVB 嘛。

黃　原來你指這件事，詳細我稍後再說。若問我何時接觸動畫，我中五時讀書不成，既不想工作，也不想讀 IVE，於是家人便送我去澳洲，讓朋友照顧我。我不知道自己大學想讀什麼，看到有一門多媒體設計的課程，雖然我對藝術和設計的認識是零，但它不用考試，只需要交功課，對我而言是一件很開心的事，於是就很魯莽地讀了。課程教我們如何用 Photoshop 和相關軟件，當年也是首次開辦，為期三年，不過我功課不及格，讀了四年。

當時，能接觸動畫的機會其實不多，不過有一個科目介紹 3D 動畫製作，教了我們 Maya 的知識。當時全世界有股動畫熱，我有香港的朋友在 IVE 修讀有關動畫的科目，也知道 3D 技術成了趨勢。那時還沒有 motion graphics，不過 3D 技術已經很流行，每個人都「工廠式」地學習。但我比較笨，除了成績不理想，也不享受過程，重讀了一次還是不行，最終產生了「反技術」的感覺，決定放棄。在學時對我最大影響的，是一位名為 John Lo 的香港人老師，他不是做動畫的，而是做實驗影片，上課時會播一些實驗的東西，還有當時流行的 MV。那時我首次產生了「我的腦袋爆炸了」的感覺，覺得挺有趣的，很好奇為什麼那些人玩的東西那麼奇怪，簡單，以概念為先。

回到香港後，發現找工作有點困難。因為外國學校是簡單介紹概念，軟件的使用要靠自學。我那些在香港修讀相關科目的朋友，畢業後都很容易找到工作，因為他們讀書三年，都是專攻技術上的知

識；而我當時是半年學 marker，半年學用色，甚至連我碰巧學會的軟件 Macromedia FreeHand，也因為被 Adobe 收購而消失了。所以那時找不到合適的工作，便在黃竹坑找了一份印刷設計。當時我不太想做動畫相關，想做一些比較「型」的，設計是不錯的選擇。

　　但印刷設計也不是什麼很型的工作，就是做政府年報、牙醫刊物封面，那時薪水大約 5,000 元。後來 Menfond 請我去面試，那時他們正在製作國外外判的《怪誕城之夜》（The Nightmare Before Christmas），主要做一些散件加工。我跟另一個人一起面試，結果一上班就要我幫故事人物 Jack 的每顆鈕扣做「勾 mask」，將它拆成不同的部件，讓上級製作後期。那時我的月薪是 4,500 元，從早上 10 點至晚上 7 點。我做得頭昏腦脹，到了晚上六七點，見有些同事拿了東西準備離開，我便問他是不是能下班了，結果他告訴我，一般都是深夜 12 點多才下班，他們現在只是去吃晚飯。另一個人聞言，馬上發脾氣走了。然後我很懦弱，等到 8 點，頭昏腦脹，肚子也很餓，還是沒有人理我。最後我就走了，我 whatsapp 我的上司告訴他：「不好意思，我不做這份工作了。」上司還挺好人的，讓我領回一天的工資。但我回公司後，上司說帶我去看點東西，然後特意把我帶到一排坐滿 IVE 學生的地方，跟我說：「你看，人家才 4,000 元，他們做得多開心。我見你是大學畢業的，才給你 4,500。」我心想：「頂啊。」他這麼一說，我內心很不爽，馬上就離開了。

　　那時恰好開始流行 motion graphics。因為一直待業中，我便去圖書館學習 After Effects 的使用方法，連開機、安裝之類都讀得滾瓜爛熟，隨便做了一點作品發給 TVB。我在那裡做了兩年，他們後來裁員，就把我辭退了。兩年內，我做過子彈效果、將人的模樣調得好看一點、調整女演員的胸部或將其放大一點。至於你說我在 TVB 算不

算「踏足商業動畫」呢?雖然我都做勾 mask、爆破等,其實完全沒碰過動畫的工作,但從廣義的層面來說,算是有吧。

那時,我還未有創作的心願,不過因為 TVB 的環境實在太壓抑,我在籠中,總要找點東西抒發心中的鬱悶。於是我開始用 blog寫東西,思考古怪的故事,後來我有個作品叫《狗仔式的愛》,它的意念就是我在那個時段寫的。那時我將寫 blog 當成興趣,差不多每天下班回家都會寫,題材很零碎,也不知道為了什麼,總之是我的興趣。就好像有些人下班會打機,我則是寫一點無聊的東西。

我想可能因為我工作認真吧,被裁員後,上司何知力先生給了我一張名片,介紹我去 Cartoon Network 工作,沒想到他們只因為我是何知力推薦的人,沒有任何面試便請了我。我在那裡要做一些有關廣告的 motion graphic,例如節目到一半,下方會忽然出現一個banner,平時看電視不會留意,結果到自己要製作的時候,才發現其實當中已經需要用很多 motion graphic 和 animation。剛開始的幾個月真的很壓抑,因為其實我完全不會做他們的工作,但幸好我的女上司,只要你交到完成品,製作人又沒有投訴的話,她就不會管你。那時很瘋狂的,早上 10 點,製作人會慢悠悠地來到我的部門,告訴我要做什麼,然後當日 5 點交。不過後來我適應了這個節奏,發現原來有些地方是可以靈活處理的。因為製作人也只是「打工」而已,也想偷懶。那時我開始接觸如何用 After Effects 去做 motion graphic,去移動一些定格的東西,習慣後發現這份工作真的挺舒服,通常 3 點就做完了,可是又未能下班,而且也不能開網頁、玩電腦,所以我通常會開 illustrator,弄些一格格的 vector。那時我已經 28 歲了,還不太會畫畫,但因為用電腦畫,方便馬上修正,我也可以用簡單的方法表達自己。反正,於我而言,能畫出一個人的模樣,自己能接受、滿

→ 《獅子胯下》

足，就已經可以了。那時我在公司就開始弄這些。

然後，剛好那時香港比較多社會議題，我就開始用這些題目每天畫一格 illustration，再上載至 facebook。後來有些獨立樂隊認為我做的東西挺有趣，邀請我製作 MV，於是我便幫他們做了大約三四條，在完全不懂動畫的情況下製作了《獅子胯下》，是我當時第一個 MV。其實我在 Cartoon Network 是做 freelance 的，公司在太古城，而我則住鰂魚涌，他們有時候 10 點打電話給我，我就得起床上班。但其實我不介意做 freelance，因為薪金挺高，而且還有機會認識到那群創作音樂的人。我記得做完《獅子胯下》後，有一段時間不需要工作，樂隊也沒找我，於是我就去參加 ifva，結果贏了金獎，覺得自己以後會接到很多工作，便在土瓜灣租了一個 studio，結果那兩年幾乎完全沒有，只有一點商業性的工作，收入大約只有幾百元。至於獨立樂隊，他們有自己的圈子「圍威喂」，自己推出唱片。即使後來

跟 My Little Airport 合作，我們也是自己「圍威喂」，但他們手頭比較充裕，會給我點車馬費。不過我都明白的，能給我一個機會玩得這麼開心，已經很好了。那時我沒工作，Cartoon Network 又要搬去新加坡，比賽的獎金也都用在土瓜灣的 studio。那兩年間我做了一段影片，叫《慢性節》。然後《明周》找我寫專欄，大概付千多至 2,000元稿費。我就想，寫東西這麼無聊，不如我幫你製作一段動畫吧，所以就很大膽地製作了《太陽留住我》，當中首次合併了當年在 blog 寫的故事、有限的動畫製作技巧，以及自己的聲音。之後我的創作也是依循這個模式。我製作動畫的起源大概就是這樣。

情況有點像電影《少林足球》，幾個師兄弟歸位。TVB 讓我學會了寫東西以及 After Effects，Cartoon Network 則讓我學會如何用 illustrator 和 software 去移動東西。後來比賽贏得的金獎又推動了我去研究動畫製作，最後我才會有如今的發展。

盧　那幾年你在澳洲的學習，有沒有影響到之後的創作？

黃　最大的影響，我想是剛才說那個令我「腦袋爆炸」的課程。我記得有一次，老師給我們看一位專用黏土的定格動畫大師，Jan Svankmajer，他的黏土作品讓我為之瘋狂。影片有一個房間，裡面的人物想辦法逃脫時，突然門被打開了，有一個蓄了鬍鬚的黑衣人，拿著一隻雞出現，用腳後跟關門，那隻雞還在看他。那一刻，我意識到，這些所謂「無厘頭」的地方，我卻能欣賞、感受它。有的人可能會因為那份「無厘頭」而放棄，或者嫌棄它，但我真的頗欣賞那個鏡頭。澳洲的生活令我的心態改變，去澳洲前，我是上課經常吵鬧、表達自我的人；但去澳洲後，因為那時不懂英文，所以我都不出門，現在變了「毒撚」。

我其實很喜歡在訪問的過程中了解自己，因為我一般很少思考

⬆ 左起：《Prada Raw Avenue》、《過奈何橋》、《慢性節》

自我。訪問能令我重新思考，產生新的想法。我在作品中所呈現的「我」，其實就是以前的我，那段澳洲生活影響我的內在。至於那時修讀的課程則給了我創作的自由，因為老師會讓我們自己構思故事，但不會教我們使用相關軟件。這方面我不知是好是壞，因為它既令我無法找到工作，卻又讓我在實際操作時，能靈活地銜接不同軟件的使用技巧與知識。如果我學軟件學得太純熟，可能就會被固有的框架限制。反而我現在自己一邊摸索一邊創作，會比較自由、開心。

盧　你在作品中表達自己的方式有沒有進化？

黃　有的。因為我之前的狀態很像會考之後，當得知 TVB 要裁員時，我沒有什麼特別的想法，何知力先生推薦我去 Cartoon Network，我也就去了。後來連 Cartoon Network 也辭退我時，我還是一樣的心情。我那時唯一的出路便是做《太陽留住我》和自己創作。

↑ 《太陽留住我》

但由於成長環境的關係，我當時並沒有意識到，其實從事創作也可以維持生計，所以以前我只會將作品放上網。《太陽留住我》也是我一邊上班一邊做的，之後我才自發去創作。

　　我用 ASP 的資助做了作品《憂鬱鼻》。我知道自己一定做不好商業性質的工作，因為我沒有技術，滿足不了客戶的要求。那時我又幫某個樂隊製作了 MV，結果一名 fine art 藝術家 Nadim，他也有組樂隊，注意到我的創作後，請我為他在 Art Basel（巴塞爾藝術展）的項目做一個 installation，我就隨性地創作了一條循環 loop 的影片，營造了一個末日的空間，裡頭有酒吧和其他東西。完成這個項目之後，跟 fine art 有關的第一個商業工作，就是 M+ 的策展人 Yung Ma（馬容元），當年他籌辦了一個以影片作品為題材的展覽，叫「流動影像」。他說看到我的作品，覺得挺有趣，於是便找我做商業的工作。那時的我還未熟悉動畫界，結果又流向了 fine art 的領域。但在這個過程中我學了很多，也研究了很多。我覺得那時的我就好像一個孩子，要重新學習。展覽後，深水埗有一個比較獨立的藝術空間，叫「咩事」（Things that can happen），由 Lee Kit（李傑）和 Chantal Wong（黃子欣）運營。開幕時，他們想找我籌辦那裡的首個展覽。那時，我總覺得自己的作品好像被限制在一個框架內，所以他們讓我辦展覽時，我完全沒頭緒。我只是想，既然他們讓我創作，那我就隨便創作一點東西吧。那時是 2015 年，我剛好看到有關警察和妓女的新聞，便以此為主題，構思了《慾望 Jungle》，其他 installation 就是從那個動畫的概念拓展而來。所以你所說的進化，我覺得應該是我的思維變得跳躍了。以前我還沒有結交那麼多朋友，我跟藝術家們聊天時，會有很大壓力，戰戰兢兢，因為我總聽不明白他們在說些什麼。例如，他們在商量如何處理某個空間時，我就會想，處理空間？東西直接放在這裡

不就行了？所以那時我需要重新學習這些知識。當然，我也不是全都學懂了，但起碼我的頭腦可以吸收這些知識，再思考，從而輸出一些有用的東西。我做完那個展覽後，有間畫廊 Edouard Malingue Gallery 想代理我。我們還未合作時，就去了邁阿密的 Art Basel 展覽，我想應該也是那邊的策展人注意到我的作品，所以我後來去了西班牙畢爾包古根漢美術館做了一個 group show，其後又有紐約新當代藝術博物館的三年展。我一直以這樣的形式接工作。

盧　現在 Edouard Malingue Gallery 還是你的經理人？

黃　是的，不過現在我還有個代理在美國，美國以外的工作，應該還是 Edouard Malingue Gallery 負責。他們會分工的，幫我處理了很多事務。

有時候，我會覺得自己還未摸索清楚動畫這門藝術。我覺得自己未必在做動畫圈子裡的東西，而藝術圈又會覺得我是中途加入，他們會疑惑我的作品為何總出現在影展，但他們又看不明白。而動畫圈、影展的人卻會明白我。語境上會有這樣的分別。

盧　多渠道、多元化，有時定位可以多元一點。

黃　我其實沒有做過選擇。像《太陽留住我》這樣，我彷彿在「執藥」，因為我遊走於影展、動畫界，和藝術界的範疇。我在這個圈子學到一點，又在另一個圈子學到一點，所以永遠處於一個局外人的狀態。

盧　世界上應該有類似你這樣，既做影展的作品，也會做 installation 的藝術家吧？雷磊應該也是？

黃　他……也算，雖說他才剛在藝術界起步，但他在動畫界已經植根了。我則是兩邊都沒有「根」。我的工作如涉及 fine art，就需要拓展我的內心狀態。我所強調的不是對營運的認識程度，而是那個

↑ 《慾望 Jungle》

圈子。有時看到香港動畫圈的動畫人很團結，我會很感動。舉例來說，藝術圈的人很多都是中文大學的畢業生，他們會有個自己的圈子，十分團結，讓人感動，但我往往需要費點心力才能參與其中。

盧　那你會不會有個方向，例如集中在研究，或是 fine art 那邊？

黃　個人而言是不會的。我不太會去思考、計劃這些前程的事情。

盧　你的經理人呢？會不會給意見？

黃　還好我與一家好畫廊簽了約，所以很自由。他們會幫我計劃和篩選工作，若工作不太好，他們就會幫我推掉。例如兩年前，有兩間公司申請做我的美國代理，他們會跟我去那些公司洽談，所以在職業規劃上他們幫了我很多，會挑選有質素的客戶，不會亂接工作。或許是因為他是法國人吧，明白精心鋪墊的重要性，因此不會迫我接某個工作，我還是可以隨心所欲。

盧　請問你現在在售賣些什麼？

黃　賣我的動畫作品。我現在推出的動畫，連《憂鬱鼻》也是已售的作品。他們會當成 video art 來售賣。

盧　以《憂鬱鼻》為例，是只能賣給一個客戶，還是可以同時賣給好幾人呢？

黃　這就要說起當年一件麻煩事。當時，我才剛跟 M+ 合作完，我又只認識 Yung Ma 一個藝術家，所以我請教了他許多。例如當時我要跟畫廊簽約，也諮詢了他。簽約首日，需要先談好條件，例如發行量、定價等等。其實現在想來，我不能隨意改動定價，因為這可能會影響以前的買家，或者我將來的職業規劃，人們可能會覺得我很「濫」，收入不錯，下一個作品就加價。但那時我還未意識到這些問題，還好畫廊為我分析了情況，他們也比較了解市場價值。久而久之，他們會跟我一起商量定價，例如會建議我某個作品加價後，接下

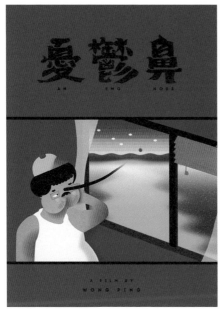
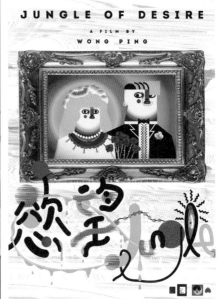

來兩年的作品就暫時不要再加。至於如何定價,他們會先問我的想法,可是我也沒頭緒,他們便會參考其他類似的作品的價值,然後提出建議價格,其實就是供求量的問題,如果多一點就便宜點,少一點就貴點。

但是,如果你將 artist proof [1] 也賣掉,有人想拿去展覽時,就需要再找廠家。所以,我覺得這些規矩是一種共識。譬如我現在跟畫廊沒有簽任何協議書,他們手頭上擁有的都是一些知名藝術家,所以跟他們合作,還是講究一個「信」字。他們的母公司是法國有名的畫廊,賣類似畢加索風格那種現代藝術。我們互相信任,如果他們突然

1　一件作品中藝術家自己保留的版本。

違背信義，不跟我合作，那他們在圈子裡也不會好過。所以大家好來好往，不簽約可能更好。而且我也常聽人說，不把合約「簽死」，自由度會大得多。我也聽說有的藝術家沒錢，可能會簽約，每個月給兩萬塊，如果作品能賣出去，那就把錢還了。

現在我的收入主要來自博物館。好的畫廊就是這樣，譬如我有五個作品，他們不會急著要把它們全部賣出去，而是會幫我保存起來，過了幾年，幫我找博物館接收，所以我很慶幸能跟畫廊合作。我做展覽時，他們會給 collection fee、artist fee。雖然世界上的博物館經濟都不太好，收益不多。不過我想，香港的情況還未至於太慘。

盧　我有一個現實的問題，作為一個 artist，你的生活是否還算穩定？因為有畫廊幫你。

黃　畫廊的幫助不在於賣作品本身，而是他們會幫我拓展至另一個範疇，例如我發展動畫，有人會找我去 Art Basel 創作，那就拓展了一個新的範疇。而香港的藝術一旦跨越了別的範疇，溝通上會有點差異。例如藝術界對插畫界不了解，若問他們知不知道誰是楊學德，他們就會說好像見過門小雷的作品。我的話，則會兼顧兩邊。又例如，我跟製作動畫的朋友聊天時，談起李傑，他們卻不認識他。

盧　有時候還是需要一點人際網絡的。不過或許是因為藝術圈的人無暇顧及圈外的事物。

黃　我想每個行業都是這樣。動畫圈也是集中了解動畫圈內的新聞，無暇顧及其他。

盧　除非有人特意將兩個界別的人連繫起來，讓他們合作。就算香港動畫的圈子比較小，若不是有 ASP、ifva 和 DigiCon6 這些比賽，大家也不會像如今那麼團結。大家是同一個世代，也不算很忙，但要認識所有圈內人還是很難的，畢竟我們不會無緣無故去跟人家打

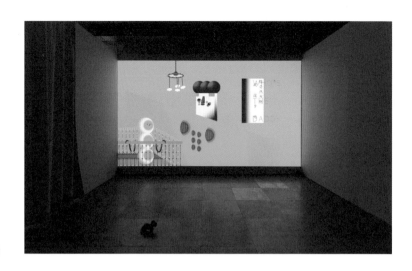

→ 《你要熱烈地親親嗲咘》

招呼。所以還是要靠一些活動，讓大家有認識、合作的機會。當然，我也不會強求合作，但藝術創作應該是沒有疆界的。

接下來想談談你的創作，我覺得你的題材選擇與美術取向都很統一。因為現在的動畫創作者，很少會利用 motion graphic 和 After Effects 來做動畫、表達主題。尷尬的是，喜歡看動畫的人一般不太喜歡看 motion graphic，當然其中有好的地方，不過要藉此展現獨特性是很困難的，但你成功了。你的題材，有些場景如果是以其他動畫手法來呈現，就會有點尷尬、不太好看，但你用 motion graphic 的話，整體的美術取向能符合主題。當你的作品逐漸形成自己的風格後，便可以繼續用這個風格創作。我覺得這是一個很厲害的發展方向，若你不是用這種美術方向和動畫技巧去配合你的主題，可能就不會有這麼多人看了。

黃　這可能是機緣巧合，為何我會有這樣的風格？因為除了這個，我也不懂其他了。例如配音，我也想不到能找誰幫忙，於是只能自己配。

盧　但你配音的聲線和節奏，真的很符合你的作品內容。

黃　這是意外。不過我接受過一些訪問，他們會比較著重於我的意識形態，或者我想藉作品表達什麼。但我發現，我其實花了很多時間在故事構思上，反而製作動畫的時間比較少。當然我很享受製作動畫的過程，所以我覺得自己好像分成了兩個部門在工作。當我寫故事時，我會很專注、情緒化，會「摺埋自己」，但當我寫了八成的故事，開始做電腦動畫時，我會放鬆許多，像放假一樣。因為我構思故事時需要專注，不能聽歌或看別的東西，但我做動畫時，則可以一邊聽歌一邊做，所以很輕鬆。人們有時候會討論我想藉作品表達什麼，但這麼多年後，我回望過去，也不太知道該怎麼形容自己。

我有時會覺得，自己好像佔了動畫的便宜。2017 年，我有一個展覽，當時有個藝評人說想找我聊幾句，結果見面後，他就說很不喜歡那個展覽，說我怎麼可以表達這種東西？當時我有一個作品討論墮胎的議題，但其實我的作品是一向不給觀眾答案的，那個作品也只是在探討宗教與墮胎之間、兩性之間的關係，並沒有任何鼓吹、揶揄、取笑的意思。但其實我當時挺開心的，因為我很喜歡跟這類「負皮」討論。他說他在看作品時，身旁有幾個女人在笑。然後我就開始意識到一點，為何我會說我在佔動畫的便宜呢？因為我能用動畫大膽地表達自己的內心想法，原來沒人會認真看待某些議題。舉例來說，動畫的「鹹片」一旦變成真人版，人們就會覺得作品很誇張，但我若用動畫製作相關的題材，人們只會覺得它是一個「低 B」的卡通。他們再仔細一點看，可能又會想，我怎麼能表達這種東西呢？但為什麼在看

所謂「這種東西」的時候,他們會笑呢?其實就是因為我在作品中滲透了一點……可能很邪惡的東西,讓我得以越來越大膽地坦白。但當然我不是故意的,只是我在與人討論的過程中,意識到自己有這樣的想法而已。

盧　這是你自己的創作和選擇,而你也做出了正確的選擇。Motion graphic 有很多選擇,一個圖案的組合也是設計的一部分,不是一件簡單的事。從你做《獅子胯下》開始,我們就對那種比較童稚的繪圖頗有印象。一開始看,可能會覺得有點「低 B」,但深入看的時候,就會發現當中的議題與矛盾。所以《獅子胯下》參加 ifva 那一年,麥家碧和我當評判,她第一個提出《獅子胯下》一定要得金獎。因為這個作品有趣的表現風格,而其中所表達的也是香港人最需要知道的東西。

黃　當時是 2014 年。

盧　對,那時香港有很多矛盾,我也是那時第一次接觸到你的作品,之後你就參加了 ASP。

黃　說回《獅子胯下》,我那時會疑惑,到底 MV 算不算一個作品呢,所以你們選中我時,我挺意外的。

盧　你的 MV 作品很有視覺衝擊,大大強化了作品整體的視覺效果,這是無可否認的。後來你就製作出一堆作品了。我覺得這是有好處的,因為你可以去不同的地方、不同的影展。你有沒有獲獎?

黃　有的。入圍影展的作品有很多,但真正獲獎的不多。那時一個比較重要的獎項,就是鹿特丹影展的短片競賽(Ammodo Tiger Short Competition),一個很重要的影展。2019 年我做了《黃炳寓言(一)》,得了金獎,第二年的《黃炳寓言(二)》也得到了 special mention。我問為何是 special mention,他們說因為我之前拿過金獎

了，這次便推廣一下其他參加者。我對鹿特丹的入選作品印象很深。它不是動畫影展，而是一個短片影展。那些作品的鏡頭既有學術性，又用 art form 的短片形式去呈現。

而且，有些人拍一段關於裝置藝術的影片也能入圍，可見影展的接受性頗大。我參加那一年，幾乎有八成是獨立的影片製作人用「菲林」拍攝的。我本身喜歡「菲林」。有次放映會，我坐在一個外國人旁邊，他認出了我是之前用動畫參展的人，他很喜歡我的作品，他恰巧也有一套影片正在上映。他和他的朋友都是菲林界的年輕「毒撚」，非常有熱誠地在紐約開了一間沖曬照片的地方，可以沖曬 16mm、8mm 和 35mm 等尺寸的作品。我後來去紐約，探訪他們的 studio，他們幫我買了一部 16mm 的，我想嘗試拍 16mm 的作品，後來跟他們成為了好朋友。他們才開張了兩、三年，已經是紐約數一數二的沖曬店。相比起其他影展，我覺得鹿特丹的東西是另一個層次，比較獨特。

盧　世界上有很多影展，但有水準的就⋯⋯

黃　我曾聽人說，每一天都有影展。

盧　這是事實，因為籌辦一個影展不難，有很多種方法，有些影展甚至是一門生意，收取參展費就已經有足夠收益。而且每個影展都有各自主題和重點，我們也要留意。影片不似展覽的作品，它本身就可以流通到不同的地方，接觸到的人也不同。我有很多日本、歐美的朋友都說喜歡你的作品，證明你的影片流到不同地方是一件好事。從動畫創作來看，你的題材和表現手法都不常見。例如大陸和台灣，在觸及這類題材時，都會選擇以隱晦的方法敘事，不能像你那般開放地探討議題。

黃　我到現在還是一個人創作，這對我而言是必須的。因為有時

候腦子裡構思的東西，在表現的過程中可能已經會流失掉一些，我不想擴大流失率，希望確保當中有九成是忠於自己的想法，當然我無法保證百分之百忠實，但起碼能守住百分之八十五的界線。有時候來不及完成作品，我也會請人幫忙做一些 movement 的東西，但因為他太厲害，而我的東西太基本，效果不太理想。而且創作需要以一種輕鬆的心情嘗試，成品的效果有不少是實驗中「撞」出來的，全是源於懶惰和錯誤。但如果我外判給別人幫忙，第一天他們就會依照我的要求製作，可是成品跟我自己做還是不一樣的。我需要自己嘗試，才知道如何達至想要的效果，如果交給別人做，成品應該很「垃圾」——當然我不是說我現在的作品不「垃圾」。我的工作量越來越大，但始終覺得保持低流失率比較重要。

盧　這就是獨立動畫製作的精神。

黃　你知道《憂鬱鼻》有多獨特嗎？這是我唯一一個沒有牽涉色情、政治話題的作品，配音也不是我的聲音。因為那時候你們說要外判出去做，但我無論哪個部分都不想假手於人，所以便找了一個朋友配音。由於他經常幫檸檬茶廣告配音，所以我就要求他的聲音不要太「陽光」。結果他把聲線壓低了不少，還是不太行。但這仍是一個好嘗試，透過這次經驗，我才意識到原來用別人的聲音是這麼有趣。

盧　我們 ASP 的評審總會提許多意見，也常提醒你們不一定要聽我們說，但有幾幕，那一堆蜜蜂最好不要。

黃　這挺有趣的。有些影展，一開始就告訴我有審查，通常我就會選這一套，希望他們別再麻煩我。尤其內地的影展，當什麼作品都被他們拒絕時，我就會選這一套。

盧　ASP 很好玩，而且會造就很多好作品。你的參加作品也挺怪的，雖然我們說可以自由創作，但始終是政府資助的活動，所以如何

雞打開手機檢查直播畫面的流暢度時
Chicken switched on his mobile to check the streaming quality

↑ 《黃炳寓言一》

《黃炳寓言二》

取得平衡也是一個問題。當然有些參賽作品也是帶有實驗性的，並非純粹說故事。我們也容許這類作品參加，8 萬元的資助雖然不多，但希望藉此鼓勵大家自由創作。

黃　一段時間後，我的創作也開始出現變化。或許是因為我有不少作品在外地參展吧，有時候觀察觀眾反應，會讓我開始意識到，我自己的聲音並不重要。因為那邊的觀眾都是外國人，聽不明白廣東話，只能看字幕。當然我的聲音是一定要存在的，但它不再重要，而是逐漸變成一種聲效。

我的敘事方式也有變化。傳統作品會有起承轉合和中心思想，但我是以日記形式敘事，所以會用很大的篇幅去講 200 多件事情，例如我會特意用一句對白說我討厭某雙鞋子，感覺就像在發牢騷，也像在網絡留言。其實我做的就是一次性地對三個月的 post 內容留言，然後再將這些零碎的留言組織成一個有點系統的故事，至於它最後是否講述了一個中心思想呢？我覺得沒必要煩惱這個問題，我也已經放棄這種寫法了。

盧　最重要的還是你如何妥善運用各種方式，以及觀眾接受與否，我們也期待看見不同方式的演繹。你之前說在澳洲看過經典作品，你有什麼愛好？平常都看什麼，書？電影？

黃　以前不怎麼看，工作需要時才會留意。但我中學、大學時會看漫畫，漫畫對我的影響挺大的。

盧　日本漫畫嗎？

黃　對。我在澳洲讀書時，會去漫畫咖啡店，點一杯珍珠奶茶，看一個小時漫畫。回港後也會去「十大書坊」，我很喜歡這類型的店。我覺得漫畫的好處在於它有各種題材。其實後來的漫畫設定都差不多，都是一個連幸福都害怕的「毒男」，他有一個很特別的女朋

友，但他總是自言自語，對自己無信心。甚至有些電影也是同樣的設定。我還挺喜歡這些，因為我喜歡聽人物的內心獨白。

至於 music video，我覺得它對我的影響不大，因為我不怎麼看MV。我小時候也沒怎麼看動畫卡通，因為家人不准我看。我媽媽很嚴格的，我印象最深刻的是小時候，有天早上八九點起床，趁媽媽還在睡覺，便去看電視，看到十點多。結果媽媽睡醒後把我罵了一頓。所以我小時候早起，也只能乖乖坐著等媽媽起床。媽媽不看動畫，所以我也只能跟著她看《執到寶》。

現在我長大了，開始做相關工作，便意識到我需要看一些動畫。例如我去大館看了《阿基拉》。我小時候對電影和漫畫比較感興趣，到現在仍很喜歡漫畫，但香港沒什麼漫畫。有些舊式商場，現在仍有一些賣漫畫的小店舖，但都在賣「阿姐」們會喜歡看的少女小說，那些「總裁養我吧」的題材。漫畫店似乎都轉型了，漫畫佔很少的比例。我弟弟比我年幼十歲，他那一代都是在網上看漫畫。我也試過，但不太習慣，還是比較喜歡手持書本的閱讀體驗。

我的成長經歷就是這樣，沒什麼特別的。因為家人不怎麼看書和電影，讀書時身邊也沒有這樣的同學，所以我小時候沒怎麼接觸過電影和書。反而是在工作之後，多了接觸的機會，才開始培養出這方面的興趣，同時開拓眼界。

盧　你有沒有一些無法以動畫方式表現的想法？

黃　這一定有，但我現在可以用其他東西去表達我的想法。例如我的展覽會，除了影片，我同時也可以製作其他作品。我接觸、觀賞別人的作品時，會逐漸產生一個想法：我有點羨慕行為藝術家。就好像 Chris Burden 會利用自己的身體，或做一些事情表演，有時候會衝擊到我的內心。還有台灣藝術家謝德慶，在八九十年代，他每創作一

《親，需要服務嗎？》

個作品就會做一年，例如《打卡》、《繩子》、《戶外》、《籠子》等等，雖然藝術生涯很短，但他已經成為傳奇。當我看到質素好的作品，我會思考它們跟我的分別在哪。

　　有時候，我會覺得自己好像一個身處劇本後的偽君子，故事由我來敘述，再誇大的內容都是我說了算，因此我的作品中缺乏了某些東西，雖然觀眾可能會覺得沒問題。但我「欲求不滿」的是，我總會在創作的過程中反問自己：這是不是我懦弱的表現？有時候創作似乎遇到瓶頸，我需要先想通某一點，才能突破自己。我最享受的其實正是創作的過程，但我為何要展示我的作品呢？一來為了生計，二來為了讓自己開心。能展示作品，我會覺得很開心，但我同時希望能發掘

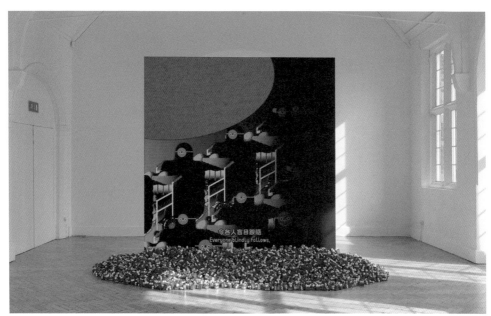

展示的意義。某程度上，這反映了我是一個很自我中心的人。創作作品後，為何要讓人看呢？自己開心不就夠了？有時候我也會覺得，停留在「自己開心」的層面便已足夠。不過，團隊辛辛苦苦幫我飛到外國籌辦展覽，佈置場地，讓人們可以看到我的作品，從而感到開心。

但有些時候，我也會覺得別人的想法和感受不重要。有些人說我的作品啟發了他，對此我沒有特別的感覺。我亦反思為何自己對展示作品一事不抱有憧憬。有些藝術家會很有意欲去展示自己的作品，但這對我來說卻是另一份苦差事。當然我享受展示作品的過程，但這份差事的苦，在於我需要設法令自己享受其中，有時候我仍會困在「做囉！做囉！」的狀態，但我覺得這是需要思考的。當然我還是照

舊能做出作品,但不同的內在狀態,創作出來的作品是有分別的,所以我需要先解決內在的問題,不過我仍未找到答案。我不知道這樣能不能回答到你的問題,但感覺上,我應該有些想法是無法透過動畫表現出來的。

　　盧　你剛才提及行為藝術,那固然是作者表達自我的一種方式。但反觀其他創作,有些作者可能不喜歡被看到,便會躲在作品後;有些作者則會與作品一同出現。其中或許有兩種表現,作品表達了某種東西,作者表現出來的卻可能是另一種東西。至於你為何不太看重別人的感受和想法,可能因為你一開始是自己獨立製作動畫,因此可以自顧自地享受過程。但後來你接了不同項目,需要與他人合作。但是,與人合作對你來說是否必要?那些助力是否有用?你在這方面的思考可能會變多,這是無可厚非的。任何一個創作人,都想無牽無掛地創作,享受過程。至於作品,有些人不會計較有沒有人觀賞,有些則希望可以聽一下別人的建議,這都視乎你自己的標準如何。純藝術創作以及市場上的創作,要求會不一樣,有些東西也可能會變質。或許因為你在動畫圈的時間還不長,所以才會困惑。

　　黃　或者我可以問問其他動畫製作人。我純粹想問問他們,有關展示慾的問題。

　　盧　我相信大部分作者都有一種表演慾,我不相信他們精心創作了一個作品後,會想把它藏起來。但你想多少人看你的作品?要達到什麼層次才會滿足?對此,大家有不同的標準,要視乎他們的野心和創作目標。有的作者會努力提升地位,以香港為例,動畫創作者之間也有競爭,這是挺好的,大家會重視對方的作品,由此產生動力,但也不會鬥個你死我活。現在和內地、澳門比較,在動畫創作方面,想得樂觀一點,我覺得我們仍然是領先的。譬如第 20 和 21

屆 DigiCon6，都是香港的動畫製作人獲獎。當然 DigiCon6 也不是什麼很厲害的獎項，但起碼包括了十多個亞洲區的國家，香港的作品能突圍而出仍然是很難得的。你現在的發展已不局限於香港，那麼你認為，在香港的展覽若變成在其他地方舉行，會不會更多人看？觀眾反應會不會比較多，或者比較好？

　　黃　一定有的。不同地方的觀眾眼光不一樣，思想上也可能有落差。例如，我的朋友會經常看展覽，看藝術，他們可能會不懂，但會專注於作品的感受。而香港人或許比較務實、實際，凡事都想要一個解釋，總需要一點東西讓自己「對號入座」，如此他們才會明白、感受到作品的含意。所以香港人也傾向沉悶、理性和實際，如在外地籌辦展覽，觀眾會比較多。因為我在香港創作，因此我的作品有一半是在探討香港，但有時候香港人意會不了，反而外國觀眾更能明白作品中的黑色幽默。

為什麼在看所謂「這種東西」的時候，他們會笑呢？其實就是因為我在作品中滲透了一點⋯⋯可能很邪惡的東西。

MORPH WORKSHOP

從生活中找到靈感

相關資訊 INFORMATION

C　Morph workshop

M　李嘉賢（Eric Lee）
　　李嘉慧（Anna Li）

W　www.patreon.com/morphws
　　www.vimeo.com/morphws
　　FB | morphws

代表作品 SELECTED WORKS

《POLARIZE》（2012）
《大龍鳳》（2013）
《守宮物語》（2014）
《靈動之窗》（2015）
《鳶緣如風》（2016）
《小鬼》（2017）
《Balance Breakers》（2019）

同樣是一男一女的二人組合，Morph Workshop 的作品從主題選擇至動畫表現，又有另一番味道。一個主要原因，是因為他們的作品以 3D 表達為主，而近年大部份香港獨立動畫創作都以 2D 技術去製作為主流。

但 Morph Workshop 的 3D 又有別於坊間常見的荷里活式主流表現，他們不但活用從漫畫中吸收到的設定，更以有限的電腦技術支援去達至最完美的效果，這透過欣賞他們的多部作品自會理解。

ASP 資助的《Balance Breakers》是他們近期的代表作，角色設定與動畫手法融為一體，而且這只是一個電腦遊戲的序幕，往後的發展潛力難以想像。

在訪談中亦知道他們心中一直有想為大家傾訴的故事，希望早日可以完成。

盧 = 盧子英　E = 李嘉賢（Eric Lee）　A = 李嘉慧（Anna Li）→

盧　在香港做動畫，年輕的創作人一般是在學院或海外學習相關的知識。你們又是如何學習製作動畫的呢？

　　E　我是城市大學的動畫系。畢業後在 Imagi 做了兩年，學會很多 workflow 的東西，所以就想自己嘗試做動畫。我剛入職時，他們剛剛做完了《忍者龜》，然後買了幾個 IP，我和 Anna 當時就做《小飛俠》。

　　A　我不是城市大學，而是在工作時認識他的。我讀香港藝術學院，media 的高級文憑，主要學習 3D 動畫。我畢業後也是到 Imagi 工作，兩人算是同期，不過他比我早一點入職。

　　E　有趣的是，我和 Anna 都在一個叫「set and seen」的部門，不需要 input 任何東西，要做的只是按一個按鈕，把畫面不需要的東西清走。

　　盧　那個時候，大公司有這麼多人一起製作一套影片，是一件很厲害的事，你們也能學習到不同的東西。

　　E　是的，因為我們會接觸到不同的組別，要確認每個 scene 需要些什麼，看看不同組別的工作成果，例如模型、動畫、光影等，從中便認識到整個製作流程。

　　A　而且 Imagi 的配套不錯，沒有工作時會讓我們學習不同的新技術。

　　盧　相較於學院呢？你們在學院學到的東西，大概有多少會應用到工作上？

　　E　其實在學院學的知識很多都會忘記。

　　盧　你是指因為隔得太久所以忘記，還是剛畢業已經忘記？

　　E　畢業後就已經忘了，因為技術需要不斷練習才能記得。我們學習完相關知識後，做 final year project 就已經是最大的練習了，之

後沒有機會再運用這些技巧與知識。即使在 Imagi，我們學了理論和 workflow，但我們要做的也只是按一個 delete 按鈕而已。

　　A　其實是因為他們的 technical design 很完善，已經預設了很多東西，所以我們只要一直按按鈕就可以了。

　　E　所以要論真的開始學習動畫技術，還是要從自己開始獨立做影片開始算起。我會不斷從網上學習製作動畫的技巧，譬如 3D 動畫，製作起來會面對很多問題。當中軟件「不聽話」是最麻煩的。

　　A　其實我想大家應該面對一樣的情況。在學校時，基本上就是先學一點 3D 軟件的制式和使用方法，後來才會發現工作上有很多 3D 軟件是我們不會用的。

　　E　我想連最基本的，例如如何改檔案的名稱，這個在讀書時是不會教的，但真正做 production 時是很不一樣。

　　盧　始終工作的經驗和過程才是最重要的吧。你需要不斷學，不斷解決問題。我對 Morph Workshop 的印象一開始是 2012 年，第一屆 ASP。你們那時是收到資料後才成立公司，還是 2012 年就已經成立公司了。

　　E　因為 Imagi 已經倒閉了，所以那時我是自己一個做 freelance，大概做了兩年。剛好有個以前 Imagi 的夥伴也沒工作，我們就合作做動畫，成立了 Morph Workshop。之後知道 ASP 的存在，就決定參加了。

　　盧　那時 ASP 還是剛設立，很多人都想嘗試一下，結果我就認識了你們這些新公司，不知不覺已經十年。你的合作夥伴呢？

　　E　他還是比較喜歡去上班，因為 freelance 的收入不穩定，很難判斷下一年的發展。當然我自己做 freelance 的時候就會發現，其實我不需要擔憂收入穩定性的問題，總有種船到橋頭自然直的感覺。

A　他是隨遇而安的類型。

E　只要你一直有作品，那是沒有問題的。人家也不會早幾個月來找你，所以我永遠不會知道下一個月該做什麼。但我的合作夥伴就不太喜歡這種感覺。

盧　大家的負擔不同，這是個很現實的問題，我能理解。那Anna 是什麼時候加入的？

A　我離開 Imagi 後加入了另一間公司，T-films，它也是專門製作 3D 電影的。我那時屬於 lighting team，最後應該因為翠華集團沒再投資，T-films 撐不住，只好裁員，我就是那時被辭退的。那時我沒什麼想做，只是想做些動畫，偶爾有些 freelance 工作，結果我就加入 Morph Workshop 了。

E　轉折點是開始做香港電台的外判計劃時。

A　我第一次跟他一起製作的影片就是 2014 年的《守宮物語》。

E　之前還有一個作品是關於踩單車的，我們想參加 ASP，但過不了面試階段。自從製作了第一條影片後，就想繼續做下去。

盧　Morph Workshop 是商業動畫製作公司，你製作《守宮物語》時，應該還有其他作品吧？那時你們做哪類型的動畫呢？

E　我們很少有機會做 3D 作品，因為預算很高，也很難找到小團隊幫忙製作。那時候有很多公司都是大公司，不過現在數量減少了。有人來找我們獨立製作動畫。我們讀 creative media 的，不同年度的人之間也有溝通，所以圈子內有很多做拍攝工作的人不時會給我們工作，例如 motion graphics 會比較多。所以 freelance 也未必能做到自己想做的工作。所以我會每年找些時間做一次動畫，這對於我來說，也是一種解脫。

A　在技術上也可以溫故知新。

→ 《守宮物語》

　　盧　因為製作經驗很重要，要不斷嘗試，才會知道哪一種方式最適合自己的風格。製作意念也很重要。一方面要多鍛煉自己的技術，例如參加 ASP，另一方面，如果很想表達及發揮某些故事或點子，除了自己掏錢出來創作，也別無他法。據我觀察，最近活躍於動畫圈的人一般是學院畢業的同學。好處是大家的背景、教育基礎相似，而且世代及活躍的時期相同，溝通上比較容易。我覺得港台的外判計劃不錯，不過最大的問題仍然是版權，即便作品獲獎了，獎項也不會給你。你們有沒有獲獎經驗呢？

　　E　都是入圍為主。但基本上我們每一個動畫作品都有參加影展，我挺高興的，覺得回報頗大。我跟別人比較，假如我從事一份正式工作，可能每年要存錢才能去一次旅行。但我做動畫，是人家請我去，所以很有滿足感。

　　盧　你去過哪裡？哪裡讓你們印象最深刻？

E　捷克，帶去的作品是《靈動之窗》。其實《守宮物語》時巴西也有邀請我，但因為我初出茅廬，不太敢去。而且我那時還未知道有 NAE [2]，所以就拒絕了，當時去巴西的機票錢，我們很難負擔得起。如果知道有 NAE，我們就會去了。後來也去了德國、法國，和我自己去的韓國，主要是這四次。

A　期間還有一次去意大利的機會，不過我們沒空去。

盧　談談你們的作品。《守宮物語》後是《靈動之窗》，再之後是《小鬼》。

E　我們中間還製作了一個 10 分鐘的影片，是港台外判的，叫《鳶緣如風》，講述屋邨麻鷹的故事。但那個作品製作上有點問題，坦白說，他們要求 10 分鐘，但我們能製作的時間卻跟《守宮物語》一樣，只有三四個月。雖然我最後也交了作品，但質素不太好，我不滿意，便沒有以這個作品參加活動。

盧　港台那邊有播放這個作品嗎？

A　有的，只是我們自己不太滿意而已。

盧　不滿意的原因是作品的篇幅與製作時間不成比例，但你有沒有想過，之後你可以再修改它？

E　其實我們一直很想這麼做，但一直未有機會。

A　因為我們陸續有工作，結果這件事就一直拖延了。

E　然後又要做遊戲動畫。

盧　所以你們會建基於這個版本，然後再發展？

E　是的。

A　我們現在回望這個作品，發現有很多東西需要改動。

E　我們十分喜歡這個故事，因為我們的題材都是比較接近生活的，而屋邨麻鷹的故事很吸引我。我之前畫了一些圖，女孩拿著 T 尺

2　香港短片新里程（New Action Express），由香港藝術中心推行，特區政府「創意香港」贊助，計劃資助本地創作人參加國際影展以及一流文化盛會，以宣傳優秀的香港短片。

主角·阿鬼是一個上班族。

覺得自己與都市格格不入的他，
對自我的印象就像一個小孩，
天真、無助。

GHOST

↑ → 《小鬼》

↑ 《靈動之窗》

跟麻鷹互動。我想呈現這些畫面，以及屋邨的美。

　　盧　《大龍鳳》的故事概念是你想的，篇幅才三分鐘，但其實可以多發揮一點。我最有印象、最喜歡的是視覺效果，那種大紅大藍色調的鮮明對比。到《守宮物語》就很不一樣了，作品精緻了許多，完成度提高不少，整體篇幅也改善了。兩個作品相隔不長，在這麼短的時間內就有進步，我也替你感到高興。《守宮物語》你們是怎麼構思出來的？

　　A　其實是我們閒聊的時候想出來的。那時我們在聊我家的「簷

↑ 《大龍鳳》

蛇」，去幻想一些故事。然後在發展故事時也用了點時間，談完後，我們很想把它製作出來，所以就找了港台外判計劃，寫了企劃書，結果成功了。那時我們嘗試了很多新技術，最終效果也有很大驚喜，當然那些技術也不算新穎，只是我們不常使用。

　　E　自此之後，我們就像上癮一樣，總想嘗試新事物。

　　盧　這也是一個方向，你們還不算很資深，可以嘗試的事物還有很多。再說，技術也是不斷更新的，很難追上，但起碼你們掌握了幾門技術，製作動畫時不會太單調，效果變得更好，製作上也方便一

點。所以嘗試新事物是件好事。作為一間商業動畫公司，要維持生計，沒工作當然很麻煩，但太多工作，又可能會沒時間做自己想做的事。參加 ASP 是很嚴格的，就算時間不夠，你也一定要趕工完成作品，所以要自己衡量。難得的是你們有自己的堅持。聽起來，你們都喜歡構思故事，有時候也會從日常閒聊想到點子。

A　對。有時候我們逛街，看到某一幕，也會用來構思故事情節。

盧　你們會記錄下來嗎？

A　平時不會特地記錄下來，到我們要製作時，才會用心寫下想表達的事情。

盧　我覺得還是要記錄下來的，要養成一個習慣。很多點子都源於日常生活，它們稍縱即逝，你很容易就會忘記，但如果養成記錄的習慣，就不用擔心這個問題。《小鬼》後就是《Balance Breakers》，這個就是遊戲的動畫了。你們的合作形式是怎樣的？

E　我們和做遊戲的 Arnold（陳宇軒）在同一個地方租 studio，他那邊剛好有人離職，所以就邀請了我們。他是浸會大學畢業的，但浸會沒有相關的課程。此外，他的本業是拍攝、收音，都是些跟製作遊戲關係不大的工作。但製作遊戲是他的興趣，所以他就自學了。後來他知道我們有製作動畫，就跟我們談合作。

盧　結果《Balance Breakers》入選了 ASP 的 tier 2，成績不錯，這麼精緻的畫面，且能趕上我們的日程。

A　對，時間還加長了。原本五分鐘，結果做出來差不多有十多分鐘。

盧　但真的好看，評價也不錯，這對遊戲本身也有幫助吧！

E　是的，image 上會專業點。

盧　《Balance Breakers》還有沒有其他方面可以發展？雖然還未

《Balance Breakers》

正式推出，但你們會不會再加一些新東西？

E　我們想發展它的 IP。

盧　因為有人物。

E　沒錯，雖然做遊戲也很好玩，但我們想要幫它創作一些故事。我們也是以自己的興趣為主。

A　除了動畫，我們對漫畫也很感興趣。不過漫畫不是我們畫的，是我們的同事，故事則是我們構思的。

盧　你們和合作夥伴平常會看些什麼？

A　我們現在每天都會定期看新番動畫，還有會發掘一些喜歡的日本導演，看他的作品，例如幾原邦彥，他最舊的作品就是《少女革命》。還有一套《迴旋企鵝罐》，那一套也很好看。

E　我不是很看得懂那個作品。

A　不需要明白的，那個氣氛營造很棒。所以我們有時候會看這些作品，發掘講故事的技巧，和畫面的處理手法。

盧　日系動畫對你們的影響比較大？

E　歐美也有。

A　對我來說，日系的影響是比較大的。歐美的話，應該是 Pixar 的動畫。

盧　那些作品也有很多地方值得你們學習，無論是在技術上，還是畫面的處理等等。

A　論技術，我們「拍馬都追唔上」，所以只是看一下就算了。我最近看了他們的《靈魂奇遇記》，畫面好美。

盧　當然我們是比不上的，但起碼可以知道，動畫的畫面可以美到什麼程度，技術的支援和發展一日千里。我覺得如果我們有這樣的標準，也可以試著跟標準製作，簡單的畫面也可以帶出情緒。日本動

畫就勝在表現上有層次，簡約的畫面、顏色也足夠讓人印象深刻。作為參考，這是一個不錯的方向。很明顯你們的作品偏向日系風格，除了動畫，你們有沒有看電影或漫畫？

E 有看漫畫。

A 我也看了不少漫畫。不過我們看的類型有點不一樣。我推薦《姊嫁物語》，真的很精緻。

E 我們看的漫畫類型還挺多的。

A 不過我們也會看熱門作品，例如《One-piece》。

E 我也會看《賭博默示錄》。

盧 有時候真的不得不佩服日本動漫的主題選擇和發揮，他們很有想像力。

A 對，他們有很多題材。

E 他們很擅長鑽牛角尖。

盧 這方面很難比得上他們。我們在日常生活中也會看見很多事物，但卻不曾想過可以將它們變成有趣的題材。例如早些年的《羅馬浴場》，它剛連載時我就看了，我的日本朋友介紹我的，他說這個故事很好笑。真沒想過他們居然能發揮這樣的題材。

E 他們這個「什麼小事都能發揮」的特點，影響了我們的創作慾。我們也喜歡從日常生活中尋找創作的靈感。

盧 動畫有趣的是它不只影像，還有音樂，以及畫面的剪輯，如何帶出有趣的感覺。這些是不容易掌握的，但我看到你們的進步。通過你們的作品，可以看到你們新穎且有趣的東西。雖然我暫時未看到你們特別喜歡的題材，但你們的嘗試都很好。話說回來，先談談你們之後的方向。你們是不是還有很多故事想講？除了屋邨麻鷹的故事外，大概還有多少個故事？

A　我們之前有一個故事叫《上帝與信徒》，但不是我們構思的，而是一個跟我們合租的編劇寫的。我們看了他的散文集，當中一個叫《上帝與信徒》的故事很有趣，我們就很希望能把它做出來。但很可惜，我們申請了藝發局的項目，卻沒入選。

　　E　它大概是講述海鳥孵蛋，養兩條蛇的寓言故事。

　　盧　既然你們那麼想說故事，有沒有考慮過自己掏錢創作？

　　E　有嘗試眾籌，但不是太成功。

　　A　我們不是用 kickstarter，而是 Patreon。我們放了一些設定，希望有人留意，但沒什麼迴響。

　　盧　通常誰負責談生意？

　　A　通常是他（Eric）。

　　盧　兩人公司或者一人公司，很多事情都要自己做，但你總不會樣樣精通，當然你們有朋友，和基本的客源。你們有沒有想過製作動畫長片？例如 80 分鐘的。

　　E　有的。我們的動畫短片其實只是一部分內容而已，每一個都有潛力發展成長片。

　　A　我的話，就未有自信做正片，但會有興趣做一集一集，系列式的動畫片。

　　盧　系列片的好處是對製作的要求沒那麼高，以及可以一直構思有趣的點子，不會硬性規定作品長度。系列化可以保持作品的發展，而不是像 One-off 那樣。One-off 的作品你頂多只能拿去參加影展，很難再發展下去了。

　　A　像《天竺鼠車車》那種三分鐘的作品。

　　盧　《天竺鼠車車》也是一個系列作品，它的導演見里朝希就是 DigiCon6 出身的，我們很熟，他參賽那一屆，我剛好是評判。他是

伊藤有壹的學生，很有天分，本來作品風格很黑暗，不知道為何這次製作了一個這麼好笑的《天竺鼠車車》。當然他們是團隊製作的，但要製作一個人人喜歡的作品也不容易。如何構思角色，如何發揮，而且是用定格動畫的技巧去做，更難得的是一推出就大受歡迎。當然它是異例，但香港的動畫人其實也有創作的條件，不過有限制是，系列片除了要跟平台洽談，還需要實際地做點東西，現在還在尋找起步的機會。香港是時候去嘗試了。

E　如果不嘗試就沒有機會。

盧　你們是兩個人的小公司，不知不覺已經經營了六七年，在工作上遇到什麼困難？

E　主要是經濟上的。因為一旦開始做自己的動畫，就要把其他工作推掉。例如我們參加 ASP 或者港台，港台給的製作費比較少，我們又想保持作品的質素，就會把其他工作推掉，專心做。所以那個時期會特別窮，那周期好像坐過山車一樣。

A　做完動畫後，我們就會一直接工作。

E　但我覺得很辛苦。

盧　這是你們做動畫的決策，想要滿足創作慾，沒辦法。那麼有沒有試過在某些時期是沒有工作的？

E　還不算太差吧，通常都是做完動畫後的空窗期。因為做動畫時會把工作推掉，對方之後可能就不會再找你做。不過也好，可以趁機休息一下。

盧　做短片的話，港台沒什麼要求，可以任你發揮，做自己的作品。

E　最大的問題是，我們兩個人，懂的東西都不算多。現在最弱的一環，是我們製作了一段影片後需要宣傳，但我們都不太會這方面的。

盧　有些人可能會說：「這個容易，把作品扔到 Youtube 就好

了！」但 Youtube 上這麼多影片，人們什麼時候才會留意到你呢？所以如何推出自己的作品，市場推廣的方案很重要。這方面我們也在努力。籌辦活動這麼多年，就是想讓香港人多了解本地動畫，提升本地好作品的曝光率，同時讓它們找到合適的觀眾和客戶，有好的發展機會。影片製作出來，卻沒有人看，是最「無癮」的。

E　之前跟動畫朋友聊天，他也很灰心。他花了一年時間創作一條影片，就算作品得了金獎，但 Youtube 上也只有 1,000 多的瀏覽量。

盧　我很明白，所以我們的方向是增加播映機會，其中一個可能性是創辦一個專用於宣傳香港動畫的網站或頻道，以後人們一瀏覽，就可以看到很多香港的動畫作品。我們手頭上有不少作品，無論是 ifva、ASP 或 DigiCon6，已經累積了一堆很好的動畫片，有長有短，有不同風格和故事，有些作品更連字幕都有，就只差一個完善的平台。一開始我們不會太計較收入，起碼先有一個令人關注香港動畫的機會，然後再考慮如何獲得更好的利益。發展上，你們有沒有一些工作是要外判給別人，或者與人合作的？

E　有的。譬如《Balance Breakers》，我們也有找之前的朋友幫忙。不過我們是互相幫忙，我現在也在幫人做 ASP 的項目。

盧　這是很現實的問題，你們才兩個人，總有些作品是很複雜的，或不是你們擅長的範疇，跟人合作也是好事。

E　其實自從跟 Arnold 合作後，很多時候，若我們有 presentation 或對外宣傳的機會，他都會幫忙。

A　Arnold 比較擅長做 presentation。

E　對，我們比較內斂。

盧　香港的情況就是這樣，始終較難去與其他地方相比，大陸和台灣，他們都有自己的市場，日本的動畫市場也很蓬勃。反觀香港人

口少，但我們勝在有許多可以利用並加以發揮的創作題材。你們有沒有什麼想分享的？

E 我分享一件事吧，最近有個朋友邀請我去理大授課，我剛教了一堂，覺得挺有趣的。因為我們以前也讀過相關的課程，知道課程內容有什麼，沒有什麼。其實我只有兩堂課，但我會苦口婆心地勸學生們，應該如何，或者不應該如何。我會跟他們解釋一些動畫界普遍存在的誤解，例如對於動畫或者 3D 技術的誤解，又或者跟他們分享一般做 3D 作品時都會忽略些什麼。因為他們總會顧慮物理的合理性，卻忽略了其實畫面是 2D 的，所以他們應兼顧構圖和平面 model 的效果。我現在有機會跟他們分享自身經驗，覺得是一件很有意義的事。

盧 香港的環境比較特殊，院校有很多，但正統教授動畫的課程卻不多。例如城市大學、公開大學等都有動畫製作課程，但課程教的是否就是學生們需要學的呢？讀完了課程的內容，是否就可以進入動畫產業工作，或者做到自己想做的東西？當中其實有很多未知因素。你兩堂課，共六個小時，雖然也教不了很多，但起碼能先讓他們有動力去聽，對喜歡動畫的人很有幫助。我們也在做這些事情，問題是這方面的人才不多，每次我都要花心力找合適的人來演講，不過效果還是不錯的，大家都有收穫。演講者也很開心，因為他們能在 Q&A 環節中得到啟發，而且知道年輕一代的渴求，以及他們對動畫行業的誤解。這些過來人的經驗分享，不僅對年輕一代很有用，還能幫助香港的動畫行業，所以我們也會盡量爭取舉辦這類活動。

A Eric 做準備也花了很多時間。那三小時的課，他用了兩天來準備筆記。

盧 很認真。你們的分享是很重要的，尤其是對香港的年輕一代，他們很喜歡動畫，但方式可能不同，有些是純粹喜歡看，有些是

想自己製作。那些想製作動畫的年輕人，如果聽過你們分享的經驗，對他們日後的發展大有裨益。而且這對整個動畫行業也很重要，因為我們需要新人加入。雖說公開大學每年都有七八十人從動畫課程畢業，但他們真正在業界發展的並不多，每年特別優秀的也才幾人，對於動畫行業來說仍是不夠的。當然很矛盾的是，我們總說要訓練人才，但現在「無工開」，訓練人才做什麼？不過我們還是要這麼做，也要樂觀一點，目前正在籌備幾個作品，一旦開始製作，自然就需要人手了。短期內，你們有沒有擴充的想法？

A 我想遊戲那邊應該是我們的擴充重心。動畫公司的話，我們仍是兩個人。

盧 你們的合作關係是怎麼樣的？

A 我們是遊戲公司 Gamestry Lab 的美術團隊。其實這也是 Morph Workshop 的工作，只是在他們旗下。

E 所有肉眼可見的美術部分都是我們做的，只是要跟程式員合作而已。

A 至於 Morph Workshop 的擴充，我們仍未有打算。

E 不過其實 Gamestry Lab 的擴充也差不多等於 Morph Workshop 的擴充了。

盧 如果他們要「加料」，你們也做不完吧。不過你們可以把工作外判給別人做，或是找 freelance 的人合作。

E 不過我最近挺忐忑的。這一兩年，我很想賺錢，現在的重心都放在「生存」。

盧 即是說你之前沒那麼看重這方面，現在開始看重了？

E 是的。我看看之後能否調整一下心態，再創作好的作品。

盧 賺錢或者做自己喜歡的事，雖然不容易兼顧，但兩者其實沒

有矛盾。因為你還未到一個地步，譬如要簽一張「死約」，持續十年做某個工作，薪金高但不能做自己想做的事；你也可以不簽約，隨心所欲地工作，但賺不到很多錢。除非到了這樣的抉擇時刻，否則你不用太擔心。當然，錢也不是說要賺就能賺到。Anna 呢？

<u>A</u>　有關未來展望的問題，我思考了一下，以香港現在的情況而言，我們還是會以平常心繼續自己的創作。

Freelance 也未必能做到自己想做的工作。所以我會每年找些時間做一次動畫，這對於我來說，也是一種解脫。

ANDY NG

玩家闖入遊戲世界

相關資訊 INFORMATION

C　羽果娛樂有限公司
（Quillo Entertainment Limited）

M　吳啟安（Ng Kai On Andy）

W　www.apopia.com

代表作品 SELECTED WORKS

《搭棚工人》（2013）
《說不出的話》（2015）
《觀照》（2015）
《污拓邦：破碎的王冠》（2019）
《污拓邦：序章》（遊戲）（2021）

Intoxic Studio 的多位成員都是理工大學的畢業生，在他們展示畢業作品時，基本上我都跟他們最少有一面之緣，但未必對每一位的印象都那麼深刻。

Intoxic 成立後不久，便有作品參與 ASP，之後分別入圍了三次，成績甚佳，但我對成員之一的 Andy，當時可謂完全沒有印象。然後到了第七屆，Andy 以個人公司的名義入圍並取得資助，透過多個月的短聚與他開會討論作品，發現他在動畫的策劃及解說方面都有過人之處，而且信心滿滿，讓我對這個最不熟悉的 Intoxic 成員另眼相看。

Andy 的作品就是他原創的遊戲世界《Apopia》，對於像他這麼一個遊戲忠粉，自然可以發揮得最好。此書出版之際收到 Andy 通知，原來日本 Happinet 公司成為了《Apopia》的發行商，不但會推出九種語言的版本，並且會注入資金，預計明年推出遊戲的完全版，這真是一個令人興奮的好消息！

<u>盧</u> = 盧子英　<u>吳</u> = 吳啟安 →

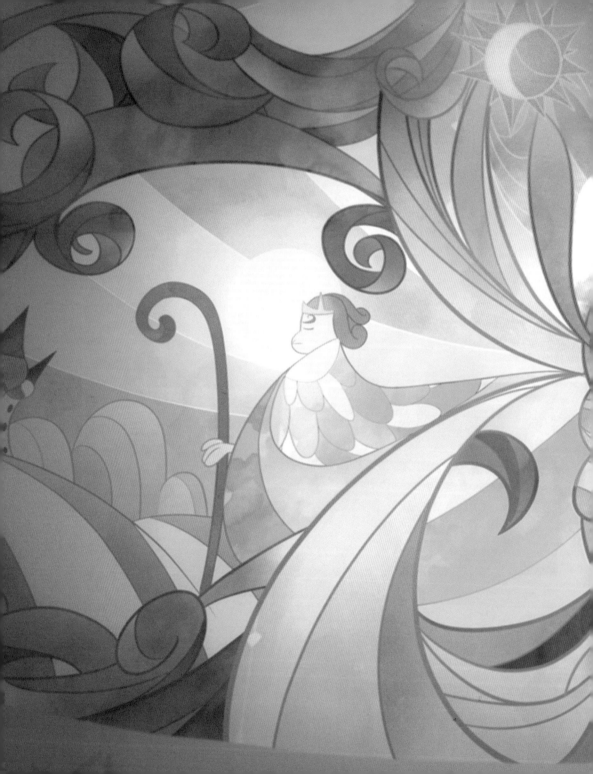

盧　你在理工大學讀什麼科目？

吳　我讀 multi-media，甚麼都要學，到第二年就選了動畫主修。

盧　你們畢業的時候已經有 Intoxic，當時多少人，還記得嗎？

吳　我們有六個人，當時我們各自做 FYP，做到一半時已經有共識，畢業後一起開公司。我們那一屆的同學開了很多公司。

盧　這做法挺好的，你們學習了數年，認識了動畫製作，又認識了一群同學，覺得可以有發展的機會。最實際的是開一間公司，反正在香港很容易。以公司的名義去推廣自己的動畫，總比個人名義好。說說你在 Intoxic 的時代吧。

吳　我們是 2011 年組成的，因為當時開始流行手機 app，我們就常常找一些初創公司，幫他們做公司或 app 的介紹短片。另外，最初沒有做電視廣告，而是一些小規模的網上 digital 片，後來才開始有一些電視廣告。

盧　當時已經有做港台外判工作？

吳　最早是《搭棚工人》，另一套是我做導演的《說不出的話》。

盧　《說不出的話》是你的第一套導演作品？當時心態如何？最初你是因為喜歡動畫，而在學校讀了動畫課程；在你與一群同學出來開公司後，會否覺得學校的東西和工作的差距很大呢？還是你覺得學到了很多？你覺得學校的經驗如何呢？

吳　我覺得平分秋色，有很多東西都是在畢業後才覺得重要。學校可能有點呵護，會帶領我們完成整個計劃。但職場上的客人不會，所有東西都要自己控制。

盧　面對香港的商業社會、客人的要求，你學到的東西不一定都用得著，因為香港動畫的整個產業，向來沒有一個完善而專門的動畫學院，基本上也沒有師資，要找本地人來教也難。一方面學校也要

衡量香港的發展，教出來的人是否能找到工作？是否真的可以投身這個行業？這些都是考慮因素，因此變成如今的狀況。但難得亦慶幸的是，你讀動畫，出來社會後也是做動畫。回看現在香港動畫界活躍的那一群，無論是動畫公司也好，個人單位也好，大部分都是學院派，不是理大就是城大、公大。這就是香港的狀況，因為公司的就業培訓或者從工作中獲得經驗的機會不多，始終香港欠缺一些持續、長期的動畫製作，大多斷斷續續，令人難以從中學到專業的技術。你在Intoxic 合作了數年，是什麼時候自己走出來的呢？是否有什麼問題？

吳　我們當時不是因為衝突而分開的。只是我們六人都是導演，有各自的喜好與習慣，但如果公司沒有一個很明確的風格與發展方向，便會很混亂，所以我們討論之後，都同意留下最有發展潛能與才華的兩位，分別是一位導演與一位製作人，其他人則去發展自己想做的事。其實我們現在仍然是 Intoxic 的小股東，只不過沒有參與製作或決定權而已。

盧　也就是說當初六個人一起合作的時候，全員都是導演，導致工作的分工有困難？

吳　對呀，例如客人說這個風格不錯，想做這個風格，但之後由另一個人接手，便會出現差異，非常不統一。

盧　當時沒有想過引入一些其他崗位的人加入公司嗎？

吳　沒有，當時我們六人都沒有這個想法。因為收入不多。反而到最後剩下兩人，就開始招聘了。

盧　正常的，留下來的只有導演和監製，那就可以請一些動畫師，令公司結構更正式。以前六個導演也不是不行，但要看市場需求和工作類型、彼此間的默契。當然，如果每個人都很靈活，既可以做導演，也可以做監製、動畫師，那就可以按照每個工序來分配合適

↑ 《說不出的話》

的人手，否則就要找另一個方法解決。我相信其他公司也有類似情況。在香港訓練動畫人才，我們是需要什麼人才呢？每個人都想做導演，但大家都是導演，整條產線的其他部分又有誰負責呢？無論 key animator、storyboard artist 或 inbetween animator，也都是一門專業。但香港人也不多，如何分得這麼細緻？如何組成一個完善的工作團隊，構成完整的產業？真的不容易呀。香港不是沒有嘗試過大型製作，但以香港的製作模式，發現不太可行，而且我們也未必一定要走

這個路線。香港人少地方貴，也沒有專業的培訓學院，只有一些小型製作，很難與荷里活等地方比較。例如韓國、台灣最起碼有一群技術人員在，可以做加工；但香港一直都沒有，因此相對吃虧。所以我們要用最少的人手、最簡單的製作工序，靠創意或其他優點發展，這個也許是將來的發展模式。你們四個走出來後，是自立門戶？

　　吳　出來後沒多久，有個朋友告訴我知專需要一個講師，我就在知專教了三年，直至 2017 年。主要教授 3D 動畫，還有例如畫

storyboard、基本掃描、storytelling 等等。

盧　你覺得這三年教學生涯如何？學生又如何？

吳　我發現一個現象，也不知道是這個時代的問題，還是學校環境的影響，大部分學生都很看重分數。感覺他們不是在追求一個更好的創作、質素或技術的增長；反而時常與我爭論，這裡那裡應該加一兩分。但那一兩分其實不重要，重點在於畢業後他們能否在社會上生存。大部分學生都是這樣，當然也有一些很精英的學生，還參加了 ASP。

盧　課程方面，知專和一般大學有點不同，是嗎？你怎麼制定課程內容的？還是學校本身已經有課程大綱提供？

吳　學校有課程大綱，之前教這科的導師也會告訴我課程內容。但我比較率性，喜歡自己定教學內容。如果我認為這對學生有用，我就會教，經常不跟規矩，所以上司好像不太喜歡我。但我不介意，因為憑我自己的經驗，有用的，我就定為教材。

盧　那三年間你有創作嗎？

吳　有，最初就在部署一個遊戲，但不是《Apopia》。當時我和現在的拍檔，還有 Intoxic 另外一個朋友，三人一起嘗試了一些手機遊戲。但我們不是很認真，所以只有一款遊戲成功上架，其他都覺得不太好玩。

我從 Intoxic 出來，初心是做遊戲，希望用遊戲來講故事。因為這在香港不常見，做遊戲的人很多，但用遊戲來講故事的人很少，因此我非常希望自己可以做到這件事。

盧　你本身是很喜歡玩遊戲的人？喜歡哪一類型的？

吳　非常喜歡，真是什麼類型的遊戲都會玩。從小就玩，對故事型的遊戲最感興趣，特別有情意結。

↑《Apopia》遊戲

盧　你教了幾年書，看見學生有自己的創作，有所發展與成就，作為老師也是開心的。你離開後去哪了？重新投入遊戲製作？

吳　對，真的完全投入到遊戲製作之中。因為我們需要資金，所以就在 2017 年底參加了 ACG+ Capital [1]，在比賽中贏了第三名，有 40 萬做啟動基金。

盧　由 2017 年開始做到現在，也挺花時間的。

吳　我們就像是「摸著石頭過河」，畢竟我們兩個不是一間正式的遊戲公司，不是很清楚製作的產線，也是一邊猜想，一邊上網參考別人的做法，不斷嘗試。過程中有幾次曾砍掉重練，覺得不行就全都刪了，重做一次，花了很多時間才找到正確的方向。

盧　那麼長的開發時間，資金從何而來？

吳　中間參加了 ASP 取得資助，然後就靠各自的 freelance。例如前段時間我接了花卉展的工作，花卉展有一部分需要一個介紹杜鵑花的小動畫。此外也有做 MV、配音，還有一些動畫，主要是一些小的動畫。

盧　我對你參加 ASP 那段時期最為熟悉，因為我有時也要做導師。我們覺得《Apopia》在那一屆也是比較特別的，少見偏向歐美動畫的風格。因為香港深受日本影響，可以把這種風格做得有趣的比較少，再加上中古題材，令它成為眾多作品之中相對獨特的一個。作品一開始的構思是如何得來的呢？為什麼是這種風格與人物設定呢？

吳　故事的概念和理念全部都是我想的，我的朋友主要做程式設計。構思幾個月後便開始動手做，途中也有些許改變，成品並非與構思完全相同。

盧　你在 ASP 交的作品好像一個前傳，但已經可以從中看出風格。遊戲的故事內容已經完成構思？

1　「動漫玩創之都」計劃，以「ACG」，也即年輕人最喜愛的動畫、漫畫和遊戲（Animation, Comics and Games）為核心，鼓勵相關產品創作以及品牌發展。

《Apopia》動畫

Tying Strings

↑ 《一家幾口幾對手》第 3 首《結弦》MV

　　吳　對，甚至連結局都已經構思好了。我其實有一個很清晰的訊息想帶出來。為什麼我想用類似《海綿寶寶》、《飛天小女警》這種較年幼的風格呢？我常常覺得，大部分人都會用表面來定義一件事，認為年幼的、卡通的元素就一定是幼稚；反而我認為有些人外表看似西裝骨骨，文質彬彬，但說話其實毫無內涵。我想扭轉社會的偏見，有時候我們眼前的東西未必是事實的全部，深入探索才可以看見其完整的一面，這就是《Apopia》的世界。所以在《Apopia》的世界中，我重視的是「發掘」，經過「發掘」才可見整個遊戲世界的故事。

　　盧　可能我不太了解遊戲的運作。你很強調這是一個「講故事」的遊戲，所以這遊戲其實是一個故事，故事中有很多人物，有起承轉合，有一個結局，而玩家則扮演其中一個角色。如果要玩完整個遊

和弦怎樣纏絡
They break, they reconnect

戲，大概需要多少時間？

　　吳　現在我們這個部分，大概一個小時多一點就可以完成。我們參考了現時很多遊戲的模式，第一集免費，用以吸引玩家購買以後的集數。

　　盧　我看到遊戲中的動畫都挺可愛的，也有很多不同的變化。這動畫一共有多少人做？

　　吳　中間我曾找了一兩人幫忙，但只是佔很少部分，因為預算有限。有 99% 都是我獨自完成的。

　　盧　很多遊戲與動畫的關係都很密切，因為一方面遊戲本身用動畫作表達方式，一些遊戲有故事、有人物，就可以做成電視劇或長片，有很多作為。說到底，這就是一個 IP ，裡面有一個世界、人物

等等。有想過如果遊戲取得好成績的話，下一部的題材是什麼嗎？

吳　其實已經在發展其他東西，有公司找我們設計一套盲盒，用我們的角色做公仔。這事情已經確定了，待遊戲上架後，我就會馬上設計，一系列總共十隻。我打算其中兩隻是這隻胖胖的和這隻小小的，我覺得他們是最有趣的。

盧　很多人也在做遊戲，你認為香港做遊戲的成績與全世界相比，整體實力如何？

吳　我覺得有商機，甚至有些公司可以賺到非常可觀的收入。但始終我是一個創作人，若從創作角度來理解香港的遊戲，其實它們算不上創作，只是一個純商業的工具。創作人沒有主導權，想法都是由商人主導。

盧　那些用香港漫畫 IP 做的遊戲，很多的嘛，例如《古惑仔》也有，受不受歡迎？

吳　不受歡迎（笑）。

盧　主要原因是什麼？漫畫本身是很受歡迎的，像《中華英雄》、《龍虎門》等等，照道理改編成遊戲的成績也不會太差。是否因為兩種媒體，漫畫是漫畫，遊戲是遊戲？還是遊戲的玩法完全不好玩，只是放了一些角色進去，是這樣嗎？你說不成功，到底是什麼問題呢？

吳　我覺得要做得成功，就要令不同地區的人都對它有興趣。如果台灣、大陸或是東南亞的人都有興趣玩，這種就可以賺大錢。但通常香港品牌只主攻香港市場，那就很難有大作為。

盧　明白。希望你的遊戲成功上架，如果反應好，就可以有不同發展及嘗試。你有故事，有很多角色，很適合變成電視系列片，甚至可以推出玩具等產品。業界支援方面，政府對遊戲界的資助多不多？

吳　我聽過有宣傳上的支援，帶你參加一些展銷會，又或者給你錢。然後也有數碼港，但我們進不去。除此之外，好像還有一個「遊戲優化和推廣計劃」。

盧　除了遊戲之外，你短時間內有其他目標嗎？

吳　其實我很喜歡畫漫畫，我們《Apopia》的 IG 上有時也有些四格漫畫。比起日本漫畫，我更傾向「美漫」，不知為何有一種情意結。我想漫畫也可以，但就真的只會當成藝術，不會用來賺錢。希望出一些風格更藝術家的作品，不是像超級英雄那般。在上色及構圖等方面，嘗試不同的創作風格來畫一些漫畫。

我想扭轉社會的偏見，有時候我們眼前的東西未必是事實的全部，深入探索才可以看見其完整的一面，這就是《Apopia》的世界。

POINT FIVE STUDIO

將香港動畫推向世外

相關資訊 INFORMATION	代表作品 SELECTED WORKS
Ⓒ Point Five Creations	《世外》（2019）
Ⓜ 吳啓忠（Tommy Ng Kai Chung） 楊寶文（Polly Yeung）	《Lie For You》（MV）（2020） 《每道微少》（MV）（2020） 《相擁萬歲》（MV）（2021）
Ⓦ FB｜point5hk IG｜pointfivecreations	《極夜》（2021） 《Silili & Tree》（VR）（2021） 《MERMAIDS》（MV）（2022） 《信之卷》（MV）（2022）

Tommy Ng 無疑是香港動畫新一代之中最重要的人物之一，從畢業作品開始已經十分引人注目，短短數年間於業界的發展更是精彩異常，成就非凡。

訪談由他的學生時代開始，到《長不高的孩子》的遺憾，再說到與不同單位的合作，然後就是《世外》！

《世外》的出現，Polly 是關鍵人物，所以我也特別為她做了專訪，內容十分充實，為我們一直關注的問題，也就是動畫長片的監製制度，提供了相當有用的資訊，以及讓大家理解這職位的重要性。

雖然《世外》長片仍處於製作階段，但相信有 Tommy 和 Polly 這個黃金組合，成品指日可待。

盧　老實說，我首次看《逆石譚》的時候，真是驚為天人。作為一份學生作品，能如此專業地處理美術、設計、動畫、分鏡以至聲效，題材亦如此大膽，實在罕見。可否談談你學校的生活？學校生活如何造就這個畢業作品，抑或還有其他影響？

吳　學校生活對我來說非常重要。我相信《逆石譚》是一個共業，不是一個人厲害就能做到厲害的作品，而是全部人都十分厲害，互相便會形成壓力。例如林昊德、阿文、Felix Chu，還有 Carol 等同學，都能獨當一面，每次交功課都「嚇死人」，大家知道這是良性競爭，都想做出一部可以給人驚喜的作品，成為推動彼此進步的契機。二來，因為當時我們剛成立 24lab，可以在學校過夜做功課，單純地做動畫。

當然，我們也並非三年純粹修讀動畫，首年什麼都要讀，第二年才開始選主修。然而，問題是香港始終要求你讀通識，浪費很多時間，直至大學四年級才算得上全情投入到動畫中，那年亦是大家把畢業作品當作「遺作」。我們覺得自己畢業後可能要做產業中的「螺絲」，因此都決定趁這時一拚。沒有人像我們般把短片做得那麼長，罕見有學生如此瘋狂。但我們當初就是有這樣的一個「遺作意願」。

盧　當時誰是教授動畫的主要導師？。

吳　我的導師是余家豪。他向我們展示了非常多好作品，一來他曾在 Blue Sky Studios（藍天工作室）工作，其次他個人喜好一些較獨立、非主流、具試驗性的創作，令我們有信心，原來動畫創作不會局限於規則。另一方面，Eddie Leung 教一些原則性的內容，為我們建立了基本的動畫理念，知道怎樣做後，每個人才慢慢思考或再打破。因此，我認為雙方也十分重要。還有一位不是教動畫，而是教人體素描的導師，對我影響甚深，他除了教畫人像，亦談及如何學習及看待

藝術。因此，整個校園生活很幸運，我有幾位好老師。

　　盧　太好了。我相信在城大學習的這幾年一定對你十分重要。有導師、有實踐機會、有環境真正地作業。但你一定不是從大學時才開始喜歡動畫及繪畫。是不是兒時已喜歡繪畫，抑或看很多關於動畫的東西？

　　吳　對啊，我曾到創意學堂學繪畫，上過一些技術班，用馬克筆、塑膠彩練畫，當時畫了很多。

　　盧　有繪畫的底子對製作動畫很有幫助。今時今日電腦普及，很多人依賴電腦軟件，但繪畫根底不好的人，就算用軟件幫助製作，製成品的圖像、人物比例及動態等，也很明顯會不自然，感覺不舒服。但你的作品畫功很厲害，一方面專注於 2D，同時線條、人物造型結構，都十分專業而紮實，並非普通人畫得出來。

　　雖然香港的環境並非隨心所欲，但你喜歡動畫，希望從事動畫方面的工作，學以致用，你和你大部分同學畢業後也踏足動畫業界，成立了公司。Paperbox 是畢業後跟合得來的同學一同成立的嗎？

　　吳　對的。最初成員有五位，隨即變為三個人。我們在過程中清晰知道自己想做什麼，所以最終由阿文、德仔以及我三個人合夥。我們想做動畫，但動畫的範疇十分廣闊，電影特效等也包括在內，所以當時不是做純動畫，最接近純動畫的一次可能是 ASP 的作品。

　　盧　大家都想多做動畫，但不是想做就能做，事實上有沒有機會、接不接到工作呢？可能你打開門，全是沒有興趣、沒有發揮空間的工作，但你仍然要做，因為你是一間公司，你要提供服務。ASP 的好處，就是我們知道很多公司有潛質而又想在工作上表現專長，但實際沒有工作機會，於是 ASP 便提供資金，讓你自由發揮，你的製成品可以讓客人知道你的能力。結果你們以《長不高的孩子》參加了

↑ 《逆石譚》

ASP，我亦有跟進，故事涉及時代背景、有趣的角色及人物關係，看得出是有野心的作品，不過處理上仍在摸索階段。能談談此作品嗎？

吳　此作品頗不完整。不過，我認為與其他事情無關，主要因為當時我們一方面要接生意，又要製作個人作品，很難處理得好。最初，我們不懂分辨應做與不應做的生意，有生意就接，但到頭來發現很難平衡時間。結果我們大概只有一兩個月可算得上是毫無阻撓地製作，但前後也夾雜不同工作要做，因此資源分配有阻塞。但故事本身我個人非常喜歡，講述徙置區、遺憾。本來的故事更長，講述大家姐角色的小玲會帶著阿志，有童黨，甚至偷竊，還有更多父輩們做的壞事。然而，我們控制不好製作，想做的做不了，成為一個頗受閹割的故事。

盧　我也明白《長不高的孩子》的製作過程和狀況，是受條件所限。很現實的問題，就算 ASP 也提供不了更多的製作時間及資源。我們設六個月為限，稍為多花時間構思，就已經不足夠。所以，從時間限制看，未必每個作品都適合 ASP。儘管如此，我依然認為這是一個很好的經驗。幾個月的拚搏，成功自然最好，不成功也不要緊，起碼曾經努力過，明白自己需要什麼，時間、人手不足及尚待改善的地方，無論如何你都有個製成品，而評價則由他人判斷。

吳　我同意。

盧　不只你，還有很多新晉動畫公司也嘗試參加 ASP，好讓他們發揮自己想做的創作。你很好地利用了 ASP 的機會，《長不高的孩子》之後便是《世外》，我想知道當中有什麼變化，《長不高的孩子》之後的 Paperbox 是怎樣的？

吳　三位成員至 2018 年拆夥，但 Paperbox 本身仍然健在。那兩年，大家開始發現彼此想做的事不一樣，磨合至某個程度，始終要走

得更遠。途中，我在台灣參加了一部動畫電影，當然現在仍未完成，一直暫緩。其實當時已有苗頭，我想做動畫電影，但他們可能更想做廣告。廣告始終「快來快去」，加上風險較低，不需要承諾幾年內造出一個作品。既然大家想嘗試的事情不同，便決定分開。我離開後，成立了現在的動畫製作公司 Point Five Creations，阿文離開後亦成立了 Morning giant。所以大家依然在這一行繼續工作，Paperbox 依然接很多生意，例如麥當勞的廣告也是他們做的，大家一同努力，各自發展。

盧　這樣也好，就算分拆成數間公司，至少大家仍然在同一個業界內做事。Point Five 名正言順地製作動畫，尤其是角色動畫方面，然後用 Point Five 的名義參加了 ASP 當時新增的 tier 3。這個組別的資助金額較高，作品要求的時間也較長，確切地幫助到一些公司，尤其很巧合地你想做《世外》這故事，剛好合適。

吳　是呀。我們本來很想眾籌一個大 project，剛好有這樣一個 tier 3 的資助，因為若是 tier 2 的規模就不足夠，做不了很多東西。巧合地當時你告訴了我 tier 3 的成立，那真是謠傳已久……

盧　這些政府資助的計劃不是三兩日便可以完成的，由商討至批准的過程，至少需要一兩年時間。

吳　是的，但真的很好，你一早跟我們聯絡，我們非常高興，就決定報名。

盧　當然這是一個機會，其實也不簡單。《世外》時期，整個作品有多少名工作人員參與？

吳　我想算起來也有十二三人。當中有一半是 freelance，當時公司應該只有我及其他四位成員。

盧　團隊十分重要，你再厲害也不可能應付所有事情，整部短片十多分鐘，有很多東西要處理。換言之，Point Five 團隊由當時起

→ 《Lie For You》

已有架構。而且就算是 tier 3 也只有六七個月時間，十分趕急，難以完善故事篇幅，所以你們要應付的事情就更多。印象中，《世外》本來的故事很豐富，但你也要選擇合適內容去配合 ASP 計劃。結果很幸運，我們首次 tier3 便有一部好作品，觀眾、業界及影展反應亦很好，參加了很多海外比賽，非常難得。因為我們一直需要一些不只是 ASP，而是可以讓全世界注目的作品，例如《世外》。如果不是《世外》的成功，我想也不會有長片計劃。還有，我認為你很「百搭」，很多作品也找你合作及幫忙。香港的大型動畫團隊為數不多，製作公司規模較小，有時需要招兵買馬及找外援，公司之間的合作很常見。你如何看待不同單位合作一事？你是否很喜歡與其他人合作呢？

吳　因為對我而言，動畫猶如一個軟件或技術，可以應用到不同地方，例如去年張兆康導演邀請我為香港芭蕾團參與一些設計工作我又與 Spicy Banana 合作創作了一個好玩的虛擬環境。

盧　Step C. 的短片《極夜》你亦有幫忙吧？

吳　是。對我而言，動畫不是一個種類，而是可以與電影、遊戲等融合的技術，我也喜歡嘗試不同風格。例如《極夜》是我非常喜歡的作品，當中不斷轉換的場景、魔怪⋯⋯我最深刻的是最後墜落的一幕，他們要我畫一分鐘左右的全動畫，這是我沒有經驗過的。通常我們長時間從事製作，只想著如何趕快完成，趕上進度便可，但 Step C. 提醒了我們當中的工匠精神，那種純粹用畫面已經可以感動觀眾的「動畫魔力」。因此，我個人亦希望接觸不同風格的動畫。我十分喜歡高畑勳這位國際動畫大師，他的美術風格不是固定的，視覺變化很大。我亦深信他這種方式，讓每一套作品皆有其獨立靈魂、獨立表徵。所以我也朝這方向出發，比如說這次的《世外》也是另一種風格，其後的作品可能又會截然不同，這是我的信念之一。

盧　創作有不同形式，獨自埋首創作也好，與其他單位合作也好，你會有不同經驗，效果又會與自己預期不同，很多元化。雖然我

⇐ Tommy 與 Step C. 出席
金馬獎頒獎典禮

印象中你很「百搭」，但你有否拒絕過某些合作？

吳　應該有。找我們畫傳單、網頁的都不接。最初 Paperbox 什麼都做，插畫也做，但與動畫不太相關的就不接。現時拒絕較多的是 NFT，很多人搞，太泛濫。我並非不相信這件事，但我感覺部分人的創作緣起，只是藉著這一波勢頭賺錢，有些計劃我不相信的便會拒絕。我現時太多工作，也沒有空閒幫忙。

盧　也是。NFT 現時純粹只是潮流，我不否定其存在價值，當中亦可以有藝術表現，只是過於泛濫，平衡上需要取捨。你一直非常忙碌，自己公司不斷有計劃，又與其他公司合作。《世外》電影版是否目前為止你最重要的一個計劃？

吳　是的，籌備已久，由 2018 年至現在，終於開始製作電影。因為由第一天開始我已經不只想製作短片，整件事醞釀已久。

盧　目前為止聽到的好消息就是有資金投入，可以開始製作。資金多少也不可以暫停，因為整件事要保持著。你對《世外》的最大期望是什麼？是否拍一部香港動畫長片？抑或有其他期望？

吳　除了製作本身，我最大的期望，是這部片可以振興一個行業。香港一直都有動畫工業，但發展浮浮沉沉。我希望這部片可以像之前的《離騷幻覺》般，達到某個需求，令大家願意留在這個產業繼續工作，直至退休。香港動畫業厲害的人太多，無理由外界看不見，我們的團隊亦有很多香港製作單位。我認為這是一個機會，讓外界知道我們有多厲害，讓世界注目的未必是《世外》，而是香港動畫業的人才。不過，我相信很多事情是緣份，如果我們成功開展《世外》，讓更多人投身香港動畫工業，至少大家會留意到一群厲害的人在這裡出現過。

↑ 《世外》

⬆ 為 Nike Air Max 製作的動畫

　　盧　真的，這非常重要，而且是眾人的共同願望。始終一個地方的產業要受人關注，也要依靠作品，如果一部短片都沒有，叫人如何關注？一部作品未必每個人都會接受，但欣賞的人自然會傳開去，整件事就會得到其他人的關注，一部短片的成功可以帶動另一部短片的出現，一直延伸，令整個產業持續發展。現時《世外》電影版團隊約有多少人？

　　吳　暫時仍然很少，大概不足 20 人，有 freelance 也有全職。因為我不希望製作初期有太多開支，最初我的團隊管理是「精」多於「量」，現階段還未發展到五六十人那種規模。

　　盧　即是彈性處理，因應需要而擴充。成本控制對獨立製作而言

尤其重要，動畫最讓人卻步的地方在於費時及人手，成本計算要精確，製作才得以持續。

　　吳　加上現時經歷了疫情大流行，大多數人轉為在家工作。因此，大家目前都處於以往未曾經歷過的狀態，全部網上交流。

　　盧　網上溝通及製作是可行的，這是一個新常態。最近 Pixar 的《熊抱青春記》也是這個模式，全部在家工作。很期待《世外》電影版，明白需要時間，但眼見已有進展，非常高興。另外，你公司也很活躍，知名度提升，愈來愈多人留意，很多有趣又有質素的作品出現，廣告或 MV 也好，大家十分關注，我希望這件事可以持續，因為公司的成長要依靠不斷製作有新意的項目及有趣的作品，讓大家更多關注，發展機會也更多。不過，我相信有你就可以！

　　盧　你跟 Tommy 是在《世外》這個項目認識的，可否說說當中的因由？

　　楊　我本身從事電影編劇，早年去了北京一段長時間，跟張之亮導演一起工作，學習了很多電影製作的知識，後來有機會開展自己的項目，有時是自己編寫，有時是其他人創作、我做監製。大約 2015 或 2016 年，我已經在構思《世外》這個項目，想探討死後世界的輪廻，由輪廻講人生，知道死後的世界是怎樣的，就可以反思現時的人生應如何活下去。但我一直很猶豫《世外》應該是實拍還是其他形式，因為故事其中一名重要角色「小鬼」，構思是充滿思考的小孩，如果找小朋友飾演這角色，可能會很驚嚇，我不想觀眾誤會，所以決定拍動畫。

　　我在北京時也有營運動畫公司，做電影項目，但一直找不到適

合畫《世外》的動畫導演，直至返港後，我看了一齣叫《今晚打喪屍》的電影，它的開場和收場都是動畫，我很驚訝香港原來有這麼好的動畫師，可以畫出這麼戲劇性的動畫。我當時正在拍電影《女皇撞到正》，這齣電影的 CGI 導演叫阿水，他介紹了 Tommy 給我認識，我告訴 Tommy 這個關於輪廻的故事，他剛好對較為哲學性或宗教性的故事有興趣，因此我們一拍即合，決定一起製作《世外》。

盧　Tommy 是新一代中相當厲害的動畫師，你看他的畢業作品就知道了。你們的合作正好配合了 ASP 計劃，可以順利開展。

楊　對，整件事是很完美的。我最初跟 Tommy 說明這個故事時，並不是一個短片就完結，而是可以變成一個分集的故事，或者兩至三部電影的長度，因為當中談及了很多關於輪廻的事情。我知道找資金是不容易的，必須試片。我當時完全不知道 ASP 計劃，但Tommy 建議申請，看看可否拿到資助。當時我覺得，真有這麼好的事情嗎？Tommy 時常跟我說，這申請很困難，所以我在 present 時也很緊張，擔心申請人太多，我們拿不到資助。我很感恩，整件事進展到現時為止都符合我想像，只是需要比較長的時間。

盧　因為疫情和其他原因，這也無可厚非。

楊　就像我們拍電影，很多時候好劇本用七八年拍攝也不為過。例如當年拍《墨攻》也是等了八年才拍，電影的劇本其實已在八年前寫好。

盧　這都是機緣，作為編劇，你認為真人電影和動畫電影的劇本，兩者最大的差別是什麼？

楊　我編寫真人電影時，會想像演員可否成功演繹這個故事，甚至已設想過大概由誰去演，我把劇本交給演員時，要讓演員覺得這個故事是可以理解的。但動畫的空間很遼闊，我寫「小鬼」的時候，不需要理會由任何人去演，這個角色根本不是一個人，我只是想它的性

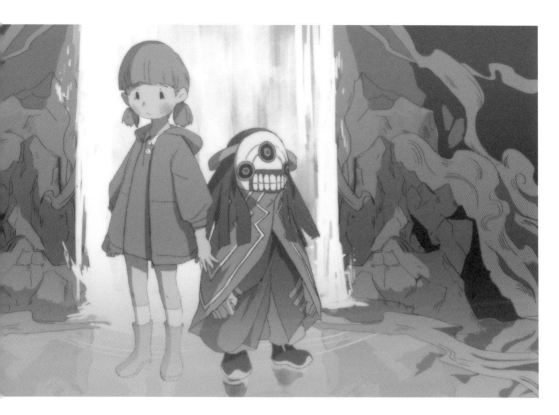

《世外》

格究竟如何？創作空間較大。

　　第二個分別是環境的變化，動畫可以一個畫面內同時出現多種層次，而觀眾不會覺得奇怪，整件事可以繽紛，可以天馬行空，亦可以情緒導向。但是寫真人電影的劇本時，要向導演和製作團隊清楚交代，他們要知道你的故事是如何推進，這件事比較技術性。所以，我在寫《世外》時，會把自己體內所有超現實的想法都爆發出來，不用理會如何拍攝，因為這是畫出來的。這是二者最主要的分別。

　　盧　拍動畫比起真人電影，在視覺變化、畫面設計上的自由度更加廣闊，更能充份發揮，在構思劇本時會少了顧慮、少了限制。

　　楊　沒錯，尤其我身為製作人，寫電影劇本時會有製作上的考慮，但我在寫《世外》時比真人電影少了這種考慮。我不懂得計算動畫成本，所有事都以情緒和想法為主導。

　　盧　按我理解，你和 Tommy 最初的合作是你提供劇本，然後一同成立團隊 Point Five Studio。《世外》的內容可能因應市場或計劃而改變，而你的身份亦一直強化，不再只是編劇，亦是監製和宣傳，參與了很多工作。我想知道你和 Tommy 合作的側重是什麼？

　　楊　我對公司策略比較隨心，覺得只要做好作品，就自然會有人叩門找你合作。但我較主導原創內容，例如《世外》和之後做的 VR content。我和 Tommy 都有共識，一間動畫公司不應該只是接案，更要有自己的創作內容。我的角色是配合 Tommy 那種默默耕耘的藝術家性格，他不喜歡曝光於人前，因應這個特質，我們也低調處理原創內容和《世外》的融資。如果 Tommy 不是這種性格，我們可能會眾籌或其他宣傳，但我會不斷配合項目的發展和他的想法，始終他能夠舒服地創作是最重要的。

　　盧　當作品以商業為目標時，就不能停留於只做好作品而已，推

廣宣傳、製作流程上控制資金、人手調配等等，都是工序之一。好的作品的確容易進入市場，但也需要很多事情配合才能成功，想不到Tommy可以做得到所有事。

楊　他比較「佛系」。

盧　不同工作崗位有專人負責，你們的組合令整件事變得更實際，推行得更加順利和有效，值得學習。很多香港的動畫公司都是小型公司，缺乏宏觀視野或監製的配合，很難把製作做得更好。

楊　我和Tommy的組合其中一個較大的化學作用，是我本身是電影監製。這幾年我也認識了一些香港的動畫師，他們不知道這個行業的想法和生態，而我一直是做電影的，又是獨立一個人打江山，會拿住一個計劃去推銷、找資金，不是那種待在一間電影公司裡，單純跟隨老闆要求的編劇。我的工作經驗可以完全應用於《世外》，因為我把《世外》用電影的角度和所有同行討論，將它變成一個電影方案，而不是動畫方案，所以事情並不一樣。

盧　很開心見到《世外》每隔一段時間就有一些進展，不是停滯不前，最重要是計劃一直在推展當中，希望可以快點見到成果。

我最大的期望，是這部片可以振興一個行業。香港動畫業厲害的人太多，無理由外界看不見。

SEC.

MINIMIND STUDIO

<div align="center">

12

</div>

一直堅持動畫創作

相關資訊 INFORMATION

代表作品 SELECTED WORKS

Ⓒ 小念頭製作有限公司
（MINIMIND STUDIO LIMITED）

Ⓜ 蔡嘉莉（Zelos Choi）
蕭亦軒（Hin Siu）

Ⓦ www.minimindstudio.com

《唯一的人》（2015）
《傻婆婆與蠢伯伯》（2015）
《天幕下的城市》（2016）
《看得見的聖誕老人》（2016）
《MONEYMAN》（2017）
《傻婆婆與蠢伯伯之智鬥智能國》（2017）
《The Balls》（2018）
《捕魂者》（2018）
《捨‧信》（2018）
《秘密房間》（2020）

同樣是理大的畢業同學，在 Minimind 早期幾位成員之中，我和 Johnee 可算最有緣份，有多次合作的機會，亦曾一起參與海外活動。

但對於 Minimind 本身我的印象還是頗深的，那是因為他們在 ASP 所提交的其中一部作品《唯一的人》。這是一個頗奇怪的故事，在情理上有很多想法我都未曾有過，後來經過一輪討論和修改，完成版本仍然是一部古怪的作品，但同時也十分有趣。

之後有好一段時間沒有收到 Minimind 的消息，因為他們較少出席近年一些動畫活動，差一點便將他們遺忘了。

然後因為這本書，又記起了 Minimind，找來他們做訪問，補完了這幾年間他們的動向，結果是正面的。最高興的是感受到他們這麼多年來，雖然在公司營運上並不簡單，但仍然為自己的動畫創作一直堅持著，一點也沒有放棄的念頭，好難得。

盧 = 盧子英　蔡 = 蔡嘉莉　蕭 = 蕭亦軒 →

盧　先從你在理工時代的歷史說起吧。

蔡　我中七後先入讀了 IVE 的 motion graphics and special effects，後來才是理工的 digital media。當時我和 Johnee、Kean 同班，畢業後就成立了 Minimind Studio。我們在學時已經準備作品，為以後的動畫項目鋪路，但始終沒有工作經驗和人脈，起步很困難。倒是 Johnee 創作的《Galaman》在畢業展上初露鋒芒，建立起小小的成就，很不簡單。公司人手少，營運也不是很好，Johnee 在市集做小型手作的個人收入還不錯，但我和 Kean 在公司的收入卻相對少。比較特別的是，以前《Galaman》和 Yahoo 合作過，難得有機會可以在 Yahoo 的板面上做廣告，雖然付出了很多努力，但就是沒有收入。加上我們的角色也沒有大火，Kean 覺得撐不下去，第一個提出離開。當時真是很辛苦，我和 Johnee 討論要不要繼續做下去，他說最初成立 Minimind 的原意，是想以一個工作室的形式運作，各自推出系列性的動畫，但後來發現很難分散資源推幾個角色，變成集中在他身上，這與他的原意不同，所以就決定分開。Johnee 帶走了關於《Galaman》和《太監尬》系列的 YouTube 頻道，因為追蹤者都是他的。而我在 Minimind 因為主要負責接生意，建立了一些人脈，所以就留了這地方給我，成為現在這個樣子。剛分開之際，其實我有考慮過放棄 Minimind 出來工作，但就在這個時候，阿軒就加入了。他是讀商科的，說很看好香港動畫業，想用商科的方式做好工作室，事實上成效不錯，可能是商科人處理得更好，抑或我們三人根本不懂生意。

蕭　其實也不是，主要是有商機。但到底要如何聯繫、如何成事？例如廣告生意，你要如何和客人磨合，而且把自己的能力推銷給別人，這才是營運的能力。如果像他們以前這樣，單靠默默地做，就很難有生意。

蔡　阿軒以前也是「摸著石頭過河」，後來才漸漸熟悉起來。現在香港的動畫行業愈來愈興盛，很多畢業生出來創業，由於他們沒有經驗，便會以低價吸引客戶，連帶我們投標時，例如政府的項目，價格也要降低一點，以提升競爭力，除非我們足以令人慕名而來。我們也明白這是市場的正常運作，而且我聽說，今年（2021）浸會大學動畫科的收生滿額了，真的很難想像，因為以往動畫都是比較冷門的科目。可見動畫在香港是愈來愈興盛，只是看這塊「餅」可不可以大家一起做大，不是像現在般集中在少數人。

蕭　我發現很多公司近年比較想做動畫。以前會偏向拍真人影片，可能他們也覺得有點悶了，有些內容就想以動畫來表達，更能發揮創意。

蔡　我想也和成本有關，拍真人片與動畫的成本有差距。

盧　我記得當年你們在理工的 FYP 報告，我也有作為校外考官來聽。那是豐收的一年，Intoxic 也和你們同屆，當時就是你們開了先河，和合得來的同學畢業後一起開公司。這是一個挺好的練習，一方面就算出去打工也沒有太多選擇，而且我相信在理工兩年也刺激到你們的創意，出來創建一間公司，自由度會比較大。很難得，這就已經快十年了。

蔡　對，我畢業就出來創立公司，直到現在剛好十年。

盧　Minimind 一開始是做什麼的呢？市場情況又如何？

蔡　當時，有些 YouTuber 開始出現，大眾養成了看影片的習慣。其實我們也沒有什麼偉大鴻圖，只是想做動畫劇集（animation episode），先捧紅角色，繼而推出商品、接廣告等等，賺取利潤。但事實上，這沒有想像中簡單。也有公司說可以幫忙出一些產品，但數量很少，限量四五件，不是面向市場的東西。當時樂在其中，覺得

可能有機會賺錢，但現在回頭看，如果真是推出一定會虧本，太遙遠了。換作現在或者是可行的，互聯網和 YouTube 如此興盛，大眾的接受能力也有所提高，就像是 100 毛、小薯茄，還有一個課金機制，觀眾願意付錢看影片，以前是不可能的。所以我們也想過推出一些原創動畫，不過第一位仍然是賺錢的項目優先，當有時間就繼續創作，也是儲存一些「彈藥」。因為網絡是需要連載性的，如果像以前般隨意將作品放上去，比較難積聚粉絲。這就是我們的構思。

　　另一點不同，是以前我們製作影片時會節省成本，凡事親力親為，例如音樂自己做、配音自己配等等。但我們現在對創作的要求有點不一樣了，配音對一部動畫的影響是很大的，要付錢請人配，不然是浪費了作品。我們本來想學配音，節省成本，但學過才明白，有些錢是不可以省的，不行就是不行，我們永遠也模仿不了專業配音員。

　　盧　也不一定不行，但不太容易。香港動畫一直以來，編劇弱不在話下，其次就是配音、配樂也很隨便，市場上也不多專業為動畫配樂的人，這個問題到近年才算是多了人重視。你看江記的《離騷幻覺》就知道了，他們就是在整個製作上找了很多朋友來幫忙，配音也是找演員來配，出來的效果是非常不同的，這個是必須的。

　　其實很多公司都需要發展自己的 IP，作為持續發展。一個成功的 IP 是可以做很多事情的，可以跨媒體發表，也可以衍生很多商機。這不是一件容易的事，幾十年來，香港成功的 IP 少之又少，當中有一些你很熟悉，但能不能賺錢又是另一回事。Johnee 的《Galaman》是一個很特別的例子，你們知道，他有點與眾不同。說回 Minimind，你們做過香港電台外判，也參加過 ASP，來說說這方面的經歷吧。

　　蔡　我和阿軒開始合作後，雖然公司仍然叫 Minimind，但成員完

↑ 上｜《傻婆婆與蠢伯伯之智闖智能國》、下｜《看得見的聖誕老人》

全不同了。寫故事方面,我們以前是各自去寫,寫完就投稿,投到就在公司一起做。現在的形式有一點不同,我和阿軒合作的機會較多。記得報香港電台和 ASP 好像是同一年,我們面試了很多次,每次都受到很多質疑與否定。

蕭 就會質疑自己的能力,是否真的做得到呢?

蔡 港台那邊被否決了很多次,真的有想過,如果再不行就算了。而且當時港台外判在前期是免費做的,我們可能花一個月心血做一份計劃書,一個月後報告完就被人否決,非常不捨。當時我們真的練習了如何接受批評,這種 EQ 是需要訓練的。

蕭 但港台的人員給了我們很多建議,現在回看也覺得很有用。而且一開始我加入 Minimind 的時候,需要一些時間接生意,剛好港台的外判計劃在這段時間內出現,可以幫助我們公司營運,不然也很難發展至如今的模樣。當然中間出現很多問題,要想方法解決。

蔡 也可以說港台的計劃是一個契機,因為當時的監製不斷和我們說,這個項目不要再自己配音了,而我們也有一點點成本可以拿出來,就開始找別人配。當時也是心痛的,配十分鐘就需要幾千元,但發現自己配和別人配的差距真的很大。現在回看自己配音的作品,覺得很尷尬。

盧 結果你們做了多少套港台外判的作品?

蕭 七至八套左右。

蔡 一開始是一年三季。

蕭 最初做三至四分鐘的動畫短片,然後就做一些較長的,十分鐘左右的動畫。

蔡 其實也挺尷尬的,做了那麼多年港台外判,好像不是太好。但這真的是很好的經驗。

↑上｜《捨・信》、下｜《The Balls》

↑ 《MONEYMAN》

　　盧　港台外判這一兩年還有嗎？好像沒有了動畫，變成以其他東西為主。

　　蕭　他們是以一個計劃全包了，不是只有動畫，拍片也可以，主要看你的劇本行不行，如果劇本過關，再決定拍攝形式。但我們覺得難度提升了許多，因為不再是為動畫而設，要和拍片的人競爭，所以我們這兩三年就沒有參加了。

　　盧　你們參加 ASP 方面又如何？

　　蔡　和 Johnee 合作的時期，用《Galaman》參加了第一屆，好像是三分鐘那個組別，然後第三屆是我和阿軒一起做的，是《唯一的人》，之後就沒有再參與了。因為競爭很大，覺得其他參加者比自己厲害很多，我們又只能參加 tier 3。雖然我們還有很多故事想做，但也許自己存錢做會比較好。

　　盧　那麼你們現在接的工作呢？

　　蔡　現在主要面對一些商業作品的客人，他們有很多不同的要

求，有時候說想針對年輕人，於是我們就很興奮地加入很多流行元素，然後他們又會說，其實他們也需要維護機構的形象，如是者不斷修改，就變得不太好玩。當然，我覺得兩方面其實都很有趣，就是和客人協調的時候會有一些限制，但在發揮受到規限的時候，其實也可以玩很多東西。所以我不抗拒做製作，當然如果故事本身不涉及一些商業目的，我會覺得更有趣。如果用我們的預算和資源去做會更好。

盧　你們現在做什麼類型動畫為主？什麼類型你可以發揮得最好？

蕭　主要是接一些政府或公營機構的宣傳片、內部訓練片，同時也會做一些平面設計等等。這些工作都以投標形式為主，公司變相成了一間 production house，很商業化地做。以前希望可以做到自己的動畫，但理念與現實的差距很大。

蔡　我覺得也不算太偏離理念，因為我們一直都有討論故事，有想法就寫下來，希望等有預算和時間就去做。不過我們會先把製作放在首位，先賺錢，一定要存足「彈藥」。尤其我們上年沒有工作，還好之前有存「彈藥」，公司才支持得住，不然就很難熬。

盧　當然，維持公司是首要的，你們這幾年有基本的工作，包括政府方面，這是一件好事，可以先習慣這個模式，把公司保存下來，再想其他的東西。至於做自己想做的，或是有發揮空間的故事，你們那一屆的同學們大多也有同樣的想法，大家都很想說自己的故事，很想有自己的角色，有些人已有小小的成功，有些則在等待機會。無論如何，我們需要香港動畫保持創意，需要一些新的故事、新的角色，才可以令整個產業有所發展，而不是只是生產，客戶要什麼就做什麼。因為動畫是一個可以包容很多創意的、自由度很高的媒體。

蔡　我發現有些能力是天生的，例如藝術觸覺，別人隨便選幾個顏色配起來已經很好看，但這方面我真的不行，可能選一個小時也沒

這麼好看。

　　盧　這就是為什麼我常強調團隊合作。一個人不可能是萬能的，你再厲害，也就是專精一個方面，所以你提到美術的問題，其實很容易可以找人幫忙。世界上有很多專業，重要的是如何合作與幫忙，說到底你們公司主要成員才兩個人，阿軒更是商科出身。但阿軒的作用其實很重要，在對外的工作例如公關方面有很大的幫助，你們的組合對公司是有利的，如果兩個都是做動畫的人，可能會有問題發生。公司很需要監製和談生意的專業人士，看得出來你們的組合非常合適。有些公司其實虛有其表，很快就退出了這個圈子，起碼你們願意堅持著，這已經是一件很好的事了。

動畫在香港是愈來愈興盛，只是看這塊「餅」可不可以大家一起做大，不是像現在般集中在少數人。

JOHNEE LAU

表演慾最強的動畫人

相關資訊 INFORMATION	代表作品 SELECTED WORKS
Ⓒ 加拿娛樂（Galaman Entertainment）	《Galaman》（2011）
Ⓜ 劉冠瑤（Johnee Lau）	《太監尬》（2012）
Ⓦ IG｜johnee_lau	《無碼暴龍世界》（2018）
	《7 頭之歌》（MV）（2021）

Johnee 是一個十分有趣的創作人，因為他那罕有的性格，令到他的作品不論是食字 gag 或者動畫都別樹一格，只此一家。

打從他在理大畢業那刻，我已認識這個名為 Johnee 的奇人，單是 Johnee 這名字已是怪怪的，之後又有好幾個機會與他合作。老實說，他的《Galaman》我是真心欣賞的。因為搞笑動畫真的不易創作。

Johnee 表演慾甚強，但又有別於一般以表演為主的藝人，他會以某種藝術表現手法套入他獨特的演法，坊間甚少見到，令人印象深刻。我還深深記得多年前與他到東莞參與活動其間，他於晚宴中被迫吃蟲的精彩表現。

Johnee 的十個事業成就現在已完成了三分之二，看看何時可以完全實現！

盧 = 盧子英　劉 = 劉冠瑤 →

脌 **GALAMAN**

你地記得上我個Page
比個Like~我~gala! **001**

鼻 **GOD NOSE**

是但啦~出嚟行嘅~
比面咪叫聲大鼻哥囉! **002**

肉 **P**

點解
D人

叔 **UNCLE COCO**

有好大個鼻吖~~~@O@
怪獸吖~~~~~><" **006**

? **TRIANGEL**

Tri~~~~~~~~~~~~~~~~
An~~~~~~~~gel~~~~~~~^0^ **007**

側 **S**

我係
側面

KIES
佳伊呢~
呢？Da咩~ **003**

鋼 **TRANSGENDER**
變性我變變變性~變性變性~
我再變性~變性金剛@田@ **004**

胳 **LADY GALA**
下一集~由我Lady Gala~
做主角!!! Lady~close!!! **005**

RELLA
都話我嘅
嘢^ǎ^!!! **008**

背 **REBACKA**
我係背多分~180度就係我嘅
perfect angle 邊度/口]? **009**

嘅 **A-CUP LADY**
我嘅咀唇~好鬼性感~好似~
隊伴修腸粉~^2^ **010**

盧　先談一下個人背景，你為什麼會進入理工讀書？

劉　其實我一開始也沒想過自己會做動畫或者設計相關的行業。我本來打算報讀嶺南大學中文系，將來做作家或記者的，但因為高考滑鐵盧，考不進去，於是就去讀了一個多媒體設計的高級文憑。一開始很沮喪，因為老師說我畫的東西一點美感都沒有，做不了視覺傳意。我原本覺得，既然寫作的路走不下去，就改走創作的路吧，但這些話令我覺得好像連創作的路也走不下去了。大學的選科系統要「鬥快」，那兩年我都搶不到與動畫相關的課，只讀了藝術史、設計等課程，也不知道自己在幹什麼。

兩年後，我記得我買了一本教 Flash CS3 的參考書，一邊看一邊跟著做，慢慢就做出了我第一部動畫，記得叫做《麵子之爭》，講述兩個人，或者說兩條麵在鬥長，最後發現原來是同一條麵的兩端，類似一個寓言故事。做完這個動畫，來到畢業禮的時候，有人在我的畢業名冊中留言，說「看完你的動畫，覺得你畫的公仔很可愛，我也想往這方面發展」。兩年前我還是一個被淘汰的高考失敗者，但兩年後竟然因為創作了一個動畫而鼓舞到其他人，令我覺得自己或者可以往這方面發展，於是就報了理大的 digital media。

接下來的兩年間，其實大部分都是小組作業，每到這些時候，我都會當別人的幫手，不會帶領小組，因為我不喜歡和人爭。班上有人很主動，喜歡當導演，我就讓給他們當。因此，兩年來的學生功課我都沒有做過自己的東西。但到了畢業作品的時候，他們仍想我做小組作業，我這次寧死不屈，堅持要一個人自己做。因為我不想讀了兩年書，卻沒有一個自己的作品，結果就創作出《Galaman》，開始了做動畫。

盧　這個角色是什麼時候開始構思的？是一直都存在，還是因為

要做 final year project 才創造出來的？

　　劉　是因為 final year project 才構思的。我重溫中學文學課時在課本上畫的公仔，畫了一隻這樣的角色。我在想，如果我要把他變成一個動畫作品、一個故事的話會是怎樣的？不如做成「超人打怪獸」的動畫？一個以「胳肋底」為元素的超人，應該會有一些挺特別的變身動作和招式，然後就開始設計一些魅力四射的奸角。

　　盧　聽你這麼說，你很早已經開始做文字和圖像的結合。你從讀書時就多接觸文字，你也說曾經想讀嶺大文學，那是專注文字和寫作的學科。

　　劉　可能訓練了我對文字的敏感度。

　　盧　當初你畫的東西可能只是塗鴉，不會很講究好不好看，有沒有美感。但文字與圖像的結合，很早就成為了你的創作風格。

　　劉　對，由我讀設計這一科開始，我就會參加一些創意市集。例如石硤尾那個 JCCAC 手作市集，我當時已經參加過。我會自己畫封面，做成一本素描簿（sketchbook），放在攤位上賣。還有畫了一些畫作，我記得當時賣兩元一張，很「抵玩」呀！別人問這會不會太便宜了，我就說，那麼價錢隨心吧。其實我現在仍然有畫，別人給我一個題目，我畫一張「食字 gag」給他，價錢也是隨心，藉此可以訓練我對文字的敏感度，也可以幫我激發角色設計和「食字 gag」的靈感，已經畫了數萬張。從我開始擺市集到現在，已經 16 年了！

　　盧　時間過得很快。「食字 gag」是你一個很特別的創作風格和取向，當然「食字 gag」在香港其他創作，例如電影中也會出現，但不會像你那般著重去做。一開始你給我的感覺也是這樣，例如《Galaman》的角色、招式等就有很多「食字 gag」。為什麼我印象如此深刻，就是因為只有你玩這個東西玩得最厲害。說回理大，你在學

校四年，覺得有什麼最大的得著呢？

劉　當時我讀過一門 character design，是 Step C. 教的，我學會了角色設計的一些基本概念。例如你的角色需要一個概念去支持，這對我的創作挺有影響的，每次我設計角色時，都會想一些有趣的地方，要令讀者覺得這個角色有特點。而且，她也肯定了我，覺得我畫的東西很有個人風格，令我有做創作的自信。隔得太久了，我只記得這一點。

但如果沒有那四年的大學生活，相信我會出來社會工作，所以大學生活給我的其實是醞釀了一個氛圍，大家都做創作，用創作來爭妍鬥麗的一個環境。那時上 Step C. 的課，她說我們一定要畫素描，我就慢慢培養了一個習慣，每當想到一些點子，無論是一個小小的「食字 gag」也好，一個角色設計也好，都馬上畫在素描簿上。

盧　在理工讀書的時代，你和一群特別聊得來的同學組成了 Minimind？

劉　是的，當時青蔥歲月，我們會一起在學校通宵，做一些作品參加比賽，豐富自己的履歷。因為單靠學校作品，可以做的東西其實不多，但如果出去參加比賽就可以有多點累積，題材也比較自由。我們原本有五人的，畢業後就變成三人，因為其中兩人家裡都希望他們找工作。我在 Minimind 差不多五年，之後我和另一位伙伴都離開了，現在就只餘最後一人和新拍檔繼續經營下去。

盧　這種現象挺多的，Intoxic 也是這樣，他們也是理工畢業。

劉　我們是同一屆的。那時很多人出來後也做得很好，例如《關公大戰外星人》的梁仲文。在那個創作氛圍之下，大家用創作爭妍鬥麗，人才輩出。

盧　我記得你參加過 ASP 的，對嗎？

劉　沒錯，那時好像是以 Minimind 的名義，但作品就是《Galaman》。

盧　畢業後的幾年間，《Galaman》也做了不少事情，好像有一些商業合作。

劉　是有一些。但漸漸我發現《Galaman》有一個原罪，就是如果硬要把這個角色放進商業世界，他的形象其實不太容易被人接受，畢竟不會有一個品牌想和一個「胳肋底」超人合作。

盧　如果碰巧有「胳肋底」脫毛膏不就好了嗎？

劉　我自己是覺得這個角色不太適合商業世界，只會單純從創作的角度處理他，不想硬推出去和別人合作，因為很難配合。另外也因為我畢業那個年代是再保守一點的，現在當然有很多新推出的角色，「騎騎呢呢」也會被人接受。

盧　但無可否認，不論商業價值如何，《Galaman》是你當時的一個代表作。它是一個挺好的 IP，裡面有奸角也有主角，很多東西可以發揮，可以漫畫，可以動畫，可以實體化做成公仔，吻合了作為 IP 的基本要求，絕對有發展的潛質。

劉　可能是我對這一個角色的愛不夠吧，我有太多其他更愛的角色了。加上我畢業後生活最緊紲的四五年，正是對著他的時候。那時一個月大約只有 3,000 元過日子，旅行、逛街、食飯等娛樂都要取消。所以我才會覺得，是否《Galaman》在商業世界根本行不通呢？那又為什麼硬要把他推去商業世界呢？

盧　結果那幾年間，《Galaman》推出了多少條動畫？

劉　光《Galaman》就有七條，都是放上 YouTube、社交媒體之類，但沒有特別經營這一個部分。

盧　即是說在那個時期，《Galaman》還是挺多人認識的，但因為你做了其他選擇，所以就沒有繼續推動這個角色。

劉　其實我也不知道這個決定是對是錯。但我始終覺得，人生

如果有遺憾是要解決的，所以我希望把自己開出來的坑全部完成。
《Galaman》的話，我在做畢業作品的時候已經構思好八集，但畢業
作品只做了三集出來，是一個很久以前挖了未填的坑。

　　盧　你也希望有一天可以完結這個故事？

　　劉　希望可以，但真的只會當成興趣，不會想其他東西。

　　盧　過了那幾年，《Galaman》還有出現過嗎？

劉　之後有一年是「動漫基地」找我，辦《Galaman》與甘小文的聯展。

盧　到你決定放下《Galaman》後，又為什麼要離開 Minimind 呢？

劉　我想是因為我和伙伴的經營理念不一樣吧。現在繼續經營 Minimind 那位，她是想往商業方向發展的，想有一個系統，例如請一個銷售回來幫我們接工作。但是我和另一個伙伴都希望我們可以作為一個動畫創作室，而不是以公司模式運作。這是一個根本的分歧，所以我們覺得不如分開經營，最後我就離開了。

盧　你出來之後，一開始是做什麼的？

劉　當時網上直播興起，我也搬到網上做，別人給我一個題目，我就在 Facebook Live 直播幫他們畫。漸漸，我插畫師的身份被人認識，就有人給我一些插畫相關的工作，比做動畫的時候多。因為做插畫的話，比起用某個角色，我本身的畫風更容易和其他品牌配合。

盧　有沒有一些你特別有印象的商業作品？

劉　做了這麼多年，有幾個的。第一個是剛離開 Minimind 的時候，黑人牙膏找我畫一些和笑容有關的「食字 gag」。第二個是麥當勞找我在一家店畫壁畫。之後還有利賓納，找我畫在一部貨車車身上，當作宣傳車。D2 Place 和雅蘭中心也找過我，D2 Place 是用我的一個角色「食屎狗」，雅蘭中心則是用 Galaman，做一個商場裝飾。

盧　那些都是以個人名義創作？你公司叫什麼名字？

劉　就這樣叫「Galaman Entertainment」，Gala 娛樂，很好笑。因為有時候接工作需要商業登記證，所以才去申請一間，就直接用它做名字了。

盧　也就是說，離開 Minimind 後，你接觸動畫的機會好像少了？

劉　那個時期，我也做過大概四條動畫左右，都不是商業，是自

己的東西，直接放上網。也接過動畫的製作，其中一個很有趣的是「果汁先生」，對方提供角色，我只是幫他們動畫化，做成一個廣告。我一個人做，連音樂、聲效都是自己負責。

盧　我們講回直播。你一開始時是直播畫畫，後來會不會多了很多粉絲，直播的內容也一直變化？

劉　我不覺得多了很多粉絲，一直都是五萬左右。其實我覺得有一點運氣成份，我當時使用一個叫「17LIVE」的直播 app，上面很流行女孩子脫衣服裸播。於是我在當中好像一股清泉，別人都在裸播，我竟然在拍畫畫，甚至沒有出鏡，別人連我長什麼樣子也不知道。我記得當時還上了熱播的第三位，鬥贏了那些脫衣服的女孩子。很誇張，直播一個月就多了五萬粉絲，當時是直播 app 最流行的時候。

盧　觀眾大多是香港人還是？

劉　大陸和台灣的也有。甚至有一位大陸導演因為看了我直播畫畫，覺得我說話很風趣，就邀請我上一個真人秀。好像是江蘇衛視，真的很好笑，他找我去跳水，但我是不會游泳的。作為一個創作人，直播令更多人認識我。

盧　不單認識你的作品，而是你的形象、一個作者的形象，因為你很有特色……

劉　我在畢業的時候定了十個職業成就，現在解鎖了五個左右。我本來想 30 歲之前完成，但原來 30 歲很快就到，我已經 33 歲了。

盧　哪十個成就？

劉　有一個是音樂，自己作歌出一張專輯，當然這是未完成的。然後有一個是動畫，想自己的動畫做一個劇場版。有一個是出書，一本寫作的書；另外一個是畫畫的書。這個是有機會的，因為我今年（2021）書展打算出一本用「7 頭」做主角的書，講我平時的「柒事」，

可以寫作再加圖畫。有一個是時裝設計，想自己做一件衣服。有一個是舞台劇演員。有一個是棟篤笑。

我不想人生只有一種職業，從小就想有很多身份，即是現在說的 Slasher（斜槓族）。我想將自己的創意應用在不同媒體上，看看會不會產生不同的作品。我覺得動畫是一個頭炮，是別人認識我的一個渠道。例如我正在做一套叫《美少女賤事》的動畫，講述那些美少女成長後，變成了拜金的中女，是搞笑的二次創作。我還找朋友創作了一首《7 頭之歌》，希望用動畫的方式去做 MV，宣傳「7 頭」那本書。

盧　從你列舉的職業成就中，可以感受到你的表演慾很強。

劉　但我覺得那應該是年輕時做的。其實我一畢業已經知道自己想要什麼，但我一開始是先做創作，再去經營其他。

盧　你的形象對創作是有幫助的，有時粉絲喜歡你搞笑，有時粉絲喜歡你的作品。

劉　我的粉絲五花八門，有不同面向。有些人沒看過我的動畫，只聽過我的歌；有些人是因為我擺攤的時候幫他畫過畫，因此認識我。我的人生規劃做得很差，從未想過結婚、生子、買樓之類，只是把賺回來的錢放在創作上，例如出一些周邊商品，做一些自己想做的事情。一個月有九成時間，我可能都是留在家中，只有兩天出外。所以我覺得我的創作，無論動畫也好，漫畫也好，歌也好，或者是插畫，這些媒體都可以令我和這個世界接軌。雖然我不擅長交際，不會和別人建立深厚的情誼，但是他們的人生中有一塊碎片，可能是我參與過的，例如找我畫過一幅畫；然後幾年後他們結婚，找我做司儀，或者畫結婚的賀圖。雖然關係很淺薄，但我透過創作，可以參與很多人的人生。

盧　這種關係是否很多都是透過網絡產生的？

劉　網上，有些是市集。

盧　你平均一年擺多少次市集？一般會選擇什麼規模？

劉　我擺得很頻繁的，大概一個月兩次。我現在只會參加白紙市集，因為那是我朋友舉辦的，從他剛開始的時候我已經幫他。

盧　照你這樣說，市集對你宣傳自己和作品都挺有效的。

劉　是挺有效的。人們在網上，只能單向地見到我的動畫或是插畫；但在市集裡，你親身給題目我畫，我們共同完成一個創作，這是他有參與的，所以他收到畫作，就會覺得和他有關聯。雖然這份記憶未必會很深厚，但很多年之後，我出了新的作品，他可能看到後就會記得，這個作者曾經幫他畫過畫。

盧　你在市集畫畫很快嗎？客人給的題目多不多重複？

劉　我畫得很快，畢竟畫了 16 年，工多藝熟。他們有很多重複的話題，但我會想出不同的版本。你給我一個字，我腦海中會有很多不同的變化，從中選最有趣的組合。我畫畫現在還是自由價，當然賣其他周邊就有定價。

盧　因為有成本。你周邊產品做得多嗎？

劉　大約這三年比較多，因為在維園擺賣，有頗多顧客。這要回頭從我在香港知專當助教的事情說起。當時我和伙伴分開了，覺得人生很茫然，因為自己從來沒做過「朝九晚五」的工作，就想嘗試一下，但最後發現還是不行。也不是做不到，但是很痛苦。助教有九成時間都做行政工作，而藝術家是不喜歡做行政工作的，要我加班到晚上 12 點，第二天 6 點起床上班，從屯門去調景嶺，極度痛苦。

之後我在知專轉成兼職，開始像剛才所說，在網上直播畫畫，並以插畫師的身份接工作。薪酬是好的，但做了幾年，有種倦怠的感覺，覺得自己不斷和品牌合作，做他們的手，幫他們宣傳一些東西，

那好像也不是我想要的。因為我是一個物慾很低的人，賺到錢也不會買東西獎勵自己，於是我就想，不要再等別人來合作了，不如我把錢投放進去，自己出一個品牌，做一些周邊出來。後來，有幾個朋友找我去維園擺年宵，那時第一次成功賣出了自己的周邊。然後就想，不如以後再投放多一點時間在這方面吧。

　　盧　你有多少個 IP？角色等等。

　　劉　我沒有刻意去數，但真的挺多，我想幾十個吧。

盧　「7頭」呢？有比較受歡迎嗎？還是你特別喜歡？

劉　純粹是個人特別喜歡。好笑的是，青年協會找我合作，請我用「7頭」做獎牌。因為他們領賽馬會的資助，我就跟他們說，向高層介紹的時候記得說成「7仔」，不要叫「7頭」，否則肯定過不了。那是「曾一起跑過的9分鐘」跑步計劃的紀念獎牌，「7頭」竟然可以和社會機構合作，真是太瘋狂了，他們明知道那角色叫「7頭」！

盧　你創作「7頭」有多久歷史了？

劉　大約是2011至2012年的時候，在創意市集有人出題目給我，叫我畫「柒頭」，我就畫了一幅畫。大概過了七年，我朋友Plastic Thing問我要不要一起參加玩具展，我就選擇了把「Galaman」和「7頭」兩個角色實體化。那一年還沒有疫情，我們去了很多地方的玩具展，台北、泰國、北京、上海，賣我們的產品。大家其實不知道「7頭」是什麼意思，但都願意買，很有趣。

盧　「7頭」有什麼背景故事嗎？

劉　沒有故事，只有一個造型。但因為我會出一本由「7頭」做主角的書，我就會將平時生活中發生的「柒事」用「7頭」這角色來演繹。

盧　講回網上直播。你現在還有做嗎？

劉　偶爾吧，我想就一個月幾次，沒有定期。通常是畫畫為主，唱歌可能幾個月才一次。

盧　除了網上直播，你有沒有做棟篤笑？

劉　那倒沒有，但人生真的很好笑，永遠有一些奇特的事情發生。100毛的東方昇你知道嗎？他上星期找我，原來他有在社交媒體上追蹤我，是我的粉絲。他最近要開一個鬼故事的節目，問我有沒有興趣做主持，我就到了葵涌試拍，看看氣氛如何。我不是負責講

鬼故，而是要幫其他人講的鬼故搞笑。例如昨天有聽眾 phone-in 分享故事，某一晚他躺在床上，突然看到天花板上有人和他玩「包剪揼」，於是我馬上問，那你出了什麼？就類似這種東西。

盧　他怎麼介紹你的身份？

劉　沒有，他沒有介紹我。我就只是一個和他聊天的人，也不需要介紹，他別的節目也不會這樣。

盧　假設要介紹呢？你會希望自己以一個什麼形象，出現在這種網上節目中？

劉　挺有趣的。因為這是一個直播節目，背景是一塊綠幕，他就提議我在後面畫畫。所以什麼身份……我還是希望他不要特別介紹我。

盧　即是你不需要一個定位，讓觀眾自行決定你是一個怎樣的人。

劉　因為我覺得自己過的是最近流行說的斜槓人生（slash），有很多不同身份。

盧　講回關於動畫技術。你最初是自學 Flash 做動畫的，所以《Galaman》中的技巧其實是看參考書，而不是學校教你的？

劉　看參考書。當然，學校應該也可以學，只是我登記不到那些課，搶不贏其他人，結果去讀了一些文藝史相關的課程。

盧　只靠 Flash 足夠嗎？

劉　現在改版了，叫作 Adobe Animate，變成專用來做動畫的東西，很方便。我也會用 After Effects 等軟件來幫忙。

盧　你對技術會不會很計較？想轉成 3D 技術嗎？

劉　這件事我思考了很久，真的很久。這其實也是我的自卑，因為我一直覺得自己的技術比別人差。不同於身邊的同學，我沒有好的畫功，只能畫出我自己風格的東西，如果你叫我畫門小雷的風格，人體比例我會畫錯。

但後來，我看了一條外國動畫，是由一些很粗糙、很素描式的插畫串連起來，每天畫一張，一年 365 天，就成了 10 分鐘的動畫，很有趣。所以我覺得未必需要在技術或畫工上做到很完美，只要有一些好的內容，就可以創作出合適自己風格的作品。我做自己的動畫時也是這樣，我未必能做出一些很有鏡頭感和電影感的畫面，我稱它為「膠郁」，但我這種風格的角色「膠郁」起來，其實也是一種笑點。我希望自己的動畫有一套自己的原則。

盧　我贊成，動畫吸引人的地方在於多樣化的表現方式，沒有哪一種是最好或最正確的。即使我重看《Galaman》，也覺得它是一個很完善的作品。

劉　但我現在再看就覺得很不完善了，哈哈。那些笑點已經過時了，令人「起雞皮」。

盧　至少作品在整個設計、線條、造型、色彩、動作等，我覺得都恰到好處。但笑點就見人見智了。

劉　假設真的有機會做動畫劇場版，或者可以在動作上加入更多電影感，也可以是一個笑點。別人會想，《Galaman》竟然有電影感，那不是很好笑嗎？

盧　絕對可以嘗試很多東西。你說之前放下了動畫一段時間，沒有年年做，現在是時候再做一些作品了。那是什麼項目？

劉　繼續做我以前一套動畫，叫《無碼暴龍世界》，即是《數碼暴龍》的色情版。原本的英文名 Digimon，我改成了 Kimogimon，講述互聯網色情資訊泛濫，數碼世界變成了一個色情世界，內容是搞笑的，不是真的色情。原作那些「被選中的小朋友」，例如其中一個叫美美，我寫成因為她喜歡玩 IG，她的拍檔就進化成「美圖獸獸」。三到六分鐘左右，片頭曲之前已經做好了，沿用原本的音樂，改了歌詞。

盧　即是利用「食字gag」變成二次創作。

劉　是的。例如之前提到的《美少女賤事》，我其實打算寫一群中女在下午茶的時候分享一些「筍盤」，而那些好男人正是源自《遊戲王》的卡片。「黑魔道士」玩諧音變成「黑model」，即黑人的模特兒；「藍眼白龍」則變成「藍眼白人」，全都是惡搞我童年看過的動畫作品。

其他想做的，還有之前提到《7頭之歌》，會根據歌詞內容把角色動畫化，放進MV；還有想完結《Galaman》的坑，畢竟劇本很多年前已經寫好了。不過我不會抱著把角色經營下去的心態，純粹是想完成年輕時做不完的事。

盧　也沒有關係，可能你做完之後，連帶以前的作品，又會吸引到一些新的觀眾，出現新的商機。

劉　我人生中其實沒有追求過「商機」這回事，我覺得很痛苦。

盧　那麼你現在靠什麼維持生活？

劉　就是賣那些周邊產品。

盧　這已經是商機的一種了。你投資產品也需要成本，計算一下有利潤才能做……

劉　嚴格來說也沒怎麼計算。我的生活既不用買樓，也不用存錢結婚生子，已經少用了很多錢，我的錢最主要就是投入創作的火坑之中。

盧　我明白，但這也不是永遠的。

劉　也是。其實我有為自己想一條後路，如果我人生規劃失敗，在街上流離失所，我就做回老本行——畫畫，那麼我也是一個有才華的乞丐，對不？我想也不至於餓死。我現在就是在訓練自己，老來潦倒就在街上畫畫。

盧　我認為是不會到這個階段的。每個人都有理想，例如也許有一

天你會想環遊世界，到時候就需要很多錢。你確定沒有這樣的一天？

劉　我是一個宅男，你叫我去南丫島我已經嫌麻煩，更何況南北極？不過人的心態可能會隨成長而改變，我現在也和十年前很不一樣。十年前我不會想像成為創作人……應該說十年前我也不知道自己可以堅持到現在，覺得可能一兩個月就會放棄了。

盧　能堅持那麼久是挺好的，你成功創作出一些角色，起碼有可以肯定的東西。

劉　對，現在我擺攤的時候也經常有人來找我，說「我從小就看你的動畫」，我問他什麼時候看的，他答說小學六年級。又有些人是帶小朋友來，告訴我小朋友會背動畫的對白，然後在我面前背誦如流。那小朋友只有幾歲，我很感慨，原來做動畫真的可以成為一代人的童年回憶。即使不是很多人，但就是有一代，例如童年是 2010 年代的那一群人，看到我的動畫，成為了他們一個共同回憶。這就是我做動畫的成就感之來源，好像真的可以參與進別人的生命中，帶給他們一些快樂。

無論動畫也好，漫畫也好，歌也好，或者是插畫，這些媒體都可以令我和這個世界接軌。我透過創作，可以參與很多人的人生。

JOHN CHAN

香港動畫的實力派

相關資訊 INFORMATION	代表作品 SELECTED WORKS
Ⓒ 貓室	《李蠢》（2003）
Ⓜ 陳宇峰（John Chan）	《媽媽出世了》（2005）
洪文婷（Pam Hung）	《累透社》（2007）
	《隱蔽老人》（2008）
Ⓦ www.facebook.com/dindong	《癲噹》（2010）

從 ifva 的《李蠢》認識到 John Chan，首部作品已令我印象深刻，那是因為他獨特的視覺表現和那極具個人感覺的內容；當然，在動畫技術上的掌握亦有相當水準，所以順理成章，我將他加入為我負責的動畫計劃《i-city》中的一份子，結果《累透社》丁點也沒有令人失望。

《媽媽出世了》是 John Chan 生涯中十分重要的作品，製作背後的笑與淚，可以透過長長的訪談中體會。而我更喜歡《隱蔽老人》，也因為這個作品，John Chan 與日本的 DigiCon6 結下了不解之緣，我和他都曾經擔任這個亞洲大型比賽的國際評審，獲益良多。

至於《癲噹》又是另一個故事，這個香港品牌誕生的前因後果，也可以在本文中作深入了解。

盧 = 盧子英　陳 = 陳宇峰 →

盧　先由你 ifva 的銀獎作品《李蠢》開始談吧！

陳　那作品是 2004 年吧。我入行的時候，在黃玉郎那邊做過漫畫，曾經在《龍虎五世》的團隊負責彩稿工作，不過時間很短。到《李蠢》的時期，我已經轉工，做多媒體創作了。那時開始流行網頁製作，但公司的網絡很慢，他們讓我去黃金商場買書，自學製作動畫，然後應用到他們的網頁，所以我其實是自學動畫製作的。我自小就喜歡看宮崎駿的動畫，我會開著老舊的 curve（曲面）電視，拿張 A4 紙蓋在電視上，把畫面畫下來，然後再「逐格揭」。

在錄影帶的時期，我會用兩部錄影機，以「帶過帶」的方式自己學剪輯。這是我從小的興趣，我那時就是這樣做多媒體設計、學動畫。

盧　畫畫的根底很關鍵，繪製漫畫的彩稿也需要實力。

陳　我在那裡學了很多。我是個「small potato」，我上司的上司好像是邱福龍。那時我的工作範疇很廣，什麼都要做，不只跟進一本書。例如《龍虎門》、《小魔神》，我都會幫忙上色。我的上司畫功也很好，擅長畫封面那些。他給了我一本安彥良和的《亞里安》，讓我學習彩稿怎麼畫，我的色彩運用是從那裡學來的，但結果我只工作了半年而已，因為太辛苦了。那時我忙到無法回家，黃先生那裡有個睡房，我跟朋友幾乎都睡在同一張床上。

我年輕的時候會覺得這樣很棒，我們在北角工作，晚上會去吃宵夜。不過工作還是太辛苦了，身體累積了不少毛病。因為那時還未有電腦稿，我們是用噴畫的，以前的工作環境就是這樣差。

我會把這段經歷視為速成的少林寺，我作畫的功底都是從那裡來的，雖然我只是畫一些 Q 版的東西，色彩運用也不一樣，但我學到了如何仔細作畫。尤其是我看著《亞里安》的彩稿，學習怎麼畫。《亞里安》很厲害，我不是指它的畫很仔細，而是它的水彩運用。我

仍未能達到那麼厲害的程度，但也吸收了很多。

　　盧　你用少林寺去形容是挺貼切的，因為你從工作中學習，學來的東西都很實際。學院也有教動畫的知識，但事實上，同學們畢業後也未必能馬上投入業界工作。而你在業界由低做起，所學到的東西會實用很多。當然，代價就是工作很辛苦，未必每個人都做得來，看你堅持的程度，例如你只撐了半年，但這半年已經學習了很多。

　　陳　我離開還有一個原因，就是很多事情都重複了，遇到了瓶頸。因為我的崗位不是做創作的，不過是做那枝「筆」，所以我開始覺得自己可以嘗試做點別的東西。所以我就轉到了做動畫的公司，學習新的東西。那時候我沒有師傅，不過我會自己「煲動畫」，從中自學。

　　盧　你有實踐的機會，可以自己練習，每次練習都可以增加你的經驗。有時候做得不好，就修改，要掌握軟件的使用技巧，還是需要不斷練習的。有什麼機緣讓你創作了《李蠢》？

　　陳　當時公司在做一些幼兒教學軟件的動畫，裡面是沒有故事的，所以就想自己做，測試一下自己說故事的實力。我製作《李蠢》時時常改動，因為我覺得它沒有故事，只有一種單純的感覺。《李蠢》這個名字是我太太，即是我當時的拍檔阿 Pam 想的。她說她夢見一個小孩，她問小孩：「你是誰？」小孩便說：「我是李蠢。」聽起來好像在罵她，但其實是在介紹自己。然後我那時在拍拖，所以就把自己的愛情觀放了進去。其實我當時沒有分析得很深入，就是每晚下班回家畫幾筆、幾格。如果硬要說明《李蠢》是什麼，他就是一個沉鬱寡言的人，在暗戀一個女生，並付出很多。所以整套作品是沒有對白的，只是講述了他如何保護那個女生，遇到意外等荊棘滿途的情節。其實我沒有想表達什麼，我只是想說，這件事情很不容易。

↑ 上｜《李蠢》、下｜《累透社》

盧　我看《李蠢》的時候，會覺得這個人物的性格很鮮明，雖然看起來古古怪怪，但很專一。最難得的是，用動畫去表達人物的情感和想法，並非易事，而你做到了。你運用了誇張的效果，例如跳上地鐵，這種表現手法正正是動畫所需要的，令整個作品變得很好玩。角色沒有對白，我不需要關注他說什麼，而是看他做什麼，在畫面裡跳來跳去，很有趣味。美術方面，當時你已經展示出自己的風格，往後的作品也大多依循。你的作品整體顏色不是太鮮艷，線條和人物的動作設計也很特別，有點卡，不過有動感，很可愛，令我印象很深刻，一般香港作品沒有你這樣的特點。《李蠢》是重要的一步，剛才你說 Pam 也有參與，你們當時是不是已經有合作的共識？她會不會比你積極？你們合作時的比例是怎樣的？

陳　《李蠢》她參與得較少，但之後每個作品她都有參與。例如《隱蔽老人》的劇本就是她寫的；《累透社》她也有參與配音工作。

盧　兩個人工作總比一個人好，可以分擔不同的工作崗位。有時候從女性角度的想法，肯定對你創作的某些地方有幫助。這是一個挺有趣的組合，香港動畫的「夫妻檔」還挺多的，當然要看雙方用什麼形式合作，男女朋友之間和夫婦之間，我相信也不一樣。《李蠢》有參加海外的影展嗎？

陳　有的，去了三藩市的 Flash Forward Film Festival，拿了最佳動畫獎。這比賽很厲害，是世界性的。還拿了最佳民選獎，讓人用電郵進行網上投票。就是這兩個獎。

盧　你的作品沒有對白，我想也是個優勢，不靠語言，大家透過畫面有共同的感受，全世界的人都可以看。《李蠢》之後就是《累透社》，《累透社》是 i-city [1] 的項目，當時他們想找一些曾經獲獎的創作人，你順理成章被選中，然後創作了《累透社》。這部作品是由什

[1]　香港藝術中心的 i-city Festival 2005 打造了一個動畫創作計劃，集合香港十多位不同藝術風格的年輕動畫人，各自用動畫表達香港。

麼啟發的呢？

陳　這部作品講述有一朵花，花凋謝了，女孩很傷心。花代表了家人、朋友，是工作以外心靈上的寄託。整個作品是說工作的，有點像《李蠢》的延伸，因為《累透社》的主角就是《李蠢》中的女孩「吳笨」。那時，我和阿 Pam 都在打工，拍拖時會互相抱怨一下工作上的不快，阿 Pam 說老闆總叫她給花澆水，作品概念就是由這裡開始。所以《累透社》可以說是一種控訴，把工作上的辛苦寫下來，鋪排成一個故事。那「資料庫」是很龐大的，香港一直有這類題材，很多人都用漫畫，而我們則是透過動畫的形式去表現。

盧　裡面的情節很誇張，但跟現實也相差不遠，我相信香港真的有這種工作環境。其他地方例如日本，甚至有過勞死的個案。做《累透社》的時候你仍在打工，工餘時間才做你想做的東西？

陳　沒錯。那時我很有體力，可以不睡覺，熬夜看劇集，或做自己的創作。當然是很辛苦的，但有滿足感，很享受。因為上班的感覺很壓迫，就像做奴隸一樣，所以「放監」後的力量就特別強大。我們做《累透社》，是在找一個渠道發洩工作上的不滿，那些不滿沒完沒了，宣洩的過程中你也不會覺得辛苦，反而很舒服。

盧　有些人可能會透過寫東西來發洩不滿，而你則選擇了動畫，勝在你能掌握這個媒體，既表達了自己的感受和想法，也能把作品帶給其他人，讓他們感受、反思這個題材。一個作品能發揮這樣的功效，是很好的事。《累透社》的篇幅頗長，製作時間好像大半年吧，你會先構思好再做嗎？

陳　我畫了一個 storyboard，反而《李蠢》就沒有。

盧　所以《李蠢》相對來說沒那麼完整？你是一邊做一邊想的？

陳　對，《李蠢》我是一邊做一邊改的。《累透社》則跟 storyboard

去做，雖然也有改動，但相對不大。

　　盧　當年我也有跟進 i-city 的項目，印象中沒有很嚴格，只是安排了日程，以確保大家的進度，不過大家都很準時。結果，i-city 的不同短片中，《累透社》是最好的作品之一。主題上，你反映了香港人的職場壓力，以及當中有些感情要抒發。《累透社》有參加其他活動嗎？

　　陳　有的，美國的影展 The Greatest Story Never Told（TGSNT），拿了冠軍。

　　盧　然後就是《愚人生》，這部片很短，才十秒，是一個合作項目。之後就是《媽媽出世了》，有 20 分鐘，算是大型作品。那時我覺得很厲害，你不是特意把它拉長，而是因為真的有很多東西想表達。那是很個人的感受，但很多人都有相似的經驗，所以你將它們放進作品中。篇幅長的好處是可以盡情發揮，但同時製作難度也會提升。我覺得這是挺有挑戰性的作品，可否說說你為何要拍攝這個影片？

　　陳　我家裡有一個這樣的故事：我媽媽中風後，爸爸很努力照顧她，但由於親人的壓力和他自己的壓力，最後爸爸輕生了。那時，幸好找到一個醫護照顧媽媽，但她從此好像丟了靈魂一樣，變得「傻更更」，很多事情都不記得，像個孩子一樣，需要我們的照顧。

　　在這樣的衝擊下，我仍然要上班，情感是很難抒發的，也找不到朋友抱怨。因為他們畢竟沒有經歷過這樣的事情，你很難要求人家理解你。所以我那時好像處於一個自閉狀態，只能拿起筆去寫……我覺得這是一個治癒的過程，也解釋到為什麼這個作品做得這麼長。因為這件事情很難表達，要回到當時的感覺，以動畫方式講出來。這個作品沒有配音，《累透社》則有配音，當時阿 Pam 很用心地配，抒發了自己的感受。但這個作品沒有，我只用字幕、用漫畫「bubble」

方式的對話去表現。這就是它的起點。

盧　你籌備這個作品用了多少時間？

陳　也是一邊做，一邊構思的。雖然有準備 storyboard，但很亂，我現在看也看不懂。因為那時我狀態不太好，瘋瘋癲癲似的，思緒很混亂，字也潦草。加上爸媽的事情，令我很晴天霹靂。不過我做完這個作品之後，覺得好多了。所以很感謝有這樣的平台，可以抒發自己的情緒。

盧　阿 Pam 有參與《媽媽出世了》嗎？

陳　只有幫忙配音，和我問她一點意見。可是我很獨裁地將所有配音刪掉了，換成了漫畫的 bubble。她其實配得很用心，因為聲音要表現得很煽情才行，比配《累透社》更難。

故事中原本我還安排了爸爸這個角色，但後來覺得有點多餘，不需要弄得像寫日記一樣，不如就這樣寫對媽媽的感受。還有主角也變成了女生，因為我覺得如果由男生去表達這些感受，會很尷尬，所以就變成了姐姐、弟弟與媽媽三個人的故事。其實這作品就是我、弟弟和媽媽的投射。

盧　這樣的話，觀眾會比較容易代入其中，特別是感情方面。故事本來可以做得很傷感，但你選擇不用一個煽情的敘事方法，有些事情看上去輕描淡寫，但頗有深意。我們也討論過你使用漫畫 bubble 的做法，這令外國的觀眾要看字幕，但作品有沒有那麼多信息需要靠 bubble 傳達呢？動畫就算你不說話，只靠動作也可以說故事。你建基於真實的經歷去創作，但用另一種方法去講述，令故事寫實之餘，我們在接收作品傳達的情感時，有一個很好的過濾，層次完全不同了。你這個作品是關於媽媽，同年，黃偉恆的《跟老豆談戀愛》則是關於爸爸，處理上他用了很多對白，不幸的是配音方面做得不夠專

業。所以製作動畫要考慮的，就是你作為一個導演要如何說故事，就是這麼簡單。我記得你們的作品是同年參賽的，所以我們覺得挺好笑，有媽媽，也有爸爸，可以互相比較。

《媽媽出世了》是香港動畫歷史中一個很重要的作品。講述個人或家庭的作品很多，尤其學院的學生也喜歡說自己的故事，問題是他們的技術和經驗不夠，令我們無法產生共鳴，這是不理想的。《媽媽出世了》勝在可以透過動畫講述個人的故事，並感動讀者。這類型的成功例子不多，所以它是很有代表性的。你對製作過程有何想法？你可能想抒發自己的感受，但明明這件事已經讓你很辛苦了，你還要反反覆覆思考，想辦法將它呈現出來，不會令你反而更辛苦嗎？還是說有享受的時刻？

陳　我的心情是有抒發出來的。雖然當時很陰沉，但我仍然很享受製作過程。這就像一份我給自己的功課，要如何引起人們的共鳴，是傷腦筋的地方。例如造型，我很熟悉媽媽的外表，但如果只是把她複製成為動畫的人物，別人未必明白。要如何讓人知道她受了傷？因此我在人物造型上花了很多時間。媽媽的角色身上有個很明顯的傷口，不是簡單貼一塊膠布，而是一道用刀劃出來的痕跡。我還參考了和媽媽相處時的情景，每早起來就聽見她像孩子般吵鬧，或突然在深夜開電視看「粵語殘片」，整個人就如「甩繩馬騮」一般，所以動畫角色的動作參考了猴子。我不需要用太多篇幅解釋人物做過手術等等，而是透過一個猴子的形象，來塑造退化的狀態。所以她走路時，手的擺動很奇怪。

動畫中沒有出現父親，我如何隱晦地表達呢？這未必能傳達給觀眾，但我會把訊息藏在細微的地方，例如一張圓桌子，它缺了一個角，就像一家四口缺了一個。其他人不會明白當中的意思，但我發現

⬆ 《媽媽出世了》

了許多表達的可能性：小巴可不可以從四個輪胎變成兩個、小貓的耳朵能不能少一隻等等，這些造型都會讓人覺得有所缺失、不舒服。我做完某個地步，會休息一下，然後第二天重新看一次，就會感受到那些細節構建出來的不舒服。我自己看完會自我滿足，有時我會傻笑，這可能是觀眾無法產生共鳴的，但它對我來說卻有療癒的作用。

盧　你做得很成功，我至今仍記得那一張缺了角的桌子。動畫有很多東西是跟現實有差距的，若在設定上多花點小心思，即便是一張桌子，也可以帶出訊息。一個這麼長的作品，你花很多心思在設定與鋪排上，例如人物搭乘小巴、小巴的站牌等，提高了整個作品的質素。我也做過這樣的夢，夢裡我在屋邨搭乘小巴看望妹妹，小巴的名字就是我妹妹的名字。這當然是巧合，但我因此有了共鳴。如何將想法套用至故事中，使其變得有趣又有意思，可能就是靠這樣的方法，我也會把夢境或經歷套用至作品中。《媽媽出世了》是一個佳作，獲得金獎實至名歸。完成這個作品之後，你還做了什麼嗎？

陳　我應該還在上班，仍是那份工作，但同時也有接 freelance，做廣告動畫之類的。過了一段時間，長棍（林祥焜）就來找我做 MV 了。他讓我隨意發揮。我問他：「你想怎樣？」他卻回答：「你聽完那首歌，想怎樣就怎樣吧。」後來還有一些項目，我們合作了兩三次。

盧　你什麼時候不再做正職的？做《隱蔽老人》的時候？

陳　那時差不多要辭職了，做了接近十年，真的頗久。後來我的上司也看得出來，我心裡是想製作動畫的，所以我就辭職了。其實那時我已經開了「貓室」，之後就全職做動畫了。

盧　那接下來談談《隱蔽老人》吧，香港電台外判的作品。

陳　當時要交劇本和一些草稿，然後他們再篩選。我記得製作費是十萬。就是因為有了這筆錢，我才決定辭職的，因為我工作的薪水

↑ 《隱蔽老人》

不高，難以負擔製作費用。

　　港台的創作環境是自由的，不過他們也有改動我的作品。因為
《鏗鏘集》是港台的王牌節目，而我的動畫借用了節目名，全名叫《鏗
鏘集之隱蔽老人》，所以他們想多了解一點。那時其實「8 花齊放」
的團隊對內容已經通過了，是後來《鏗鏘集》的團隊發現了這件事。
照理來說，團隊之間的工作應該是互不干預的，可是這個作品名觸動
了他們，當時我打了一個很長的電話去解釋，說我只是用動畫來做跟
《鏗鏘集》一樣的事，做點訪問而已。

　　盧 《隱蔽老人》是一個很有趣的作品，你借《鏗鏘集》的開頭，
用訪談的形式帶出聖誕老人的故事。因為篇幅夠長，故事很完整，記

者和老人兩個角色的性格很鮮明。周聰配音的「姓旦老人」也很有趣，聲音有一種大智若愚的感覺，塑造得很成功。然後港台以《隱蔽老人》報名參加 DigiCon6 並獲獎，使香港動畫圈和政府開始關注日本的這個比賽，日本也開始關注我們的動畫，造就往後我們跟 DigiCon6 有許多合作機會，因此說《隱蔽老人》是一個很重要的作品。

DigiCon6 有十多個亞洲國家參與，要打動評審絕不容易，加上他們不懂廣東話，看翻譯字幕，對內容的理解會有缺失，例如「姓旦老人」的諧音，儘管如此，作品仍然衝出香港，成功獲獎，可見是一件多麼難得的事。因為他們是喜歡作品的結構和題材，孤獨老人不是香港獨有，其他地方，例如日本也是這樣。雖然議題本身不是什麼值得開心的事，但你將它變成一個聖誕老人的動畫，整個構想很有趣味，令觀眾看得很開心。你的作品也參加了其他影展？

陳　《隱蔽老人》參加了 DigiCon6，《媽媽出世了》則沒有，只是參加了 ifva。

盧　是嗎？很無奈的是，如果作品要參加影展，一定要把握時間，因為一旦「過期」就沒辦法了。那時有 NAE 資助計劃嗎？現在如果有影展邀請你參加，你可以向政府申請資助，一個作品有幾萬元，用來買機票、訂酒店等。計劃鼓勵作者到海外進行交流，看看外國不同的作品和觀眾的反應，都是很珍貴的機會。你會發現其他地方的發展很不一樣，例如東歐，東歐對香港的作品認識不多，雖然現在網絡發達，但他們的認知仍然是很片面。

陳　有一次香港藝術中心出錢，我去過波蘭，但不是去拿獎，只是和外國觀眾交流。其實波蘭和法國也是如此，華人的作品他們未必看得明白。我從映後分享中學習到很多。

盧　可以看得出，你說故事的能力和製作動畫的技巧都有明顯進

步。當然還有很多東西沒有變，例如你的用色。到《癲噹》的時候，你跳出了固有的框架，但之前的作品用色都很相似。為何會有《癲噹》出現？

陳　那時我已經成立了「貓室」，一直有接商業廣告的工作，例如可樂的廣告，也是廣告公司找我製作的。我當時想用空餘時間做一些很短的動畫，像《癲噹》一集只有約一分鐘。其實我覺得自己推出《隱蔽老人》的時機還是早了一點，我應該對這個社會再探討多一點才寫，因此我覺得這個作品還有進步的空間。我創作《癲噹》一開始的媒介是漫畫，那時是在《東 Touch》專欄，做一個有關寵物的漫畫連載。Book A 是潮流事物，Book B 則是與生活相關的素材，當時阿德和小克是 Book A，我是 Book B。緣起我撿了一隻流浪貓來養，所以就透過這個作品講述牠的生活。我很喜歡漫畫《我為貓狂》，講述一隻叫米高的貓，牠有時會扮演不同形象，有很多日常故事，令我也想畫貓的漫畫。但是做連載並不容易，因為要趕稿，而且故事也不能只是寫貓，需要多一點變化，我就想，不如模仿《叮噹》吧？《癲噹》就是這樣激發出來的作品。可是癲噹沒有百寶袋，只有個腰包；腰包裡也沒有法寶，只有環保的剩餘物資。沒有錢，他如何做到跟叮噹一樣的事情？最難構思的是，他沒法寶，卻要假裝有法寶，例如情人節沒錢買花，就用請帖摺花，「零蚊都可以追女仔」。若要解釋癲噹是怎樣的角色，他的偶像是叮噹，他喜歡模仿叮噹，但這個偶像是虛幻的，如果要模仿叮噹，現實與虛幻是有段距離的。這個漫畫有一個很清晰的藍圖，就是去演繹這樣的故事。

盧　阿 Pam 有幫忙構思故事嗎？

陳　有一集是她構思的，那集叫「道歉法寶」，講述沒有錢的話如何寄信。在蓋印之前，先在郵票表面塗一層「白膠漿」，蓋印後再

2　林保全，香港配音員，代表角色有《多啦 A 夢》系列的多啦 A 夢（叮噹），此外《機動戰士高達》、《龍珠》、《足球小將》、《聖鬥士星矢》、《幽遊白書》等亦有他的聲演。2015 年過世。

將那層「白膠漿」撕掉，郵票就會像沒蓋印一樣，可以循環使用。我們小時候真的試過這麼做。還有，將維他奶的包裝摺成信封一樣，那就不需要買信封和郵票了。這作品真的很「低能」，是趕稿畫出來的。

那時還沒有動畫，只是漫畫連載。後來我突發奇想，不如找保全叔 [2] 配音，就問港台要來了他的連繫方式。我「膽粗粗」地嘗試，怎料他真的答應了，結果就錄了幾集。

盧　那時你將《癲噹》做成動畫版，用意為何？

陳　因為當時香港國際電影節邀請我們參加，播放作品專輯，影片長度好像需要一個半小時。但我們的作品加起來都不夠一個半小時，怎麼辦呢？其實再加幾集就夠了。至於鋪排上，則是《李蠢》、《癲噹》⋯⋯一個作品搭配一集《癲噹》，先是嚴肅風格，再接著輕鬆風格，如此類推。

盧　《癲噹》比較輕鬆，沒什麼限制，雖然故事主角和世界觀已經定下來了，但仍然有很多可以發揮的地方。作品有《叮噹》的影子，你甚至找來了配叮噹的保全叔配音，明擺著是要我們聯想起《叮噹》，但這又跟原本的《叮噹》很不一樣，這是不容易做到的。你的工作室以「貓室」為名，很明顯你喜歡貓，也玩了「食字」，有「貓蝨」的意思。

陳　對，「細到見唔到」的意思。

盧　《癲噹》這個 IP 是何時出現的，還是說你一開始就打算發展 IP？

陳　沒有。我是亂來的，想到什麼就做什麼。後來我們收到警告，嚴格來說不是我收到，而是保全叔。因為他是電視台全職的，雖然很多廣告也有他的聲音，但這是一個灰色地帶。當時 TVB 播放《叮噹》，《叮噹》的香港代理 AI（Animation International Ltd）施壓給 TVB，然後 TVB 再施壓給保全叔。不知怎的，他們覺得《癲噹》是個

← 姓「旦」老人

威脅，會影響他們的形象。回想起來，這其實不是什麼大不了的事，但當時就會自我審查，例如想：「哎呀，那癲噹就不能攬腰包了。」沒人出律師信告我，但我知道自己做了什麼。我說那是腰包，但他們可能覺得那是個百寶袋；貓的耳朵收起來，他們又覺得這樣像叮噹圓滾滾的頭。所以後來我就改變了癲噹的造型，變成一隻傳統形象的貓：貓耳朵伸出來了，腰包不見了，還戴上了「煲呔」。要做得像一個 IP，不要讓他們覺得癲噹像他們的角色。所以後來的癲噹跟我的構思很不一樣，這是很可惜的。

→ 癲噹

　　盧　我也能理解，雖然你一開始沒想過《癲噹》會作長遠的發展，但當角色發展到某個階段，有些事情就會很自然地發生。做創作，最要小心避忌的就是版權問題。不過經歷了這件事，《癲噹》後來還是可以繼續發展，現在動畫有多少集？

　　陳　十集，共十分鐘。其實保全叔配了超過十集的聲音，因為那時漫畫已經超過了十集。他配音很快的，他給了我兩個小時，他配一集才五分鐘，不會「NG」。

　　盧　保全叔最家傳戶曉的角色是叮噹，然而他也可以配癲噹。他

是很厲害的配音員，你能請到他配音，是一個很難得的經驗。而且《癲噹》很好看，簡簡單單，但很幽默。如果你看過《叮噹》，《癲噹》有些地方會讓你會心微笑；就算你沒看過《叮噹》，《癲噹》一樣能帶來趣味。《癲噹》經歷很多事情，發展斷斷續續，近年再度多了曝光。

陳　因為近年香港對本土 IP 的支持力度加大了，得到更多關注。我們主要是靠中介人，類似娛樂圈模式，到底要介紹本土，還是台灣、日本的呢？都是靠他們推薦的，我們在這方面的話語權很細微。

盧　近年，香港的商場也辦多了活動，有不少表演和展覽。其實這是挺「懶」的做法，總之找一個 IP，然後弄一些娃娃來賣，儘管如此，對一般市民仍很受用，因為大家都喜歡「打卡」、買紀念品。如果本土沒素材，他們可能就會選擇 Hello-Kitty、Snoopy 或迪士尼的角色。若有香港的 IP，成本可能低一點，製作與溝通可能也會容易得多。本土東西有本土的特色，不必特意將外來事物「香港化」。香港出色的 IP 不多，雖然香港近年致力推動本土 IP 發展，但廣為人知的卻很少，細水長流，但始終不太普及。

陳　做 IP 是很難、很吃力的。競爭很大，要面向整個世界。

盧　要考慮很多事情。《癲噹》發展至今，已經多少年了？

陳　如果從在《東 Touch》連載開始算起，已經十年了，今年（2021）是第 11 年。

盧　十年不是一個短時間，我最有印象的是 iSQUARE 的展覽。

陳　這類展覽的做法，很多時是他們在網上找了我作品的圖片，自己拼湊，畫好 3D 圖，推銷給老闆，最後才通知你。但那次我否決了他們的原案。他們打算在 iSQUARE 做三層的展覽，像一個蛋糕那樣。可是我不想這樣，我想做一個大型的。或許是我貪心，我希望將空間物盡其用，而不是將人物變小，然後放滿幾層。而且我那時特別

雄記CHUNKEI
化之之沙門村
☎ 25741105 25741766

進記傢俬
21211221 25711223
天日1ot

☐ 《癲噹》

想做一隻招財貓，癲噹扮的招財貓。每一次辦展覽，雖然我都很懶，但還是希望做一些新造型，看看能不能發展出新的故事。

盧　你如何看待《癲噹》這個品牌？現時的發展和你的目標有距離嗎？

陳　它超過了我的目標，其實我一開始只是抱持著玩玩的心態。

盧　但現在 IP 發展起來，就不再是「玩」了吧。你總會有些期望，例如你想發展至哪個程度？想讓它衝出香港嗎？

陳　會想發展的。我將會在荃灣海濱有個挺大的癲噹展覽，擺很多隻，這書出版的時候應該已經辦了，項目是政府找我的。有很多事情我無法控制，很被動，學到最多的便是上次和 Sanrio 合作，有十篇漫畫和 Hello Kitty 聯動。我發現做 IP 是不容易的，需要很多人力和物力。很多時候，插畫師、IP 和動畫師的分別，IP 是一個商業的東西，它牽涉的就是「錢」，像電影一樣，付出未必與成果成正比。像剛才提及的海濱項目，幸好有人邀請，要不然我也不懂得自己「敲門」推銷。

盧　你現在還有沒有找中介公司？

陳　我在台灣有跟 Sony 旗下一家叫 Soulnet 的中介公司簽約，香港我則自己做。台灣是一個很好的經驗，我也考慮要不要在其他地方找個經理人，但現在想先做好能力範圍內的事情。香港也有中介公司找我，但條件就太……像是把 IP 賣掉一樣。我不太熟悉法律上的東西，所以便拒絕了他們。

盧　IP 最重要的是發展潛力，這個潛力來自很多方面，包括創作人本身會不會繼續擴充和拓展 IP，有很大影響。

陳　同意，我覺得最重要的是創作過程開心，我相信只要我開心，我的作品自然能感染觀眾和經理人。而且要尊重自己的創作，IP

↑ 荃灣海濱長廊的《癲噹》展覽

在發展過程中是很容易迷失的，很容易變成「別人的東西」，譬如《正義聯盟》的電影也有幾個版本。由誰主導？是老闆、導演還是作者，做出來的東西都有分別。我也正在學習「尊重自己」，覺得自己這方面做得不夠好，為了多賺點奶粉錢，某些事明明不想做的還是做了。這樣會影響了 IP 的感染力，IP 會變得沒有靈魂。

盧　我們身在社會，始終無可避免要做一些妥協，但要講究平衡，留一條底線，保持作品不受影響，是一件不簡單的事。我最後想問，你什麼時候會重新製作動畫？我幾年前已經問過你。

陳　其實我有構思過故事和主題，打算用《癲噹》去演繹。那時有人建議我，說不如找華仔（劉德華）投資，但後來不了了之。這是很難的，因為擴大到那個階段就已經變成電影了，那是我不熟悉的領域。而且我知道他們肯定會改我的故事，但我挺貪心的，希望保持原汁原味。

故事一直在我的心裡，但如何將它呈現出來，或者《癲噹》還有沒有人喜歡？這情況就像演員拍戲一樣，只要他有名氣，自然會有人來找他，所以我希望先提升《癲噹》的知名度，否則可能是別人給我劇本，逼我做一些不想做的事。

盧　故事是長的還是短的？

陳　長片來的。其實我一直有盤算，也問過小克有沒有介紹，他幫我找了一家電影公司，但人家明顯對我的作品沒興趣。好笑的是，我約了小克和那個電影人吃飯，結果談著談著，那人說想幫小克的《聾貓》做電影。若一個 IP 能發展至《麥嘜》的水平，便可以自己掌握、發行故事，當然我不清楚其中詳情。之前謝立文也有找過我幫忙做副導演，我發現電影的製作其實很難的。

盧　簡言之，你正在等待一個時機，要遇到合適的投資者與合作

單位，以及提升角色的知名度。希望能看到你的長片面世。你對動畫有獨特的處理手法，講故事也很有趣，不要浪費了這份才華，相信你肯定沒問題的。你現在有多少隻貓？

陳　三隻。癲噹還在，已經是十多歲的老貓了，跟我的 BB 一起玩。牠的脾氣比我還大，很喜歡發脾氣，像個藝術家似的。

最重要的是創作過程開心，我相信只要我開心，我的作品自然能感染觀眾和經理人。而且要尊重自己的創作，IP 在發展過程中是很容易迷失的。

玖貳肆工作室

最年輕的三人組合

相關資訊 INFORMATION	代表作品 SELECTED WORKS
Ⓒ 玖貳肆工作室	《殺死丁力》（2020）
Ⓜ 羅絡熙（Law Lok Hei） 梁俊達（Leung Chun Tat） 胡孝宗（David Wu）	《木童》（2021）
Ⓦ IG｜924.studio	

這三個小伙子是本書最年少的被訪者，他們出道時間雖短，動畫能力卻出奇地強。

取名「924」，意思不言而喻，剛剛畢業已經想做一番大事，他們的畢業作品《殺死丁力》的確非同凡響，能夠在 ifva 及 DigiCon6 中取得佳績，令好多人對這個新晉動畫組合另眼相看。

他們主打 2D 手繪動畫，難度極高，不單需要長期訓練，更要對掌握動態節奏有相當敏銳的觸覺，然而他們都一一做到了。

往後的路很長，就看看他們怎樣走下去了。

盧 = 盧子英　　熙 = 羅絡熙　　達 = 梁俊達　　口 = 胡孝宗 →

盧　玖貳肆工作室有多少成員？

D　基本上只有三人，按個別計劃再請幫手。

盧　我從你們拍完《殺死丁力》後的宣傳開始認識你們，你們是如何構思這部動畫的？

D　應該是在我們做理工大學 final year project 的時候，之前我們已合作過幾次，當時正思考在學校的最後一個作品要做什麼，互相提出了構想和建議。我們都想創作一個有內容、比較有型和有動作的故事，有型之餘要令香港觀眾易於接受，特別是沒有接觸香港動畫的一群。所以我們選了香港電影作為切入點，拓展故事的情節，因為八十年代是香港電影的黃金時代，亦最能代表香港的文化價值。

盧　整個構思花了多少時間？

達　大約一個月，因為我們一直有看香港電影。

熙　很多畫面和資料都憑自己記憶在動畫裡展現，所以沒有花太多時間做具體的資料搜集。

盧　大家的合作和分工如何安排？

熙　我們分工不算仔細，前期工作如人物設定、故事等大家都有份構思，storyboard 主要是我負責，其他人也有提供意見。製作部分我主要畫草稿，David 也會幫手畫，達則是按草稿再畫人物的面貌和細節。我和 David 之後會畫連接畫面的動畫稿，都是流水式的工序。工作規劃要善用時間，那麼完成一個工序後，就可以即時進入下一個。另外，當時也有找學弟、學妹，協助我們做一些較容易的工作。

盧　你們三人如此合拍，是否對動畫的興趣和想法都相近？

熙　我和 David 都喜歡看經典動畫。

D　達就喜歡比較流行的東西，例如《鬼滅之刃》；他連《阿基拉》是什麼也不懂。

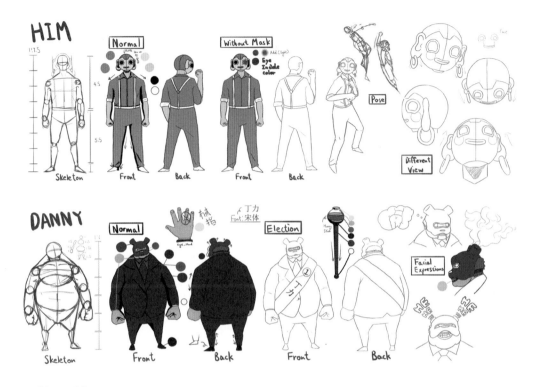

↑ 《殺死丁力》

盧　這也是一種合作方式，有時大家想法太過相似，就未必會擦出火花；不同的組合，才有新意和趣味。兩年學校生涯，你們有何感想，最大的得益是什麼？

熙　應該是人脈，因為我們科目的同學雖說是一半學電影，一半學動畫，但他們來自不同範疇，對事物的看法各有不同，開闊了眼界。踏入社會工作後，大家在不同界別工作，例如廣告、電影行業，也可以互相照應。

《殺死丁力》

盧　你們畢業時製作了《殺死丁力》，更在 DigiCon6 得獎，是一種認同，你們可以把作品發揚光大，發揮更多可能性。因為動畫的質素高，篇幅也不少，以動作為主導，傳播能力會更加強。當然它仍然有進步的空間，但作為一個並不資深的團隊，這樣的成績已經很難得。你們對這部片的感想如何？

熙　現在回想，以當時的能力，這動畫其實是超出了自己應有的水平，大家在各自擅長的領域都已做得很好。

盧　你們是畢業後就決定合作開設公司？

D　我們未畢業時，已報名參加 ASP，因為需要交商業登記，所以就一直用這個公司名義接案。所有事情都順其自然，公司一直運作至今。

盧　ASP 是一個頗受歡迎的項目，很多新公司也會參加，作為一個自由發揮及創作的機會，你們對這個計劃的看法也是如此？

熙　大致如此。我們在想，完成畢業作品後，如何才有機會再創作一個全新原創的作品呢？ASP 就能提供這個難得的機會。

盧　《殺死丁力》和《木童》完全是兩類型的作品，不論是主題方向的取捨、風格等都有所不同。兩套片的共通點是強調動作、動態速度的表現，以及你們的做法是 2D 動畫，以手繪為主。近年香港有較多的 2D 動畫，但面臨一個問題是，全世界都缺乏 2D 動畫師的人才。你們三人都熱愛 2D 動畫嗎？

熙　我們都算是熱愛 2D。因為 3D 很取決於電腦技術，以及你使用的軟件是否強勁等，但 2D 需要的技術很純粹，就是畫畫，你只要把心中所想的畫出來，就可以製作一齣動畫。當然要一併處理後期製作，但本質都是逐格畫出來，是最原始的。我覺得我比較喜歡簡單一點。

　　__D__　我一直很喜歡 2D 動畫的質感，那種要逐格畫出來的動畫。

　　達　我在理大的時候嘗試了使用 2D，感覺不錯，甚至覺得自己用 2D 比 3D 好。但不是說 3D 不好，我認為 3D 是一個支援 2D 的好工具，不論學習 2D 或 3D，都是學以致用。

　　盧　這是正確的看法，兩種技術各有利弊。懂得畫畫是做動畫的基本要求，但現時不少動畫人卻不擅長畫畫，他們要做 2D 動畫時，就會出現障礙。因此如果可以把 2D 和 3D 兩項技術互相運用得宜，當然有優勢。我覺得你們很難得的，是以 2D 技術為主完成了兩齣動畫，成效也是達到指標，順著這個方向發展也是可行的。你們組織公司之後，除了《木童》這個特殊項目，有沒有接其他工作？可否簡介一下？

《木童》

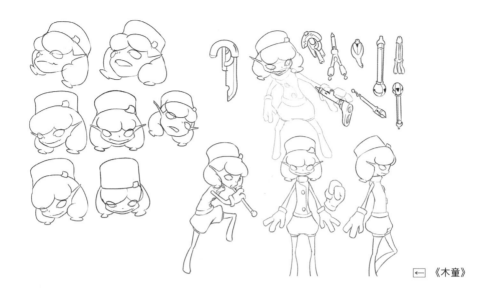

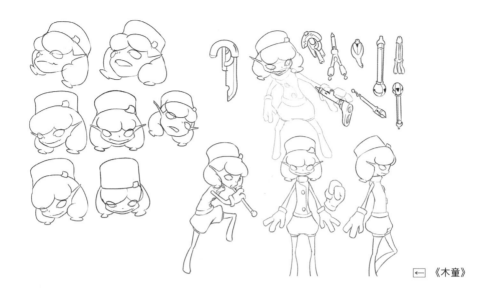

→ 《木童》

 <u>D</u>　印象最深刻的，是完成了 Rubberband 演唱會其中兩首歌的動畫部分；另外透過一個定期介紹動畫師的 IG page，讓大家認識我們，從而接案。

 <u>盧</u>　現時工作尚算穩定嗎？

 <u>達</u>　一直都有接案。

 <u>D</u>　但有時接得太多，未必應付得來；如果接得太少，又擔心工作量會不平均，這個我們仍在摸索之中。

 <u>熙</u>　直至現時都未試過太久沒有工作。

 <u>盧</u>　作為新公司，這樣的起步也是正常，待有更多人認識你們，發展就會穩定下來。你們現時的成績實在不錯，有在哪裡租用工作室嗎？

 <u>熙</u>　現時的工作室在九龍灣，是一個 co-work place，我們租了兩張枱。

盧　這個方式不錯，可以和同業有更多交流，可能互相有合作機會。你們現時有沒有特別想做的計劃？

熙　新的故事仍在醞釀當中。想嘗試製作 MV，因為見近來香港也有幾首 MV 以動畫製作。另外也想參與《離騷幻覺》的製作。

D　因為江記的《離騷幻覺》和 Tommy Ng 的《世外》給了我們不少啟發。當初我想做動畫，都是因為看過他們的作品。

盧　這非常好，證明香港動畫有一定吸引力，我們也希望壯大香港動畫的班底，先決條件是本地同業互相欣賞對方的作品，這是最重要的。香港動畫仍在發展當中，受到不同因素影響，現時發展步伐較慢，但整件事情仍然是樂觀的，例如你們三人成為業界生力軍，值得珍惜。

我們都想創作一個有內容、比較有型和有動作的故事，有型之餘要令香港觀眾易於接受，特別是沒有接觸香港動畫的一群。

李國威

感受動畫影像的力量

相關資訊 INFORMATION

 九猴工作室（Nine Monkeys Workshop）

Ⓜ 李國威（Lee Kwok Wai）

Ⓦ FB｜999monkeys

代表作品 SELECTED WORKS

《機甲記事錄》（2010）
《七層譚》（2016）
《漂流紀》（2021）

李國威的個人作品不多，但都深刻地印在我的腦海，透過的是作品中所散發的視覺魅力。

動畫的視效固然重要，但並不表示可輕視內容，這兩者的平衡其實頗難掌握，李國威卻做到了。《七層譚》是我的至愛，每次翻看都帶來感動，那是在香港土生土長的人獨有的生活體驗，在作品中透過視像表露無遺。

《漂流紀》是另一回事、同樣以影像先行，要說的話更多更深遠，可能現在的版本讓人覺得意猶未盡，但我已十分滿足。

希望有機會再用眼睛和耳朵去見證他的故事。

盧　先談一些基本的事情，好像沒怎麼聽你提過，你是什麼時候開始學動畫的？

李　會考之後，我在青衣 IVE 讀了一年設計，但發現不適合我，而且我那時候很懶，被學校趕了出來。後來，觀塘 IVE 有一科 digital media，修讀和動畫有關的東西，它隸屬印刷系，分三個主修，包括印刷、網頁設計和動畫。當時的我其實很迷失，本來以為自己會做設計，沒想到讀不成，又不清楚未來路向。然後，我在課程中發現原來可以做動畫，又有一些 3D 的訓練令我產生了興趣，於是就讀了兩年。畢業後的一年，我幫一間公司做了《小海白》的連載動畫，就是那隻粉紅色的小海豚。

盧　我也好像看過，作品是用什麼形式播的？

李　我也不太清楚。地鐵站內好像有些熒幕，就在熒幕上播放；不記得 Roadshow 有沒有，但後來在 YouTube 有播放過一陣子。因為老闆想做一些動畫，後來也嘗試了很多東西，例如 Flash。當時，Flash 也不是用來製作什麼很認真的動畫，我們做了 10 集還是 20 集，也找了一些同屆的 IVE 同學幫忙，大概一個月交兩集。這是我第一次嘗試動畫製作。

後來有三年我去了 APA（香港演藝學院）讀書，讀完之後做一些影片剪接、motion grapic 的工作，一直沒想過回歸動畫行業。直到 2010 年迎來了一個機會，就是香港電台的外判計劃「8 花齊放」。我當時打工的老闆，本來就會投一些港台的外判節目來做，那一年他說不想投劇集，叫我嘗試寫個劇本做動畫，於是我就做了第一個自己的作品，叫《機甲記事錄》。當中有一些元素是用我工作時需要的技巧做的，例如拍攝、後期合成等等。其實當時不覺得自己有能力做動畫，只不過手上有一些技巧可用，就嘗試一下。這個動畫，我是導演

兼原創故事，監製則是港台和我的舊老闆。我很少說這段歷史，因為太久遠了。

　　盧　你在「8 花齊放」最終做了多少部動畫？

　　李　只有一部。有趣的是，《機甲記事錄》本來只打算做 11 分鐘的，最後成品卻變成了 22 分鐘。因為我一邊做，一邊仍在修改劇本的 storyboard，後來做到大半，劇本才修好，在內容上增加了很多，而有部分是用實景拍攝的。港台方面了解情況後就說，既然做了就不要浪費，而且我們也覺得整個製作會超出預算，所以最終向港台建議多要了一節，即是增加十分鐘的製作費。如何談得成的我也不知道，是舊老闆幫我處理的，總之我們因此改了劇本，整個作品變成了 22 分鐘。

　　盧　製作也要用一年，對吧？

　　李　對，做了一年。前大半年也是做一些測試和 modeling，但後來進度是快的，因為場景已經不會改了，已經拍好一部分，我印象中做動畫的時間大概是四個月左右。

　　盧　做完這個項目，你有什麼體驗？

　　李　我對「做動畫」這件事情其實很掙扎，當時香港也沒有什麼大規模的動畫公司，就只有 Imagi。

　　盧　2010 年的時候，Imagi 也快倒閉了。

　　李　沒有人想過 Imagi 會倒閉，大家都認為它在上升期，真是很突然。當時我也不覺得自己是個動畫師，沒有信心，也沒有想像過自己會進入動畫公司。所以我很迷茫，平日我的工作都是一些 motion grapic 和剪接，做出來的動畫自己也不覺得很好看，這一年我是不是在白白浪費時間呢？剛畢業四五年，是個人事業發展的黃金時機，別人都在剪接電影，而我又在做什麼呢？但沒想到別人看了這個作品，會覺得我是一個會做動畫的人，或者一個習慣做後期的人，例如把一

些 still image 變成動畫。知名度提升後，就會有人找我。例如江記是怎麼認識我的？其實也是透過藝術中心問人，因為這樣我才會聯合江記，協助他製作第一個動畫作品《哈爾移動肥佬》。

盧　做《機甲記事錄》的時候你仍然在打工？

李　對，兩邊是同時進行的，但動畫做完後半年，我就出來自己接 freelance 了。

盧　那時候成立「九猴」了嗎？

李　沒有，當時仍然很迷茫，覺得做動畫只是暫時的。做完《機甲記事錄》後跟公司到上海做世博，那段時間很辛苦，後來就裸辭了。我只是想休息，熬了半年，沒有太多工作，後來漸漸接到一點，我就想，不如做 freelance 吧。和江記合作《哈爾移動肥佬》的時候仍未有「九猴」，我好像是以 freelance 的形式參與。大概是快做完的時候吧，江記說想找一個地方，就是灣仔的動漫基地，問我想不想一起分租，我當下就覺得不錯，因為分租後的租金很便宜；我當時也是自己搬出來住劏房，覺得很浪費，不如把錢用來租工作室，自己搬回家住。反正要搬，不如自己開個公司，起碼有個 BR（商業登記），而且《哈爾移動肥佬》之後，我也期望未來可以做一些與動畫相關的事。

當時也想請人，但市場上沒有動畫師，也未有公開大學的課程，「動畫師」都是一些後來經過訓練、鑽研出來的人，就像我和阿曦（崔嘉曦）。之後跌跌撞撞，和 Penguin Lab 有一些動畫的合作，一直做了《Pandaman》、《松節油之味》、《亡命 Van 與雪糕車》。做《亡命 Van》的時候本來打算問阿曦有沒有興趣加入，但始終覺得隔了一道牆，彼此不是很熟稔，怕打擾對方，所以就沒有邀請他。但他一直知道我們在做一個小巴賽車的故事，後來作品完成了，我們請阿曦來看，他就說：「啤，原來你們要這些，早知道我就來幫忙了。」所以

我們就邀請他一起做下一個作品。時間剛好是我們跟動漫基地的合約完了，又要搬工作室，我們三個單位就一起搬去了牛頭角。他們說我們三個是「新動漫基地」，哈哈。然後就開始了《離騷幻覺》，大概的歷史就是這樣。

盧　你和江記也合作了一段很長的時間。他主要的幾套動畫，從《哈爾移動肥佬》開始你都有參與，證明你們有基本的默契。你在他的作品中通常是負責哪一個部分？還是每次崗位都不一樣呢？

李　整體上，直至《離騷》之前都沒有什麼不同，就是幫他思考如何製作出來，例如《松節油之味》和《亡命 Van》，他有些東西想嘗試，我就會在製作上定一些方向，要怎麼做，需要找什麼人，就是這樣合作的。到了《離騷》也基本如此，多了阿曦幫忙，我會更多在創作上給予意見，從開始談大綱和畫 storyboard 也是如此。我在《離騷》的職位是 production manager，每天坐在公司追進度，例如 in-betweener、director、art designer、背景等等。所以到了《離騷》我比較少親自畫畫，主要是做管理的工作；後來也有畫的，但真的很少，一般只是要「救急扶危」的時候。

盧　你是看什麼動畫長大的？

李　相對而言，我看漫畫比較多，因為我對動畫的耐性是很低的。例如《男兒當入樽》、《龍珠》，我對改編的動畫版都沒有耐性，反而漫畫可以感染我，我可以感到書中情節的節奏和迫力。因此到最近的《鬼滅之刃》或是《進擊的巨人》，我個人也比較偏向看漫畫版。比起動畫的語言，我個人比較傾向漫畫的溝通方式，不知道為什麼。

盧　雖然漫畫和動畫有點相似，但兩者始終是不同的。漫畫最特別之處，是提供了一種由圖像與文字相結合的節奏，而這個節奏勝在可以由讀者自己控制，這就是漫畫與動畫最大的分別。

李　如果你是想問我創作動畫的養份從何而來，我會覺得是漫畫和電影比較多。

盧　我也感覺得到。漫畫的確可以提供很多動畫的知識，甚至很多電影導演也說，他們從漫畫中學到不少電影分鏡與剪接的技巧。雖然漫畫不會動，但讀者可以自己想像出動態，所以兩者也存在一定關係。

李　我也同意。例如有一本書叫《漫畫原來要這樣看》，當中就有一些題材是和剪接、電影共通的，例如符號學。當然這在所有視覺藝術中都共通，但有一點關係很密切的，是書中提到畫面與畫面以外的空間，這是一件令我很沉迷的事情。動畫和電影對觀眾來說，是一種很具象的接收方式，當中沒有什麼空間，但漫畫擁有的空間很大，而且它的表達技巧很精煉。你試想，畫是不會動的，為什麼可以表達出一個人的動作，是在拋還是接？又或者兩個人的動作、兩刀相遇時的動作，全都是很厲害的技巧。另外就是想像的空間，你看古谷實的漫畫，他的剪接用 Montage（蒙太奇）就很好看，在訴說心聲的時候，畫面剪到一個不知什麼地方，服飾也是會變的。因此這個空間給了我很大的娛樂，相比起動畫。動畫是有很多視覺的衝擊，但對我而言好像沒有太多參與的空間。不好意思離題了。

盧　不會，我覺得這個看法是很好的。你剛才舉的例子都以日本漫畫為主，你有看其他地方的漫畫嗎？例如歐美、本地。

李　那的確是以日本漫畫為主，小時候很多同學也是這樣，我們會租一套漫畫，一個週末就看完，真的會看到頭痛。當時沒有遊戲機，我們的娛樂就是看漫畫，什麼都會看。從 IVE 到大學時期，因為受到電影的影響，我會偏向選擇一些比較藝術的漫畫，例如接觸到松本大洋，還有淺野一二〇的《晚安，布布》。當時我很喜歡看一些相對冷門的作品，發現原來漫畫也可以是這樣的。港漫方面，只是看了

幾套出名的作品，我是從馮志明的《霸刀》開始看的，因為有朋友在看。看完這個就追《風雲》，主要是為了劇情，非常吸引我！《風雲》會令你覺得峰迴路轉，忠可以變奸；奸又可以變忠。這些我是中學時期會看的書，除此之外……也說不上來，但主要是日本的居多。

盧　有很多漫畫作品其實也值得去看，而且有些你真的可以從中學習。

李　這樣說吧，江記他們受科幻和《阿基拉》的影響，但小時候《阿基拉》上映，我家人是不讓我看的。所以我真的比較遲接觸這些作品，中學時看的也是很流行的東西，例如《叮噹》、《亂馬 1/2》等等。其實我童年是沒有看過《高達》的，加上那時又要上教會，很少時間看。反而是讀大學以後才重新追，連《高達》也是因為和江記共用工作室，看到他的模型，覺得好像很有趣，就開始玩高達，然後追了《ORIGIN》那套，才發現原來自己錯過了一些很厲害的東西。

盧　說一下你自己的作品《七層譚》，這是你為了參加 ASP 而做的動畫，還是你本來就想說一個這樣的故事？

李　《七層譚》是有點因為 ASP 而做的成份。為什麼呢？其實做《機甲記事錄》的時候我得到了很多支援，我不覺得自己可以一個人完成一套動畫。之後幾年我習慣了和江記搭檔，一起做了幾套動畫，忘了做完哪一套以後，當時他沒有計劃，我出現了一個空窗期，羅 Sir（羅文樂）建議不如嘗試一下 ASP，那次他幫我做監製，我心想好吧，就試試看，或者會有新的可能性。所以《七層譚》是因為有 ASP 才決定做的，製作時我也相對保守一點，用自己熟悉的做法。當時太太幫我聯繫到 Billy（利國林），他是電影美指，幫我做了個背景；阿曦也有幫忙拍攝。回想起來，雖然過程很混亂，但身邊有很多人看到我混亂，就來幫忙，令事情變得順利。

　　製作期間，其實我不太安樂。首先，我個人認為《七層譚》不是很稱得上動畫，因為它有很多 CG 合成的東西。Ifva 的頒獎是順著銅獎、銀獎次序公佈的，所以當下我覺得自己應該落空了，誰知道竟然拿了金獎。這對我而言是一個很大的鼓勵，先不要煩惱自己做得好不好，即使自己覺得不好，但可能有其他人看得到它的價值；如果真的不好，就下次再做好一點，值得保留的則保留——這也是我最新做《漂流紀》時進度緩慢的主因，因為當中有很多覺得不完善的地方，想做好一點，尤其是經歷了《離騷》和《七層譚》，覺得要求不可以停留在以前的水平。很坦白說，無論《機甲記事錄》也好，《七層譚》也好，真的有點「撞板撞出來」的感覺，有很多人在旁邊照顧，我才「死唔去」。今次做《漂流紀》，我可以掌握的地方確實更多了，因此

↑ 《七層譚》

內心也會覺得，可以完善之處也很多。

　　盧　《漂流紀》還有什麼可以改善的空間？

　　李　有的。《七層譚》和《漂流紀》，我能夠在限制之中嘗試到我想嘗試的東西，這兩次實驗我覺得是成功的。但這次我覺得在一些氣氛上，從最開始的目標到現在的模樣，它還未達到我的要求，仍有更好的空間，故事未能完全說中我內心想說的東西。我覺得是早了開始做這個作品，有太多東西未決定好，我應該先由一些 still image 發展，或者說由漫畫開始。由漫畫開始，再變成一個成熟一點的模樣，然後再變成動畫，這樣會比較好。現在我有很多東西需要提早去處理，看看如何把過程做好一點。

　　盧　要比較兩部作品是困難的，《七層譚》的主題相對來說簡單一點，而且很容易和觀眾溝通。

　　李　坦白說，做《七層譚》的時候，因為我只是想完成一件事，所以內容上有很多地方我是可以妥協的，但這次我就希望準確一點。我是否不知不覺中給了自己一個很大的挑戰呢？我也不知道，也許是做過《離騷》，令我覺得自己參與了一個很大的製作。但其實我自己的特色是什麼呢，我好像看漏了。

　　盧　這是一定會發生的。我覺得《離騷》是另一種作品，無論畫面風格、動作設計、敘事手法、角色，都是另一回事。《七層譚》和《漂流紀》則很明顯是你的作品，但相隔了一段時間，你也有不同的經歷。你剛才說你受到日本漫畫的影響，而這也反映在你的作品之中；你不是依賴傳統的說故事技巧，而是用一些活動影像來表達，相對來說難度是提升了，整個作品的文字應用、對白的取捨，甚至動作的設計，很多東西也需要想清楚。若時間不足或是仍未想通，必然會影響作品的質素。

↑ 《七層譚》製作風景

　　李　對，這次做《漂流紀》其實是很個人的經歷，以前所謂「想不通」，其實是不知道自己想做一個什麼樣的作品，是要一個很商業、很普通、容易明白的東西？還是想用一些你真正相信的方式去做？你也提過「格式」或「來源」的問題，其實我在做《漂流紀》的時候，想它的構圖、顏色、設計，其實它的概念比較像一冊繪本，一個畫面上有很多事情發生，或是不動的時候也很有戲（drama），即使我在派工作給同事的時候也是這樣說明的。這種做法也說不上與電影相似。

　　盧　對，要以另一種方向想，一來香港沒有太多創作者用這種形式，所以吸引人想看。事實上我也希望作品可以更多元化。

李　但很奇怪的是，這也不是我的意圖，為何會變成這樣？（笑）

盧　不奇怪，創作是一件很個人的事，不同創作人就有不同的創作方式。以你為例，同一套日本作品，為什麼你更偏向漫畫版而非動畫版，道理同出一轍。動畫有無數的表達方式，如果妥善運用，每一種方式也可以是很厲害的表現，這是動畫最難得、有趣之處。我也承認日本動畫是很出色的，但我不希望香港的創作人做一些類似的作品，不然就沒有意思了。

李　當然，就算和日本相比也要分兩個層面，分別是創作層面與製作層面。製作層面上，我們是可以跟隨的，例如參考管道或市場定位，如何在商業層面上推銷自己的作品。但創作層面上，我就覺得沒必要跟隨日本，可能你花很大力氣學了一些東西，卻沒有競爭力，倒不如嘗試做自己的創作。例如木田東，無論 IP 和製作，他的模式其實也很適合香港。當然你憑著熱誠，做什麼也可以，既然你真的喜歡，當然也有它的價值。例如《鬼滅之刃》或《我的英雄學院》，那動態是一個很新的嘗試，你當成自己的興趣當然是沒關係的，但如果問香港需要什麼、應該走怎樣的路就⋯⋯

製作層面上，你只要技術純熟就行了，甚至如果你有錢，還可以到外地請人做。但我覺得現在香港已經足夠多執行的人，反而是 IP 比較少。早年是很多的，當時很多漫畫家都有故事、有已經發展好的角色，但就是沒有香港的製作公司願意做。我不是只論長篇故事，例如「草日」也是一個很成熟的 IP，卻沒有人幫他製作動畫，雖然現在有江記幫他做。我的意思是，情況現在逆轉了，製作的人多了，創作的人就少了。

又例如編劇，ASP 常常想邀請一些電影編劇，但事實上電影和動畫的編劇是不同的，當中需要一層翻譯才可以順利合作，不可以很理

↑ 《七層譚》

想地認為，電影是這樣做的，所以我們也可以這樣做，用製作電影的人來做動畫；不是不可行，但需要點工夫，把電影的製作模式演變成動畫的。我也說過，從《機甲記事錄》到現在的十年間，前五年我找製作的人是一件很難的事；反之，現在你找創作的人就比較不容易。或者這麼說，創作人也未必很清楚如何運行一個製作，所以我也和阿曦聊過，現在的階段，對一些在讀動畫的學生來說，會不會應該從監製的方向想呢？這其實是需要的，比推廣更有需要的。

盧　我們一直在討論這方面的問題，香港很缺乏監製，但現時市場上沒有那麼多製作，所以就有人覺得不需要那麼多監製。

李　我覺得要由教育做起。我也明白，每個人進學校讀動畫的時候都是想做導演的，但在過程中摸索一下自己，也許有些人的個性是比較喜歡做整合的，那麼可以挑選那些同學出來培訓。

盧　對，而且要趁早，畢竟這是一門專業，需要時間去訓練、學習，其實一直也有這個需求。例如台灣十年前也面對這個問題，他們很早就在一些動畫或電影課程中讓學員們知道監製的重要性，如果學生真的有意當監製，他們會提供相關培訓。另一方面，業界也做出了一些努力。台灣也是一個電影業比動畫業更蓬勃的地方，他們會把一些資深又有意發展動畫的電影製作人調到動畫圈當監製。成效是不錯的，近年來台灣也多了長片；先不說作品的質素，投資人的確是增加了。作品多了，代表社會上有一群有力的監製，令很多作品得以成事，這是很值得仿效的。

李　而且我覺得大部分人都有一個誤解，認為做監製或製片就等同沒有機會畫畫，就不像是一個創作人，但其實不然。

盧　對，很多人都覺得監製是一份行政工作，只是留意預算之類，但真的不是。

李　做監製，你首先要知道動畫製作的流程是什麼、如何運作，其次你本身也要具備藝術天賦，這樣才會知道一個作品值不值錢，或者某個人有沒有騙我們錢；又或者某個人的能力雖然稍遜，但尚可接受，又能節省經費。其實是需要做這些考慮。

盧　要給大家灌輸正確的觀念，做動畫監製其實是要求很高的。

李　不過你說得對，如果連業界也對「動畫監製」沒有正確認識，學生畢業後就找不到工作。萬事起頭難，例如動畫本身，在各院校開辦學系之前，又或是 ASP 成立之前，也沒有這個行業。你想想看 ASP 的歷史，努力到現在才算有點眉目，有一些出名的動畫師可以訪問，背後你們投放了多少時間？香港動畫市場不是很大，ifva 辦「48 小時動畫短片製作挑戰賽」也沒有很多人關注，但這才第一屆呀，我已經覺得很成功了。發展是不容易的，唉，慢慢來吧，已經比我們做《哈爾移動肥佬》的時代好，現在起碼有一些名字，你知道怎麼找人，不足夠也可以補，對吧。

盧　的確看到有些進步，也是一件開心的事。

李　當然仍然有不足的地方，但不需要那麼灰心。

盧　絕對同意。香港動畫的市道受很多方面影響，例如全球大氣候、香港經濟等問題，但動畫的吸引力在於，只要你運用得宜，它其實有很大的可能性，也很有彈性。有人說製作動畫需要很多人手，但其他創作何嘗不是如此？問題是你怎樣看待和計算，但因為動畫有如此高彈性，我覺得很適合香港發展。

李　忘了是哪一位新晉導演，他說其實創作不難，難的是如何靠創作為生，我很同意。以我為例，為什麼我第一個作品選擇做動畫，就是因為一切豐儉由人。我會多少就做多少，就算沒有高超的技術，簡單地動一下，也能說一個故事。我們那個年代出來做創作，做動畫

是最好的，因為沒有太多包袱，也沒有人批判你，你不會覺得自己做得很差。現在業界多了一群有實力的人，包袱可能就增加了，但其實也不需要顧慮，做了再說。別人的事是別人的事。

盧　對，重要的是繼續下去。你的「九猴工作室」有沒有請員工？

李　現在沒有，因為上年生意很差。但是有一兩個長期合作的人，就當他們是搭檔了，他們很值得信賴，彼此是很有默契的同伴。如果你問九猴未來的動態，始終經歷過上年的情況，我覺得它不會變成一間很大型、很有規模的公司。我也未想好實際做法，但我覺得未來方向應該要做 IP。所以說《漂流紀》的發展次序本來也應該如此，先由靜畫、漫畫開始，拋出市場，看看能建立什麼，得到一些意見，然後才去做動畫。

如果每次都做獨立的作品，其實沒有什麼需要煩惱的，只有你有空就可以，也不用等有錢才開始做。每個週末你躲起來畫點什麼，雖然要多花點時間，但過兩三年，無論如何也能完成一條五六分鐘的作品。但以「九猴」或我的能力，好像更應該嘗試做一些有創意的東西，而不是製作。

盧　你說《漂流紀》忽略了漫畫的過程。如果把它重做呢？有可能嗎？

李　會，會做的。先不要太輕易放棄，回頭看看可以做些什麼。

盧　做 IP 也是創作，你有很多想表達的故事嗎？

李　很多道理想說，但會很冗長，很多想法。故事是有幾個的，就像《漂流紀》，有幾個關於香港的故事想說，一些香港人會有反應的故事，方向上相對是完整的，我只是怕會太冗長和無聊。你問我故事多不多，如果定義是製作速度趕不上想故事的速度，那麼又要等機會，又要做動畫，我想我直到 60 歲也寫不完。但實際上不多，就

↑ 《漂流紀》

四五個故事想說。

盧　可以先用一些簡單的方式去記錄，例如文字、漫畫、繪本等，不需要花這麼多時間製作，也算是一種方向。

李　另一個方向應該是在 Instagram 出。

盧　對，定期發佈，集腋成裘也是一個方向。記得《漂流紀》講鑽石山，我就期望接下來是彩虹、牛頭角。香港本身就有很多故事，你的道理其實都是由一些故事組成的，就看你如何包裝。我覺得你視覺上的處理是很到家的，圖像、顏色的運用都很有個性，問題是如何把它們結合你的故事、道理去表現。我覺得方向是正確的，可以繼續做，問題是你要投入多少時間。

↑ 《漂流紀》

李國威

↑ 《漂流紀》

279 李國威

李　而且要定好這是一個商業性的，還是個人的作品。

盧　對，兩者之間的取捨和平衡都很重要。

李　最好當然是個人作品，這樣會比較開心。一涉及商業，就會變得很不開心。

盧　要看看如何達到平衡點。你還有 ASP 的機會，不要浪費。

李　要一點勇氣。我需要一點時間，停一停，先自我整理一下，也需要有同事的鼓勵。

盧　現在也不錯呀，你們三間公司也算合得來，起碼不是一個人的想法。

李　是，但三間公司，始終和同事有差別。

盧　那是當然的，但你們可以合作那麼久，仍然很難得。《離騷》固然在發展，希望你的九猴也是如此，阿曦也有自己的 IP 和想法，加起來就會出現很多新東西。這本書訪問了十幾個單位，大家有各自的發展路向，所以我是挺樂觀的。香港受到很多主觀條件的限制，不會說可以短時間內「發圍」，而近十年有這麼明顯的發展，已經是一件很值得開心的事情。這本書也是希望可以在這個時刻做一個記錄。

李　對，辛苦了。

為什麼我第一個作品選擇做動畫，就是因為一切豐儉由人。我會多少就做多少，就算沒有高超的技術，簡單地動一下，也能說一個故事。

STELLA SO

遊走於插畫與動畫之間

相關資訊 INFORMATION

 蘇敏怡（Stella So）

 www.stellaso.com

IG | stellasoart

FB | Stella, so man yee

代表作品 SELECTED WORKS

《好鬼棧》（2002）
《龍門大電車》（2006）
《不老少女》（2021）

從動畫開始，踏足插畫界，近年又回歸動畫的舞台，Stella 是香港罕見橫跨兩個界別的創作人之一。她的畢業作《好鬼棧》已經是 20 年前的作品了，最近重看仍然可觀，而且早已奠定了她往後的創作路向，就是利用不同的藝術媒體，去留住香港一些美好的事物。從灣仔舊區到盂蘭勝會，在 Stella 獨特的筆觸及色彩表現之下一一呈現，深深刻印在讀者和觀眾心中。

我最喜愛她的動畫作品是《i-city》中的《龍門大電車》，不單只因為我有份參與製作，而且這短短的片子本身就是 Stella 對香港印象的投射，充滿魔幻色彩的表現手法，既有趣亦同時帶來感動。

出版了好幾本出色的漫畫及插畫作品之後，最近在 ASP 的推動下，Stella 又再回歸動畫創作，將她筆下的《老少女》動畫化，這次更不是單打獨鬥，而是有小小的團隊，帶來了一種新的觀感，相信她的動畫創作還會繼續下去。

盧 = 盧子英　蘇 = 蘇敏怡 →

盧　你一直都在畫畫。是從小就喜歡？有沒有其他特別的嗜好？

蘇　我從小就喜歡畫畫，應該由兩三歲開始。另外也喜歡看動畫，特別是《IQ博士》，會在A4紙上畫它的角色。

盧　你在學校的美術堂有沒有特別的表現？

蘇　我記得在幼稚園中班時，老師已跟我媽媽說，我很有天份。我很清楚記得這句話，但我已忘記他有沒有給媽媽什麼具體建議了。我家並不富有，所以沒有特意送我到美術學院，而是讓我自由發揮，我能否學到畫就是我的造化了。

我爸爸也是老師，小學時，他沒收了學生的兩本漫畫帶回來，其中一本好像是第11期的《六三四之劍》，我很開心地把它據為己有，和我哥爭著看。我哥不喜歡看，但我很喜歡，它造就了我之後的畫，因為我原來喜歡男性化的東西。我不止喜歡看女性漫畫，只要是漂亮的也會看。

中學時，我幸運地入讀觀塘官立中學，學校有一位老師叫林太，是我的恩師。當時的校長很開放，給林太很大的發揮空間，學校很有藝術氣氛，周圍貼滿了畫，全是學生的畫。林太的素描底子很好，也善於水彩、陶瓷、書法等等，是很傳統的一種。可能她本身跟隨了一位好老師，所以她對我們也是循循善誘，雖然不是每個人都成材，但我們是當時首屆一指的藝術學校，和體藝同一水平，是全港水準最高的一批。學生們有大量的藝術作品，每年都參展和得獎，例如花卉繪畫比賽、封面設計比賽之類，都是教育署主辦的，獎品是辰衝書局的150元禮券，我也得過獎。

我是看漫畫長大的，所以創作內容也充滿了這種味道。我也知道這種味道比較幼稚 —— 好聽是有趣、生動，難聽就是幼稚。這些我都知道的。直至我要選科時，這變成了一個問題。

我是比較幸運的，可以決定讀什麼科目。我認識一位品學兼優的同學，家長不准他選美術，後來這位同學攻讀建築，輾轉又走回美術的方向。當時要會考，老師希望我們不要太花時間在 painting 和構思主題上，要求我們畫一些很快完成的東西，例如人物速寫、figure drawing、海報設計等，figure drawing 和海報設計都要在三小時內完成，我的速寫和繪畫速度就是這樣訓練出來的。我繪畫有一定的底子，又遇上合適的老師，不同事情配合起來，令我可以畫得更快、更好。

　　我會考的美術成績不錯，但之後要讀什麼呢，所有人都問我這個問題。有些老師知道我喜歡畫畫，也問我這個問題，但我只會答不知道，不知道啊。我不知道自己應該讀 fine art 還是 design，不知道自己想做什麼，教書更加不會考慮，因為我爸爸是教師，他曾說教書是半天上班，其餘時間就可以做自己喜歡的事，例如打麻將，但現實不是這回事，而且，我很怕說話，很怕教人，因為覺得自己不夠能力去教。現在又是另一回事了，當時初出茅廬是很害怕的。

　　到 A Level 時，沒有美術科選修，林太亦已離開了，我懷疑自己有讀寫障礙，會把「老師」寫成「老鼠」，中文科最終不及格，不能投考中文大學。因為當時理工仍是舊制，按會考成績收生，讀兩年文憑後，再讀三年的學位課程，所以就這樣入讀了理工。

　　盧　入讀理工大學五年有何得益？

　　蘇　我去理工面試時，帶了中學時的 figure drawing，海報就沒有帶去。因為我覺得海報做得不夠好，漫畫味濃，展示出來會不夠成熟，但 figure drawing 沒有成熟與否，只有畫得好不好，觀察能力好不好。另外帶了一些類似 package design 的東西去，我把生活中遇到的事情變為一本書，製成品很大盒，要抬去的。後來終於獲得取錄。

　　盧　當時的理工難入嗎？

蘇　難，因為有很多人選讀理工的設計學位課程。文憑課程可以學到很多，因為文憑課程是預設學生沒有底子的，都是從頭開始教，真的會令學生對設計產生興趣，但老師的水平參差，有些很差，有些很好。

學位課程就是另一個關口，因為很難入讀，可能是幾千人競爭一百個學額。當時開始了新制收生，只要成績夠好，之前不用讀過美術科也可以讀設計，因為整個制度不同了，所以我們碰到有些同學是不懂畫畫的；而我們由文憑升讀學位課程時，有很多同學被篩走了，我會覺得很可惜。

我後來才發現，繪畫在大學課程中不是重點，我以為會畫畫才讀設計是理所當然的，原來不是，因為多數人都不是畫畫的，有些是攝影、手工藝、造衣服等，都跟手藝和美感有關，但不一定要畫畫。再後來發現，自己的繪畫才能並不是所有人都有，很獨特。

盧　那麼三年間愉快嗎？

蘇　我的三年大學生活是不開心的，因為不斷在「打仗」。老師會讓我們抽籤做 project，例如商場設計等，但題目設計不真實，我不感興趣。課程又會請 4A（香港廣告商會）的從業員擔任兼職講師，但內容毫無新意，很沒趣。就這樣過了三年，你現在要我回想當時學到了什麼，其實沒有。

但文憑課程時可以畫 sketch book，因為是用來交功課的，大家都很落力畫，我也儲了一大批。到學位課程時不用再畫了，荒廢了一大段時間，後來我才重新畫。Sketch book 對繪畫是有幫助的，很多事要不斷做才會有新意念出來。

盧　何時開始接觸動畫？

蘇　動畫是我在學校的 final year project，因為改制，要從一年縮

短至三個月內完成。當時有很多同學因為沒有題材而苦惱,他們其實很懂得表達,從題目尋找可以發揮的材料。但沒有題材時,他們就不知所措。

突然間沒有老師幫助,非常徬徨,我心想如何是好?當時開始出現數碼相機,但不是很多人會用,於是我向學校借了相機拍攝,拍自己喜歡的事物,怎料拍出來的全是舊樓。當時約是 2000 年,現在很多地方已經清拆,例如灣仔駱克道的舊樓。我小學前住在灣仔,印象中灣仔有很多有趣的事物,例如從小學至初中,每逢到灣仔探望祖母和上教會時,就會到那裡一家叫「認真棧」的餐廳吃飯。到我做 FYP,要找回我喜歡的事物時,我就會開始回憶這些故事。我又找到很多不同的舊樓,例如以前太原街那一帶,現時全都裝修了;另外也會到藍屋、皇后大道中的舊樓,現時全都改裝,都是文化項目,好像進入了另一個空間⋯⋯

盧　你是為了做 final year project 才開始去灣仔拍舊樓,發現了舊區的特色,然後再回想起童年的回憶,所有元素組合成為你的作品《好鬼棧》?

蘇　是靈感的來源。

盧　你一早就決定了 final year project 要用動畫來做?

蘇　當時也在構想中,我的老師看見我拍了很多照片和畫了很多 sketch,建議我做一本書。我後來才發覺他的建議是好的,但當時我倔強,因為剛入學時看見小克師兄做的動畫,感到驚為天人,原來動畫可以代表自己,十分不可思議。直到我做 final year project 時,就想為什麼不做動畫呢?腦海中已經有了「動畫」兩個字。

起初我以為很容易,在三個月內學會,再用 3D 動畫做就可以。我第一個月用來做資料搜集、拍照,我畫了很多舊區的 sketch,畫得

很正經，後來才 freehand，視點已經扭曲了，但我反而覺得很有趣而且舒暢。第二個月則是構思，開始寫大綱，畫 storyboard，及學用 software。直至最後一個月，我才去黃金商場買電腦。

因為我喜歡畫背景，當時畫了很多平面的 sketch，打算將它們做成 3D，但事實上是不可能的。其實只要在背景上加些可以動的東西，就已經變成動畫了。當時我用的 software 現在已經消失了，是 Macromedia 的 Director，即是 Flash 的前身，但 Director 是用 JPG 或 PSD 逐格貼下去使其活動，這個方法不死板，也能夠保留很多手繪的東西。於是我就嘗試這一款，幸好很快就學懂，像 Photoshop 一樣很快「上手」。

盧　2000 年時，Poly 沒有老師教動畫嗎？

蘇　現在就有，但當時並不鼓勵學生繪製。

盧　但當時有 software，始終比較方便，完成度會很高，亦有很多選擇，只是需要學。那麼你終於決定以《好鬼棧》作為畢業功課？

蘇　是的，最困難的是配音，拖至最後一天才完成。想有很好的配樂很難，起碼要做一些你沒有做過的事，例如要鐵閘的關門聲、小鳥拍翅膀的聲音、上樓梯的聲音等，這些都是需要自己找的，後來就找了朋友一起。後來發現，當你需要做配樂時，耳朵的靈敏度會比平時高三度。當時我的朋友住旺角，因為他的電腦比較好，我們就一起在他家剪接，或者約幾個女同學一起，在那個單位用廚具配音。最後，我真的如老師所說那樣，將整個動畫畫下來，變成了一本書，不過那是後來的事了。

盧　那一屆還有沒有其他同學也是做動畫的呢？

蘇　沒有，即使有，也是很弱的。平時看起來很厲害，做 final project 就很弱。

↑《好鬼棧》

盧　我認識你，也是在你完成《好鬼棧》的時候。你拿這個作品參加 ifva，在那屆的參賽作品中，你的整體印象很好，單是畫面、美術方面已經很有特色，加上主題和動態等都很有水準，所以拿了金獎。那個年代參加 ifva 的動畫不多，除了學生作品，就只有少數獨立創作人。而 2000 年代的學生作品頗為尷尬，因為很多人都用電腦做，但當時的 3D 質素不高。你選擇用自己的 sketch 做主體，反而突出了自己，是一個好開始。畢業後你做了什麼？

　蘇　不就是在《Milk Magazine》打雜，有一位同屆同學介紹了那裡的老闆給我認識。

　盧　主要做美術相關的嗎？

　蘇　什麼都要做，不過和美術相關的比較多，例如公司需要插圖，我就順便幫忙；也做和網上相關的，但這樣會變得不專業，懂得寫點 htm，卻又不懂 script，其實應該找一個人專門做。公司為了挽留我，給了我 web design 的職位，但我主要是做雜誌的插圖，隨時有需要就畫。在那裡，我什麼都不是，不是 design 部門，也不是編輯部門，但沒人敢隨意調動我的職位，因為是老闆直接給我安排的工作。

　我在那裡做了兩年全職，當時是雜誌出版的黃金時期，忙得日夜顛倒。《Milk》有兩本書，book A 是賣廣告的，book B 是有關文化的。我的老闆就是我的師兄，他想做一些有意思、有理想的事，用 book A 賺來的錢支持 book B 做有趣的東西，於是工作內容上我們一起拍照、插圖、寫作等，非常成功。

　盧　《Milk》雜誌雖然比較遲創刊，但和其他雜誌有點不同。

　蘇　但當時我聽人說，他們很喜歡《Color》這本雜誌，即是用圖像說故事。

　我在一個什麼都要做的環境下工作，其實是有趣的，但很辛

苦，經常通宵加班，耗盡我的精神，於是就辭職了。加上 2003 年我父親突然去世，對我影響也很大，令我覺得更加需要離開。因為那種日夜顛倒的生活，我失去了自己，對以往喜歡的東西都失去了興趣。

盧　那你後來做什麼？

蘇　老闆給了兩個版面我自由創作。

盧　當時已經成為了專欄作家？你當自己的身份是什麼呢？漫畫家還是插畫家？還是工作沒有形式限制，總之只要畫畫就行？

蘇　他想我多畫一點，但我畫不了，太多，太辛苦了。最初第一期是畫四版的，後來就兩版兩版這樣。

盧　當時的題材主要是什麼？與香港相關？

蘇　自己決定的。起初是因為囍帖街要清拆，我感到很不舒服，不明白為什麼要將這麼好的文化遷走，那是一種毀滅，於是覺得要做一些事。剛好對方給了我幾個版面，我就開始畫，開始了這個方向。

盧　所以順理成章，風格是《好鬼棧》的延續，也是以九宮格紙、水彩表現為主，例如不重視透視、打斜的畫法、扭曲的視點等，很快摸索到方向和風格。過了 20 多年，現在當然有點變化，但變化不大。對創作者來說，這是好事，因為你很快就掌握到自己最拿手的表現方式。

蘇　但我不想要你說的那種方式，我寧願要經過很辛苦的過程才找到成功。我覺得自己現時人生的藍本可能是前世規劃好的，所以我需要在很辛苦的環境下，才能找到創作的靈感。

盧　為什麼？唯一的解釋是，你對現時的成果有所不滿。你有更高的目標？

蘇　是呀，我認為應該要有更高的目標。我不安於順風順水。

盧　換句話說，你覺得這十年多來，你都算生活得順風順水？

蘇　之前順風順水，但自從疫情出現後，到 2020 年左右，我就發現整個遊戲不同了。以前找我們工作的人，一下子全部偏向找一些有很多 follower 的創作者，在 IG、Facebook 上有名的人。以往我們畫畫的人不太喜歡玩那些東西，也不喜歡在網上連載，因為有很大限制。但忽然間，所有生意都跑去那邊了。

盧　我覺得這是必然的變化，而且可能是全球性的，因為網絡普及，新一代習慣由網絡平台接觸創作。加上疫情加速了網絡發展，現在開會、教學、看電影、聽音樂等，都在網上進行。當然，你堅持要有很多實體的東西，是無可厚非，因為兩者有很大的差別，例如投入程度和觀眾的反應。我覺得傳統的講座、展覽依然有發展空間，雖然不知道能夠維持多久，但至少現時還是有市場。說回你的動畫，《好鬼棧》之後，你很少做動畫了？

蘇　不是呀，還有《龍門大電車》。

盧　我是指你剛剛做完動畫那幾年，主要畫插畫，直到 2005 年的香港藝術中心這個 project 又找到你。

蘇　不過，在 2003 年，幫黃耀明做了個 MV。

盧　因為他看重你的《好鬼棧》，所以我覺得它真的很重要，實實際際有一個作品讓人看到，而且很明顯是你的風格。對方喜歡或者覺得適合，就一定要找你，因為選擇其他人就是其他風格。當然，當時你忙於插畫及做雜誌，不會花很多時間做動畫。我覺得《龍門大電車》對你來說駕輕就熟，不算很艱鉅。

蘇　這部作品「做到想死」，我覺得每一個動畫都是做到想死。你不認為嗎？

盧　因為你的動畫除了音樂，很多時候都是一個人完成，並不是隨時可以找到助手。我自己很喜歡《龍門大電車》，因為它很多方面

→ 黃耀明《下落不明》MV

比《好鬼棧》成熟很多。

　　蘇　我覺得《好鬼棧》簡直是有問題的作品。

　　盧　我能想像你當時面對的困難,例如動作、構思,不過它的題材與你其他作品一脈相承,也加入了很多你擅長的元素,包括電車、灣仔、舊香港、霓虹光管,風格也明顯很日本漫畫影響。我知道在《龍門大電車》後你有很多小 project,如藝術中心、7-11 等。陳奕迅的 CD《不想放手》你有沒有做動畫?還是只做了封套的插畫?

　　蘇　沒有做動畫,裡面也有插畫。

　　盧　由一個時候開始,你給人的印象變成了一個插畫家及漫畫家,因為你也出了很多書。「老少女」這個角色是什麼時候出現的?

龍門大酒樓

龍門大酒樓，數從開業以，地別和內部裝修改變不大。大門兩旁的巨龍，華燈的中國傳統，是酒樓的大招牌。只是當年好同時期龍門尚不少亡的，現，城市的繁多對店的酒樓了多如如此片小下如了暴天絕。但是與的3樓曾與到鐵料越的食物，以為最好的部，城酒樓單與自有著門所的客。地處城市之哪裡了與裡與之王天板，一生飛與為了別酒樓沒有一年點觸的民間，是最之又稀的飲與城鄉的龍門。

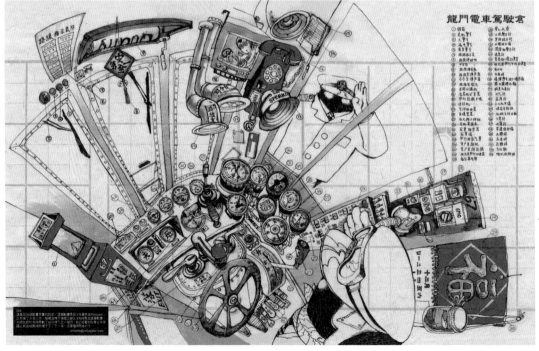

龍門電車駕駛倉

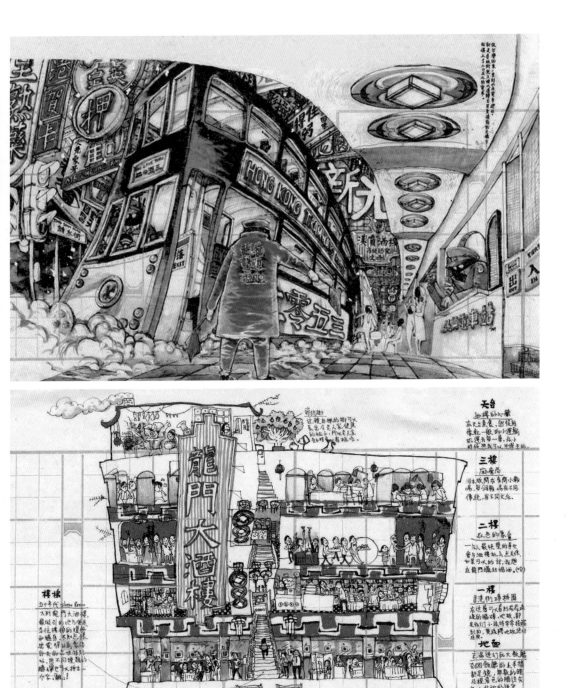

蘇　2007 年。

盧　最初也是一些連載作品？

蘇　是《明報》的連載。起初是《成報》的，當時好像是智海、江記等同代的人輪流連載，但後來沒有收入。再後來，《明報》想找人畫一些東西，每人幾期，內容是一些自己的生活。記得當時是 2003 年，身邊很多人還沒有買樓，只有我買了。現在我才發現自己原來很幸福，很早就買到樓。所以，我第一期就畫了我買樓的過程和心得，是關於「老少女的基地」，畫了五期。「老少女」這個名稱不是我起源的，當時好像是《壹週刊》還是哪家報刊訪問我，就寫了這樣的標題，還稱呼我為「港女」，我很不開心，後來就將「港女」化為「老少女」，因為不知道起什麼名字。初時《明報》編輯給我五期，我本來打算畫完後寫些東西就作結，結果對方希望我繼續畫下去。

盧　「老少女」到現時仍是你筆下的代表角色，延續了十幾年。你還將這個人物變成了 ASP 動畫的主角。

蘇　變成了自己的 icon。起初不是這樣的，但慢慢就變成了這樣。

盧　這是好事，作者與角色的融合也很重要，這樣更加能夠表現你的看法，你畫起來更得心應手。雖然在動畫界，你的作品不算多，但很有個人特色，所以值得記在此書內，尤其你隔了這麼久之後，再重回動畫創作。第八屆 ASP 動畫的水準很高，雖然你不是最高那幾個，但也是高分的，我也很喜歡這部作品。整體來說，你技巧已經掌握得很好，比起《龍門大電車》又進步了很多。

蘇　事實是因為現時創作用 software，方便很多了。

盧　動畫有很多面向，你的特色是有很多身份。你漫畫、插畫方面已經很純熟，在動畫上也有新意，不只是把畫面動起來，而是在安排和節奏上有自己的效果，讓作品整體「活起來」，有意思很多。

蘇　我覺得有很多東西，例如動作，也多了很多細緻。

盧　這些在漫畫裡面是無法體驗的，例如動作如何設計，是因人而異的。有些人的作品沒有節奏，沒有演技，很浪費。你的作品則明顯地有趣味、有節奏，好看很多。

蘇　其實我也想找機會做回動畫的，現在不做就永遠不會再做了。

盧　所以你看重 ASP 是好事。當然，不靠 ASP，要自己出錢、花時間也是做得到的，但不知道要多久，可能也會欠缺了動力。

蘇　始終要找一群目標對象，你做完一個作品隨便放上網，是不會有人看的，浪費心機。

盧　這些也是需要考慮的，雖然現在網絡很開放，有很多平台，但有人幫你，分別是很大的，就如 ASP 的贊助。我覺得你選這個方式來做你的新片，是正確的選擇，期待很快能夠看到第二部作品。這次準備時間不足，而且離上一部動畫相隔久遠，經過這次經驗，我相

信下次會更加可觀。目前來說,你最想做的是什麼?

　蘇　我想將之前沒有畫的全部畫出來。

　盧　例如什麼題材?

　蘇　已經拆走的那些東西,香港舊區的題材,我去過的那些地方。不止灣仔,我探險過的那些地方都很有趣。

　盧　全部你都拍了照片?可以用來做畫畫的參考?

　蘇　是啊,因為沒有地方連載,我就沒有動力了,所以那麼久都沒有出書。但到了現在,又有時間可以創作。我覺得等創作得差不多時,我就會退休,但我希望我的畫能夠越來越大張,就可以做展覽了。不只是漫畫,我還希望做畫家,而不是插畫家。

　盧　那也不是很難,現在沒有分得那麼細,可能只是紙張尺寸問題。

　蘇　我希望至少可以參加 Affordable Art Fair。

《不老少女》

STELLA SO

　盧　現在有很多平台的。

　蘇　我想將作品畫大張一點。以前因為在報章連載，要畫得快才畫 A3，但其實我想畫的東西很多，怎可能只用一張 A3 ？此外，我也喜歡玄學，希望能將自己學到的東西變成繪本，教育下一代，但我不懂。可能要有人合作，另一方面是自己要學，但我覺得自己沒什麼進步。

　盧　最重要是你保持創作，並享受創作過程。我見你經常畫，應該不會厭倦繪畫，畫畫是你的興趣。

　蘇　近來我是用 iPad Pro 畫，比較快。但很久沒有畫 sketch 了，現在我還未控制得到效果。我經常畫些複雜的畫，可以在 iPad Pro 用很多色塊代替線條，會仔細很多；而且能夠做到網點，有很多效果，可能性很大。但始終有些限制，用這些軟件創作導致大家風格類近。

我在 IG 看見很多厲害的人，覺得自己很渺小，就會想不再畫了。還有是很多自己想做的，原來很多人都做了，越看越洩氣，不過相信大家都是摸索中。

盧　不需要擔心，你有自己的題材及風格，累積了十幾年的根基已經很穩定。反而外面某些人的風格很相似，只是漂亮一點和不太漂亮的分別。

蘇　我的工作被人搶了，我知道畫香港的東西需要新人，我也明白的，所以要自己創作另一番東西。我經常覺得沒有人找自己畫畫，平時找我畫畫的人，都找了其他人畫，而自己也會發現其實對方的作品看起來很舒服，有另一種味道。知道自己有不足，更加意識到不能原地踏步。

原來動畫可以代表自己，十分不可思議。直到我做 final year project 時，就想為什麼不做動畫呢？腦海中已經有了「動畫」兩個字。

SIMAGE

香港動畫產業的代表

相關資訊 INFORMATION

Ⓒ 線美動畫媒體有限公司
（SIMAGE animation and media ltd）

Ⓜ 鄒榮肇（Matthew Chow）
鄭嘉俊（Miles Cheng）
管國成（Joe Kwun）

Ⓦ www.simage.hk

代表作品 SELECTED WORKS

《麥兜．我和我媽媽》（2014）
《麥兜．飯寶奇兵》（2016）
《大偵探福爾摩斯：逃獄大追捕》
（2019）

可能你會問，為甚麼 Simage 會出現於這本《香港動畫新人類》裡面？我可以告訴大家，在香港，具備如此規模的製作公司，且十多年來一直為香港動畫產業作出佳作示範的，恐怕除了 Simage 之外就無出其右。Simage 本身就好像香港動畫界的少林寺，在兩位主要負責人 Matthew 和 Miles 的領導之下，多年來為香港培育了不少年輕的動畫製作人，他們正正就是香港的動畫新人類。從以下訪談中，大家可理解到，小型動畫公司是最適合在香港生存的模式，而好像 Simage 如此規模的動畫公司已是絕無僅有，那就更加要珍惜了。

順帶一提，本書各受訪者常常提及的動畫支援計劃 ASP，正正就是由 Matthew 當年向政府提出的，為提升本地初創動畫公司製作經驗的支持方案，他對香港動畫業界的關心和支持，可以從 ASP 的成功中體現得到。

盧 = 盧子英　鄒 = 鄒榮肇 →

盧　首先想談一下 Simage 的歷史，你們是在 2005 年成立的，當時公司有多少人？除了你之外，還有沒有其他主導人物？

鄒　當時我還有另一位合作夥伴，不過現在已經沒合作了。剛開始的時候，我們很想做一套長篇的電視劇或電影，所以 2005 年成立公司時，首個項目便是做前導短片。我們還去了法國的 MIFA（安錫國際動畫影展），有公司看中了我們，可是沒有投資讓我們把動畫做成電影。始終那時我們只有數人，正常情況人家都不會給你錢，讓你做想做的作品。但那間公司問我們有沒有興趣做電視劇，所以我當時便接了第一個電視劇的工作，是法國的電視動畫片集。然後，我們在法國做了四個項目，四個都是電視劇集。

盧　這是挺好的發展，因為當時香港沒多少間動畫公司能接到外國電視劇的製作。我們談談歷史吧，2005 年，Imagi 已經成立，Centro [1] 也還在。

鄒　但 Centro 不是做動畫的。我想主要是 Imagi，還有一間叫 Agogo（安高動畫），和一間叫小海白。

盧　小海白也製作了很多作品。

鄒　是的。然後還有一間香港……不過那個應該算是深圳公司了，就是方塊動漫，一手籌辦的錢國棟也是香港人，作品不多。那時電視台也沒有購買這些公司做的動畫。

盧　那其實也形成了一些氣候。不過你不是讀動畫出身的，為何會選擇動畫這一行業？

鄒　我是讀商科的。會走這條路，是因為我喜歡看動畫和創作動畫吧。不過你也知道，初時我甚麼工作都做，包括遊戲、廣告製作。

盧　過去這段時間發生了很多事，市場的變化很厲害。但十多年的歷史，現在這一類在香港專做 character animation，或以製作動

1　先濤數碼企畫有限公司（Centro Digital Pictures Limited），1987 年成立，是一家數碼視覺特技公司。

畫為生的公司真的不多。因為 Imagi 已經沒了，而你剛才說的那些公司，有不少已經不在香港發展。當然近年也有新公司出現，他們也很有熱誠，跟當初的你一樣，想做長片、電視片，不過因為他們規模較小，很不容易。

　　鄒　通常小公司會單純一些。

　　盧　因為成本較低，沒那麼多考慮。但無可否認，他們對業界還是有一點影響力的。業界有些朋友也是從你的公司出身的，即便不是，他們也會留意到你們的成績，用作參考。我想知道，你們最初應該有自己的考慮吧，例如想做長片。但 2005 年，香港的動畫製作人其實不多。你們那時有甚麼想法？既然想做長片，要如何解決人手的問題？會外判嗎？

　　鄒　如果回到 2005 年，當時內地的動畫市場未成氣候。我們想發展動畫的原因是，動畫是一定有人願意看的，特別是關於自己本土文化的動畫，所以這個市場其實很大。我那時也想集中做一些帶有中國，或華人色彩的動畫，這是有一定市場的，而且現在看動畫的人越來越多。以前可能 30 多歲的人就不看動畫了，但觀眾的年齡層越來越高，市場也就越來越大。市場是有，卻沒作品，當時我就想花點時間去創作作品。當然，現實中有一些問題，香港的製作未必能進入內地的市場。我之後才有其他考慮。

　　盧　你對香港動畫界的發展有何想法？會不會覺得香港人才不足，或有甚麼優勢？

　　鄒　我覺得香港的創作是有優勢的，而且當時因為有 Imagi，每年都有新人加入，然後每年都培育出一些人才，畢竟他們專門製作電影和一些北美的工作，有一定程度的技術。所以當時香港的環境是比較好的，很容易找到相關的人才。後來 Imagi 倒閉，又是另一個故事了。

我們也會考慮成本問題，如果要做華人題材的作品，我們會想將生產線移至內地。一來是成本比較低，二來作品要在內地製作，才能在內地的電視台播映，所以會有這樣的考慮。

始終香港還是比較適合做創作、管理或技術研發，但如果是一些要大量生產的 production⋯⋯電影的話還好，若是電視劇，就需要很多人手了，所以不太適合香港。如果要進行這類製作，就一定要跟其他公司合作。

盧　那結果如何？有成功在內地進行合作或生產嗎？

鄒　我們有洽談過，但有的只做了一段時間，就出現問題。我們一直有跟內地談合作，我覺得在 2015 年之前是比較容易的，但近年的話，他們的動畫發展也趨向成熟，就未必會與香港的團隊合作。他們自己也有人才，每年推出超過十部動畫電影。他們一邊製作，一邊增加經驗，也未必需要與外來的團隊合作。

之前他們做的影片成本較低，然後慢慢累積票房，你也知道《哪吒之魔童降世》的成績有多厲害。所以他們都會投資做 production，並請日本、美國的人才過去做生產。香港自從沒有了 Imagi 後，很多人才都跑去內地發展了。

盧　那我們談回 Simage，其實你們也幫香港電台做了不少外判計劃的動畫，例如《奇廟單車遊》、《Life Goes On》，還有一個音樂的系列片。

鄒　其實也挺多的，一共有五套吧，加上《老香里》那套的話。一間公司如果長期做生產，就會失去創作力，所以一定要有自己的作品。只有開發出自己的品牌，才能發展出一個 IP。

盧　我訪問其他參加了港台外判計劃的公司，他們的出發點跟你一樣。很現實的是，一間公司如果一直做生產，就會減少創作的參與

度和技術的發揮，未必能展現公司真正的實力。基本上你們只能遵循客戶的要求，因此需要另外找機會，創作屬於自己公司的作品。而最好的機會就是參與這類外判計劃，有贊助、有創作自由度，而且題材的限制不大，可以發揮公司的實力。去 ASP 取得資助的公司，應該也是抱持這類似的想法。

鄒　ASP 更好，因為作品版權是屬於自己公司的。

盧　其實港台不好的地方，就是 IP 歸於港台，有很多限制，這對於某些公司來說也是一個問題，當然現在已經開放了。所以 ASP 的誕生便提供了一定的自由度，作品的版權和使用權都在公司一方，大家心裡會舒服很多。而且 ASP 的資助由最初 8 萬到現在分三個選項，共 50 多萬，是很難得的。回顧你公司的發展，我看到你們不斷爭取做長片的機會。公司的全盛時期，最多人是哪個階段呢？

鄒　應該是做電視劇的時候，最高峰應該有 26 人吧。另外，之後做《大偵探福爾摩斯》的時候，是以合約，by project 的形式去做。雖然人數多，但他們都不是 Simage 的正職員工。

盧　我們的印象是，香港的動畫發展一直以小型公司為主，因此有很多成本和市場上的限制。但 Simage 常常想做長片，以規模來說，20 多人；到製作《大偵探福爾摩斯》時，整個團隊包括外判，可能有 50 多人，其實不算很多。你們製作《麥兜·飯寶奇兵》時，有多少人？

鄒　很少的。

盧　人數少也能應付長片的 production，當然無法跟一些大製作相比。但長片有長片的基本要求，起碼要有 80 分鐘。《麥兜·飯寶奇兵》與《大偵探福爾摩斯》都是相對低成本的作品，但出來的效果並不差。當然這個未必是適合香港的方向與做法，但起碼有參考的價值。

鄒　我覺得最重要是可以參與,「有得做」。若一味空想,是無法前進的。

盧　這點你提過不只一次,這是個正確的想法。動畫的製作,無論大或小,都應該一直製作,不能一味空想。

鄒　有些項目可能會碰釘,例如《麥兜·飯寶奇兵》就碰過不少。但你碰過釘後,才能預料動畫的製作過程中有甚麼可能發生的事。

盧　這也是一些經驗和教訓,當然還是有風險的,因為有可能影響整個公司的運作。像 Imagi 這間擁有不少資本的公司也撐不下去,所以這是有危機的。印象中,你曾給我看過一份計劃書,好像是少林寺,有個小和尚的。那個是甚麼項目,就是《功夫小子》?

鄒　那個是電影項目,不過會以電視劇和電影的形式推出,先推出電影,後才推出電視劇。那個最初是內地的企劃,但是最後都沒法做。

盧　除了《功夫小子》之外,還有沒有其他項目?有沒有一些是正處於構思階段,還未正式製作的?

鄒　有的,但沒有《功夫小子》那麼完整。《功夫小子》的企劃書是非常完整的,而其他都是偏向 idea 和設計。除非有 ASP 的資助,否則做試片然後找投資者的成本很高;又或者除非公司的收入不錯,又有很多時間才能做。

盧　我們談談公司的團隊吧。你不是做動畫出身的,當然你參與了不少,又喜歡動畫,這麼多年來肯定對動畫製作越來越了解,也可以勝任導演一職。但實際上,這行業對技術和人才的需求是挺高的。一開始時公司有幾個人?

鄒　五個人。

盧　然後你製作法國片,夜晚又做其他工作,自然會組成一個班底。那個班底的變動大嗎?

鄒　不大的。

盧　可以維持主要的班底，是挺難得的。Miles Cheng（鄭嘉俊）是何時加入的？

鄒　自公司成立的第一日他已經在了，期間只離開了一段很短的時間，他去了 Imagi。

盧　我覺得要維持一間公司的技術水平，班底很重要。大家合作的時間長了，就會有默契，做事也會順利一點。

鄒　舊班底會比較穩定，不少人都做了超過十年。但現在公司比較多的是新人。

盧　新人的職責是甚麼？他們負責的是相對沒那麼重要的工序嗎？

鄒　也不會不重要，因為始終我們的公司小嘛，所以有些項目會給他們負責，他們的工作也很重要。不過，如果你有青春的話，就會有多點選擇。

盧　我明白的，如果他有實力，就能有更多選擇。以業界來說，你的公司也算是資深了，應該是有優勢和信譽的吧。

鄒　做動畫的話，我們的經驗比較多，因為我們涉獵了不同的動畫類型，例如 2D、3D，作品既有以小朋友為受眾的，也有以成人為受眾的，層面比較廣。至於其他公司，譬如 Tommy Ng 的 Point Five，他會做自己擅長的類型，每間公司做的都不一樣。

盧　你的公司不斷朝海外發展，那是通過甚麼途徑與海外公司談生意、宣傳？

鄒　其實也是一些基本的渠道吧。我也是在網上找，然後以電郵形式介紹自己。當然，有的項目是靠熟人穿針引線的。

盧　你覺得近幾年的發展有變化嗎？會不會變難了，或者多了很多機會？

2 Nickelodeon 是美國一個兒童及青少年頻道。

鄒 我覺得多了很多機會，單論動畫的產量，其實比以前多了很多。現在的人視野變寬了，題材也更加多元。例如 Netflix 就有不少題材，有成人向的，而且產量也很驚人。換做以前，除非你在大公司工作，或跟他們有關係，例如迪士尼、Nickelodeon [2]、Cartoon Network，這樣才能接到他們的工作。但是，現在他們的製作很多，變相可能很多工作會外包至其他地方，所以動畫產業的機會增加了；遊戲產業亦如是，利用動畫說故事的遊戲也比以前多。

盧 你的意思是，遊戲裡的動畫製作需求增加？

鄒 是的。而且遊戲有一點不太好的是，其美術工作多是外判給別人做的，因為遊戲公司的核心成員都是負責創作和 programming。這類外判工作還挺多。但香港的定位，除非你做創作工作，否則遊戲公司的成本還是偏高；但從整體而言，機會是比以前多了不少。而且現在發表的渠道也增加了，有了 YouTube 後真的差很遠。有些好作品如果能在 YouTube 上引起討論，就比較容易得到其他發展機會。

盧 這個轉變也帶來了很大的影響，就像免費宣傳一樣，點擊率是一個很有說服力的指標。多人看，多人提，對作品有很大幫助。

鄒 是的，而且以前沒短片嘛！最短的也就是電視劇，幾十分鐘。不同於現在的短片，格式不同。你有自己的頻道，就可以利用它去找其他資金回來。

盧 剛才我們談及與大陸的合作。之前聽你說過，你有段時間想去台灣發展，情況如何？

鄒 台灣我們也是想發展的，不過我們會以製作為主。因為他們也有大型的動畫製作公司與遊戲公司，都有人才流出，而且為數比香港多許多。再者，他們有流水式作業的經驗。所以我覺得要發展的話，有兩個地方值得考慮，要嘛選廣州，要嘛選台灣。不過如果要開

公司或做生意，台灣會比較好，因為其制度相對簡單、清晰，而且現在大陸的薪金也提高了不少。

　　盧　以香港來說，人手也是個問題。有時我們會擔心，有工作卻找不到人幫忙做。例如，最近總看到很多公司在招聘，但似乎都沒怎麼聘請到人。

　　鄒　沒有呀，很難的。Tommy Ng 不是想做《世外》電影版嗎？暫時也做不了。

　　盧　現在動畫行業的主要人才，除了原來那批人外，就是從學院出身的人。聽說 OpenU 每年都有 100 多個人修讀相關課程，其他院校可能十幾人吧，但很現實的是，他們都未必能符合商業、產業的要求。當然偶而會有一、兩個例外。這也是一個問題。當我們討論是否需要更多這類課程時，又會憂慮他們畢業後是否能找到工作？這是

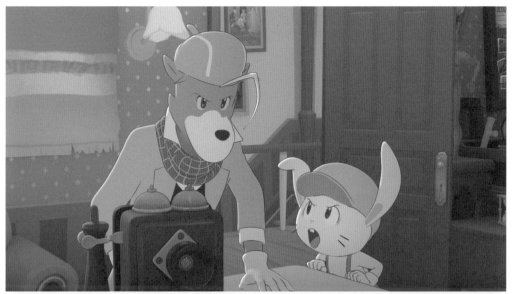

《大偵探福爾摩斯：逃獄大追捕》

「雞與雞蛋」的問題。當然,我同意你的話,對人才一定是有所追求的,尤其你希望繼續發展下去。你的公司有沒有提供員工培訓呢?

鄒　沒有的。我們都是一邊做,一邊學。

盧　但你如何看待這件事?你如何吸納人才?工資?現在動畫行業的平均工資算高還是低呢?

鄒　我覺得與其他行業相比是偏低的。因為工時長嘛,如果按每個小時算的話就很低。還有一個大問題,生活成本每年都會上漲,東西會加價,例如你買件衣服、櫃子,或乘搭交通,都有基本的通脹。但動畫製作是相反的,製作的預算逐年遞減。這是一個很大的問題,也是為何工資無法上調的原因。

如果想多賺一點,可能就要離開香港了。內地的 senior(資深員工)薪水也比香港的高。如果你再厲害一點,可以直接去美國,或者大型的工作室發展,但這就陷入了一個壞循環。製作費低,變相可用的時間會減少,有的地方會越做越差。

盧　但一些技術發展上的支援,例如新軟件、AI 應用變得普遍,會不會降低了對人手的需求,從而降低成本呢?

鄒　電腦、軟件的發展變快,可以降低成本;但相對地,人們願意付的錢也會減少,畢竟你按一個按鈕就完成了,工序很簡單,所以我們還是挺慘的。而且我覺得香港最大的問題是,香港的 project 不夠,或者說以小 project 為主,那就無法累積經驗了。如果一直做小項目,那就只懂得小項目的東西;但人家的項目都是越做越大,那就可以累積經驗,而且越做越好。

盧　是的,如果每個項目都有嘗試新事物的機會,那就可以有更高的成本去達標,總比一直重複相同的工作好。因為不斷重複做小項目的話,發展的機會很少的。

↑ 大泥動畫《和你在一起》

　　鄒　是的。如果回到八、九十年代，其實那時廣告動畫的預算是
挺高的，可以嘗試新事物的機會也相對較多。但現在的基本情況是，
收到某個預算後，可能只能用一個星期去完成，連構思的時間都沒
有，要馬上著手做。

　　盧　這也是大家面對的問題。現在唯一可以做的，就是盡量爭取
製作的機會。而在業界的合作上，近年香港的小公司，可能因為有
ASP 和其他影展，大家的關係變得密切了。

　　鄒　現在的情況的確跟以前不同，現在的公司細化，有很多小型
公司。所以可能幾間公司會合作，而且他們的關係也不錯。在以前動
畫能賺錢的時代，公司之間是敵對的，所以那時業界不會舉辦活動，

現在才有。

盧　這也是我觀察到一個比較好的發展。但實際上如何維持業界的優勢，有很多事情不是我們願意做就行的，還會受一些客觀因素的影響，例如市道、環境。

鄒　而且香港太小了。其實真的要跳出這裡，去尋找機會。動畫的好處是不同於真人電影，真人電影有「人」的限制，要一直說關於人的故事，例如「我是中國人」云云。

盧　Netflix 的動畫 production 也增加了不少，而真人的更多，甚至有埃及和巴西的作品，這些都是以前在香港不可能看到的。現在打開電視後，就可以看到全世界的東西，只要配上字幕和聲音，是沒有隔閡的。

鄒　對，有字幕就行了。我現在看德國的作品時也多是聽德文，然後看字幕。

盧　要爭取、珍惜機會，這也很重要，否則考慮得太多、太久，機會就可能溜走了。我相信這十幾年對你來說並不簡單，上次和你聊天時，你正在做外國的 production 項目，除此之外，還有沒有其他？

鄒　我們還做了內地遊戲的 CG production。疫情期間，內地唯一一個市道比較好的就是遊戲，遊戲公司沒受過甚麼影響，反而人們玩遊戲的時間增加了，所以疫情過後，這個部分的發展是比較好的。不過內地遊戲和電影行業都有很多不可預料的規限，可能今日 OK，明日就不 OK 了。

盧　這個我們都明白。你還有沒有甚麼想分享的？我希望每個訪問都有一個重點，其實剛才的內容已經不只一個重點了，所以是挺好的。

鄒　我覺得如果要發展這個工業，暫時來說，需要依賴公司之間的合作。我相信我們將來應該不會有一間大規模的公司。就好像我是

老闆，我也不想運營一間這麼大的公司，而會想集合中小企業的人才去做大項目。無論是本地合作，或者是地方之間，例如台灣、大陸的合作，這都是一個發展的方向和趨勢。

盧　現在無論如何都要走這個發展路線了。香港短期內應該不會有大公司的出現，再說，只要能運用合作方式和製作模式，其實不必在香港進行製作，香港也不需要這些大公司。

鄒　如果靈活度夠高，風險會小很多。Imagi 也是因為規模太大才倒閉的。

盧　對，因為成本太高了，單論租金已經是一個難題。

鄒　有些人構思了一些項目，若該項目有趣、有資金，就已經可以吸引到不同的團隊合作。

盧　對，甚至是全世界的團隊。

鄒　是的。

要發展這個工業，暫時來說，需要依賴公司之間的合作。無論是本地合作，或者是地方之間，例如台灣、大陸的合作，這都是一個發展的方向和趨勢。

動畫支援
計劃
（ASP）

動畫支援計劃（Animation Support Program，簡稱 ASP），是由香港特別行政區政府「創意香港」贊助，並由香港數碼娛樂協會舉辦，自 2012 年起推出，旨在發掘本地具潛質的新晉及小型動畫企業，為他們提供資金和完善的配套計劃。

第一屆名稱為「初創動畫支援計劃」，當時有 20 間初創動畫公司獲得資助，每間公司資助金額為 8 萬元，用以製作不少於三分鐘的動畫短片；由第二屆開始易名為「動畫支援計劃」，並分為兩個組別，資助金額亦有增加。

動畫支援計劃不止提供製作資金，並且有全面的配套，包括技術培訓、人才配對服務及師友嚮導等等，鼓勵他們製作更多原創動畫，以展示創意和技術能力，同時提升本地動畫製作水準。除此之外，ASP 亦會舉辦具針對性的商貿宣傳活動，例如「香港國際影視展 FILMART」以及一連串的支援及推廣，協助參與計劃的動畫企業尋找合作夥伴及爭取客戶。2022 年，ASP 已經進入第十屆，資助亦分成三組（Tier 1-3），最高的資助金額為 55 萬元，用以製作不少於十分鐘的動畫短片。

ASP 的遴選及評審委員會，主要成員包括盧子英、袁建滔、李英洛、黃英、林紀陶、許迅及葉偉青等等，他們亦同時擔任「師友嚮導計劃」的導師，為各參與的動畫公司提供專業意見。

由第二屆開始，ASP 每年會舉辦八個與動畫創作相關的免費專題講座，供參與公司及有興趣人士參加，其中主題由編劇、導演、角色設計以至配樂都有，講者由本地及海外專業人士擔任，其中包括黃修平、劉健、Tim Allen、陳慶嘉、戴偉、利志達等等。

多年以來，透過 ASP 獲得資助的動畫公司達百多間，出品的動畫近 200 部，技術及題材各異，藝術性及娛樂性並重，其中不乏水準甚高的作品，在本地及海外都得到甚高評價，獲獎無數。

Ifva
獨立短片及
影像媒體
比賽

　　香港目前最具代表性的獨立動畫比賽，當然是由香港藝術中心主辦的 ifva 獨立短片及影像媒體比賽。

　　早於 1970 年代後期，由火鳥電影會主辦的「香港獨立短片展」中已設有動畫組，讓一些獨立創作人可以參與。雖然當時的參展作品不多，但已為推廣動畫創作提供了一個很重要的平台，可惜由於資源及人手問題，短片展只舉辦了大約七屆，由 1978 至 1984 年止。往後也有一些零星的類似比賽項目，由不同組織舉辦，但始終規模不大，影響力不足。

　　直至 1995 年，香港藝術中心得到康文署及其他機構贊助，舉辦了第一屆 ifva，其中設有動畫組別，亦由於當時電腦動畫製作已開始普及，參展作品數量不俗，ifva 亦由那時開始，漸漸成為了香港獨立動畫創作人的主要發表平台。

　　基本上每一年 ifva 的動畫組入圍作品，都包括了當年最具代表性的香港動畫新作，包括學生畢業作及其他動畫項目或獨立作者的作品。這些作品會由一班專業人士分兩輪評審出最佳作品，並給予獎項，對創作人有一定的鼓勵作用。

　　除了比賽環節，ifva 亦會安排相關推廣活動，例如放映會、講座及工作坊等，營造整個創作氛圍，甚為見效。2018 年起，ifva 動畫組開始接受亞洲其他地區的作品參展，除了令作品的質同量都有增長，更讓香港作者與外地有更多交流及比試的機會，ifva 在亞洲區的地位亦變得更加重要。

DigiCon6
Asia Awards

近十年來較受香港動畫人注目的海外影像比賽之一，相信非 DigiCon6 Asia Awards 莫屬。

這個於亞洲地區備受注目的數碼影像創作比賽，每年一度由日本 TBS 電視台（Tokyo broadcasting system）舉辦，旨在發掘及支持有潛質的藝術創作人才，不但為創作人才的發展開拓門戶，並且將他們的作品展現給大眾觀賞。TBS 更會致力為得獎者和其他藝術工作者，尋找新的發展商機及透過媒體進行宣傳。

首屆 DigiCon6 於 2000 年 11 月舉行，當時名為 The DigiCon，只是日本國內的比賽，直至 2004 年 7 月，比賽已舉辦六屆，名稱亦改為 DigiCon6。至 2006 年大會將比賽擴展至亞洲地區，當時香港已有作品參展，2008 年，John Chan 的《隱蔽老人》成功從各國的參賽作品中脫穎而出，奪得最優秀賞的至高榮譽，為香港動畫界注入動力，亦讓香港政府更著重本地創意產業的發展。

自此之後，香港的動畫人與 DigiCon6 保持著緊密的關係，每一年香港區的比賽活動都由香港數碼娛樂協會主辦，並由「創意香港」辦公室全面資助，至今從未間斷。2019 年，第 21 屆 DigiCon6 Asia Awards 總決賽更首次離開日本東京，移師到香港大館舉行，數天的活動邀請了亞洲多個地區的參賽者到港，反應熱烈，最終由香港的《世外》奪得大賞。

DigiCon6 Asia Awards 除了比賽部份，每年的香港區頒獎禮亦同時會舉辦大師創作講座，其中曾主講的嘉賓包括森本晃司、本廣克行、樋口真嗣、高橋良輔及川村元氣等導演及動畫師，他們亦會和本地的創作人交流。

近年香港有好多部動畫作品都於 DigiCon6 Asia Awards 中取得優秀的成績，不單令日本本土，甚至讓其他十多個參與這比賽的亞洲地區創作人，都對香港動畫另眼相看。

這是我第八本著作，也是各方面最份量十足的一冊。

我與動畫的不解緣，應該由自出娘胎開始，但孕育我動畫創作心靈的，則是世界上不同的動畫人以及他們的作品。漸漸地，我也成為了他們的一份子，開始用動畫說我的故事。

其實我已很久沒有自己的動畫作品了，幸運的是，此地還有好多既年輕又出色的動畫人，他們對於動畫創作的熱誠和努力，比起我有過之而無不及，真的令人欣喜，而不知不覺間，我也成為了他們的觀眾。

2022 年，是時候為這班動畫人作一個詳盡的記錄，把他們的寶貴經驗以及獨特的創作思維，與所有喜愛動畫的朋友分享。

雖然一直有為香港動畫人出版訪談集的想法，但真正的推手是香港三聯前副總編輯李安，她三年前的一番說話，促成了本書的誕生，在此要特別感謝！

本書成功面世，當然要感謝書中受訪的 18 個動畫製作單位，也因為和這班創作人都是好朋友，彼此有一定了解，在訪談之間，大家都毫不吝嗇地將動畫創作的經驗和不同想法向大家分享及解說，同時提供了大量珍貴的圖片及資料，令本書的內容比一般訪談集更具價值，實屬難得。

四位動畫創作人更特別為本書繪製了四個特別版封面，Stella So、John Chan、江記還有 Step C.，再次感謝你們的積極參與。

最後要感謝香港三聯的編輯 Yuki 與小鋒，以及他們優秀的設計團隊，本書圖文資料繁多，相信能夠完全掌握出版的，非香港三聯莫屬。

謹以此書向所有香港動畫製作人致以深深的謝意！

責任編輯
　寧礎鋒
書籍設計
　姚國豪

出版
三聯書店（香港）有限公司
香港北角英皇道 499 號北角工業大廈 20 樓
Joint Publishing (H.K.) Co., Ltd.
20/F., North Point Industrial Building,
499 King's Road, North Point, Hong Kong
香港發行
香港聯合書刊物流有限公司
香港新界荃灣德士古道 220-248 號 16 樓
印刷
美雅印刷製本有限公司
香港九龍觀塘榮業街 6 號 4 樓 A 室
版次
2022 年 7 月香港第一版第一次印刷
規格
16 開（170mm x 205 mm）432 面
國際書號
ISBN 978-962-04-5043-3（特別版）
ISBN 978-962-04-5044-0（普通版）

三聯書店
http://jointpublishing.com

JPBooks.Plus
http://jpbooks.plus

HONG KONG ANIMATION NEWCOMERS

香港動畫新人類

盧子英 編